60가지 핸드메이드
소품만들기

캘리그라피 소품만들기

이강미 지음

캘리그라피의 매력은
무엇일까요?

개인적으로 가장 큰 매력은
'정해진 답이 없다'는 것이라고 생각해요.

쓰는 사람에 따라, 또는 같은 사람이 같은 내용을 쓴다 해도 그때그때 마음과 감정에 따라 다양한 모양의 글씨가 무궁무진하게 나올 수 있다는 것이 바로 캘리그라피의 질리지 않는 매력이라 할 수 있어요.

필자 역시 캘리그라피의 이런 매력에 빠져 회사 퇴사 후 캘리그라피를 활용하는 분야에서 다양한 활동을 하며 즐겁게 생활하고 있거든요. 그런 만큼 캘리그라피의 활용 범위는 굉장히 다양합니다. 앨범 표지, 드라마나 영화의 제목, 간판 등 일상생활의 대부분이 캘리그라피와 연관되어 있다고 해도 과언이 아니죠.

이 책은 캘리그라피를 활용해 일상생활에서 직접 사용할 수 있는 예쁘고 재미 있는 소품들을 만드는 과정을 다룹니다. 캘리그라피에 대한 기초와 함께 글씨를 돋보이게 만드는 수채화, 수묵화 등 일러스트에 대한 내용도 설명하고 있어요.

'아는 것은 힘이다'라는 말도 있듯이 무언가를 알고서 하는 것과 모르고 하는 것에는 큰 차이가 있기 때문이죠. 무작정 예쁜 글씨를 따라 쓰기보다 캘리그라피와 일러스트의 기본 원리를 알고 시작한다면 한결 더 쉽고 빠르게 나만의 소품들을 만들 수 있게 될 거예요.

책에 소개된 글씨와 그림은
어디까지나 필자의 느낌과 감각을
담아 표현한 것입니다.

독자 여러분들 모두 기본적인 내용을 숙지하고 기술적인 부분은 이 책에 소개한 방법을 그대로 따라한다고 하더라도 실제 작업한 결과물은 필자와는 다른 고유한 느낌의 소품들을 완성하게 될 것입니다. 그것이 우리가 이 작업을 통해 얻고자 하는 기쁨이자 보람이니까요.

혹시 일만 시간의 법칙을 아시나요? 한 분야에서 성공하고 싶다면 하루에 3시간씩 10년을 노력하면 그 분야에서는 최고가 될 수 있다는 의미예요. 캘리그라피도 마찬가지라고 생각합니다. 당연히 처음부터 잘할 수는 없어요. 인내를 가지고 꾸준히 열심히 한다면 의미 있는 성과를 거둘 수 있습니다.

이 책이 캘리그라피를 접해보고 싶은 분, 시작한 지 얼마 안 되어 어떻게 응용해야 할지 궁금하신 분, 문화센터 수업 등에서 어떤 아이템으로 소품만들기를 할지 고민하는 분들에게 조금이나마 도움이 되길 바랍니다. 오늘도 어디선가 저와 같이 캘리그라피를 하고 있을 모든 분들을 응원합니다. 파이팅!

책을 낼 수 있도록 큰 힘을 주신 존경하는 이산 스승님께 감사드리며, 곁에서 많은 응원과 격려해준 글곰캘리그라피(이정민), 글각캘리그라피(최금곤), 미소드림 캘리그라피(홍미소)님께 다시 한 번 감사의 뜻을 전합니다.

저자 이강미

글아름 작가는 우리나라 여성들이
흔히 맞이하게 되는 경단녀다.

결혼과 출산으로 경력이 단절될 수밖에 없는 시기를 지나고 있다. 그러나 글아름
작가는 아이들을 키우고 있는 엄마임에도 불구하고 현실에 매몰되지 않고 캘리
그라피를 만나 새로운 인생을 살아가고 있다.

지도하는 과정에서 지켜본 작가는 일에 대한 열정과 집요함이 누구보다 강해서
많은 사람들의 입에 회자되고 있다. 매년 많은 공모전에 끝없이 도전하는 자세는
그 입상여부와 관계없이 부지런함이 따르지 않으면 불가능하다. 물론 결과도 매
우 우수하여 함께 참여한 작가들에게 시기어린 부러움을 사고 있다. 또한 새로운
것에 대한 과감한 시도를 통해 다양한 스킬을 가지고 있으며 이 책은 그것을 엮
어낸 소중한 산물이라고 할 수 있다.

최근 캘리그라피의 쓰임새가 일상생활 속 소품들에까지 확대되면서 '캘리그라피
소품만들기'는 아주 좋은 길라잡이가 될 수 있을 것이다. 많은 사람들이 소품에
캘리그라피를 곁들이고 싶어하지만 그 방법을 몰라 망설이는 경우가 많다. 이 책
은 수십 가지의 소품들을 만드는 과정이 자세하게 서술되어 있어 독자들에게 취
미생활은 물론, 능력에 따라 적절한 수익 창출에도 도움을 줄 수 있으리라 생각된
다. '캘리그라피 소품만들기' 책을 통해 일상에서 쉽게 접할 수 있는 소품들이 캘
리그라피와 만나면서 일상을 특별하게 디자인할 수 있음을 알 수 있게 될 것이다.

글아름 작가는 늘 밝은 얼굴로 사람들을 대하는 낙천성을 가지고 있다. 아마도
그것은 또 다른 에너지가 되어 매년 성장하는 작가가 될 것을 의심하지 않는다.

— 이산글씨학교 대표 이산

캘리그라피와 일러스트를
활용한 소품의 제작 방법은
매우 다양합니다.

이 책에서 다룬 내용은 필자가 평소 사용하는 방법들로서,
그동안의 작업을 통해 얻게 된 기본적인 내용과 노하우를
모아놓은 것이라 할 수 있습니다. 더불어 제작 과정에서 미리알아두어야 할 것
과 놓치기 쉬운 부분들. 또한 효과적으로 실수를 줄이는 방법 등도 담았습니다.

물론 이 책에서
다루지 않은 다양한 제작
방법들이 있습니다.

여기서는 캘리그라피와 일러스트를 활용하여 작품을 만들기 시작하는
분들이 기본적으로 알아야 할 내용과 부담 없이 쉽게 따라하며 익숙해
질 수 있는 정도의 작품을 선정하여 제작방법을 소개한 것일 뿐입니다.

이 책을 잘 활용해 기본을 다진 후에 각자만의 방법으로 고유하고 의미 있는 소품
들을 만들 수 있게 되는 그것이 이 책의 목적입니다.

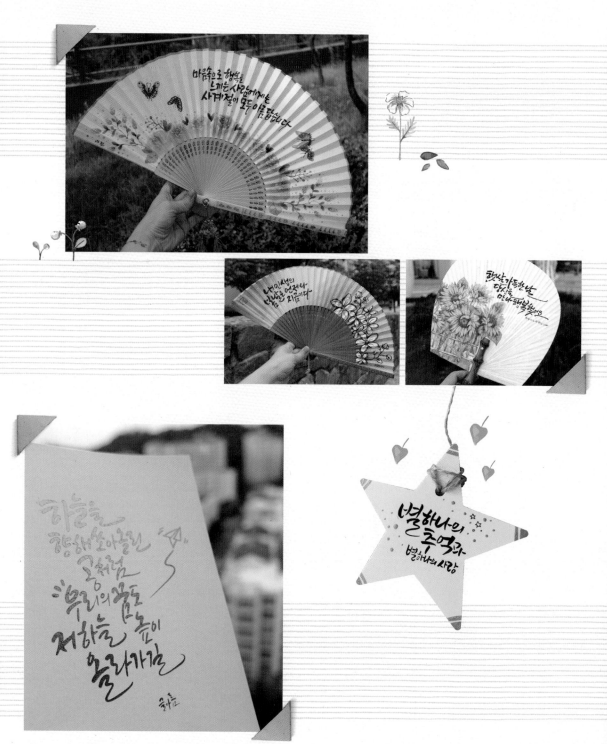

"006 캘리그라피 소품만들기"

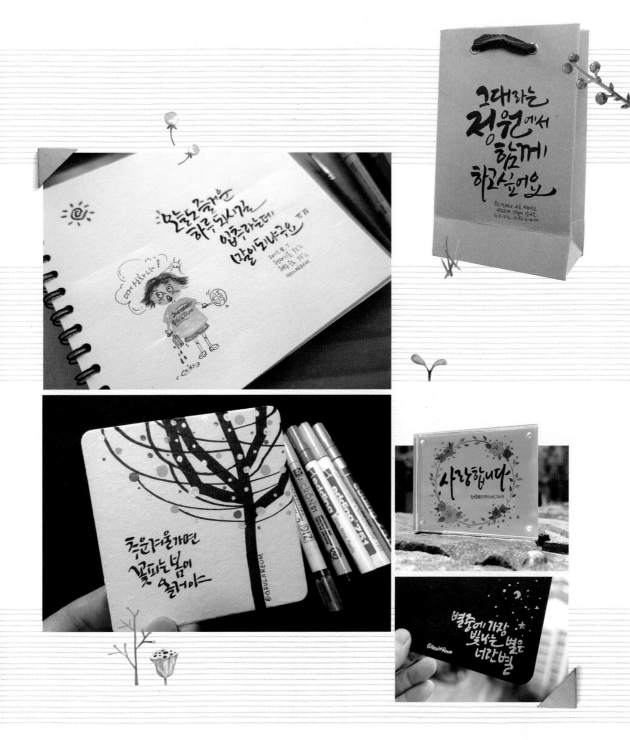

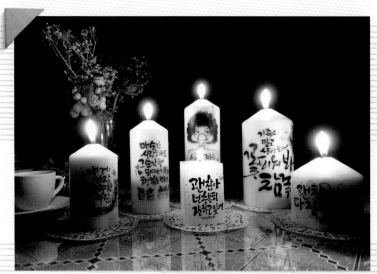

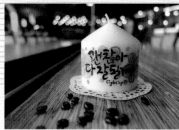

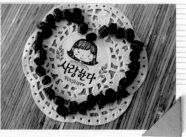

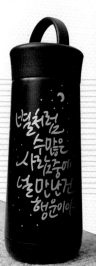

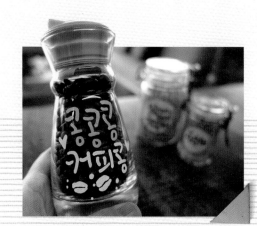

PART 2
다양한 기법과 자름를 활용한 소품만들기

뭐든지 기초공사가
중요하다고 하죠?
캘리그라피와 일러스트도
마찬가지예요.

캘리그라피와 일러스트를 이용하여 완성도 있는 작품을
만들기 위해서는 캘리그라피를 쓰는 방법과 캘리그라피에 어울리는
일러스트를 표현하는 방법을 알고 있어야 해요. 아무 것도 모르는
백지 상태에서 상상하는 멋진 작품이 나올 거란 기대는 하지 마세요.
PART 1에서는 다양한 재료를 이용한 기법들과
소품에 적용시킬 수 있는 캘리그라피와 일러스트의 기본적인 내용들,
그리고 다양한 활용을 위해 캘리그라피를 디지털화하는
방법을 알아보도록 하겠습니다.

PART **1**

캘리그라피
&일러스트
기초다지기

CHAPTER 1

캘리그라피의
기초

캘리그라피의 시작은 바로 도구 바로알기 입니다. 어떤 도구를 사용하느냐에 따라 글씨의 느낌이 달라지기 때문에 CHAPTER 1에서는 캘리그라피에 사용되는 도구와 캘리그라피를 쓸 때 가장 중요하고 기본이 되는 획을 표현하는 방법, 글자를 강조하기 위한 방법(획 확장, 구도 잡기 등)을 알아보도록 할게요.

01. 느낌을 살리는 캘리그라피 도구

캘리그라피에 사용하는 재료는 무궁무진해요. 우리 주변에서 쉽게 볼 수 있는 붓펜, 나무젓가락, 물감, 칫솔, 면봉 등 글씨를 쓸 수 있는 모든 재료는 캘리그라피의 좋은 도구가 될 수 있어요. 보통 붓, 붓펜, 딥펜 등이 가장 많이 사용되고, 이 외에 '디지털 캘리그라피'라고 해서 스마트 기기와 사진을 이용한 캘리그라피도 자주 사용됩니다. 캘리그라피에 사용되는 각 재료들의 특징을 하나씩 살펴볼게요.

01 서예 붓

붓은 한글의 선을 가장 잘 표현할 수 있는 도구에요. 붓 하나로 두껍거나 가는 획, 유연한 획이나 갈필이 살아있는 획을 표현할 수 있답니다. 처음 캘리그라피를 시작하는 분들이라면 붓모가 길지 않고 탄력 있는 붓이 좋고, 흘림체를 쓰기에 적합한 붓모가 긴 붓은 여러 번 연습하여 익숙해진 후에 사용하는 것이 좋습니다.

02 붓펜

붓펜은 인조모를 사용하여 만든 도구로, 붓과 비슷한 느낌을 표현할 수 있고, 휴대가 간편하여 가장 많이 사용되는 도구라고 할 수 있어요. 붓펜은 붓의 느낌을 살린 모필붓과 고무 타입이 있어요. 모필붓은 필압을 붓과 비슷하게 표현할 수 있어 캘리그라피에 주로 사용되고, 고무 타입의 붓펜은 필압은 어렵지만 탄력이 있기 때문에 처음 사용하는 분들에게 적합한 도구예요.

03 딥펜

펜촉을 잉크에 콕콕 찍어 쓰는 딥펜은 감성적인 도구의 대표주자예요. 딥펜의 펜촉은 끝이 뾰족한 것, 둥근 것 등 다양한데요. 끝이 둥근 것은 동글동글하게 표현되어 귀여운 글귀에 잘 어울리고, 끝이 뾰족한 것은 감성적인 글귀에 어울려요. 또, 딥펜은 펜촉을 누르는 힘에 따라 펜촉 끝에 나오는 잉크의 양이 달라지기 때문에 꾸준한 훈련이 필요해요. 또한, 일반 용지에 글씨를 쓰면 글자가 번지기 쉬우므로 머메이드지나 밀크지 80g 정도의 도톰한 종이를 사용하는 것이 좋습니다.

04 나무젓가락

나무젓가락은 먹물과 잘 어울리는 도구예요. 첫 번째 획이 두껍게 써지고, 뒤로 갈수록 먹물의 양이 줄어들게 되어 자연스레 필압의 강약 표현이 가능한 도구랍니다. 딱딱한 나무 소재이므로 종이와의 마찰 때문에 얇은 종이를 사용하면 찢어질 수 있고, 첫 획에 먹물을 많이 찍어 써야 하므로 화선지보다는 복사 용지나 머메이드지를 사용하는 것이 좋아요. 또한 먹물을 묻힌 후 물을 함께 찍어 쓰면 글자가 마른 후 검은색 글씨가 아닌 회색 톤의 은은한 느낌의 글씨가 표현되어 색다른 느낌을 줄 수 있어요.

05 색연필

글자에 질감을 표현하고 싶을 때에는 색연필이 좋아요. 수채용 색연필은 글을 쓴 후 물을 바른 붓으로 터치하면 물감이 번지는 것과 같은 효과를 낼 수 있고, 유리용 색연필은 특유의 거친 느낌을 표현할 수 있어요. 비아르쿠 ArtGraf 6B(전문가용)를 물에 찍어서 글씨를 쓰면 오른쪽 이미지처럼 번지는 수채 느낌을 줄 수 있어 감성적인 글귀에 어울리는 색연필입니다.

06 물감

물감은 수채 느낌의 글자를 표현하고 싶을 때 사용하면 좋아요. 수채화의 느낌을 살리기 위해서는 물감과 물의 농도와 비율을 조절해서 쓰는 것이 중요하고, 글자가 마른 후에는 테두리가 생겨 부드럽고 따뜻한 느낌을 줍니다. 일반적으로 워터브러시나 둥근 붓(화홍 320시리즈)을 주로 사용하며, 붓모가 짧고 둥근 붓이 쓰기에 편합니다. 둥근 붓과 워터브러시 모두 수채 캘리그라피에 많이 사용되며 가

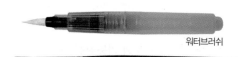

워터브러쉬

둥근 붓

장 큰 차이점은 둥근 붓은 물통을 따로 준비해야 하지만 워터브러시는 브러시 대에 물을 담아 사용하면 되므로 물통을 준비할 필요가 없다는 점이에요.

워터브러시는 브러시 대에서 붓모로 물이 나오게 되므로 브러시를 누르는 힘을 잘 조절해야 합니다. 일반적으로는 귀여운 글귀나 따뜻한 글귀에 많이 사용되고 몇 글자마다 색을 바꿔주면 전체적으로 그러데이션 효과를 낼 수 있어 일반 수채화 물감과는 다른 느낌의 글씨를 표현할 수 있어요.

07 마카펜

마카펜은 크게 펜촉이 납작한 것과 둥근 것 두 가지로 나뉩니다. 납작한 촉은 각진 글씨나 영문 캘리그라피에, 둥근 촉은 한글 캘리그라피나 그림 그릴 때 주로 사용됩니다. 납작한 펜촉은 가로 획은 가늘고 세로 획은 두껍게 표현되어 깔끔한 느낌의 글씨를 쓸 수 있고, 둥근 촉 펜은 획에 두께 변

화는 주기 어렵지만 귀엽고 담백한 느낌의 글씨를 표현할 수 있습니다. 종이 외에 사물에도 글씨를 쓸 수 있으며 이때에는 쉽게 지워지지 않는 유성이나 워터프루프를 사용해야 합니다.

08 아이패드

앞서 언급한 도구들이 아날로그적인 감성이라면 아이패드는 디지털 감성이라 할 수 있습니다. 아이패드에서 '프로크리에이트'라는 애플리케이션을 다운받은 후 붓 브러쉬를 선택하여 글씨를 쓸 수 있습니다. '프로크리에이트'는 그림을 그리기 위한 애플리케이션이지만 캘리그라피용으로도 많이 활용되고 있습니다. 작업 화면을 설정할 때 해상도를 높이면 아이패드에서 바로 인쇄도 가능하며, 브러시의 모양과 질감에 따라 다양한 느낌의 캘리그라피를 표현할 수 있다는 장점이 있습니다.

펜이 포함되어 있는 소형 스마트 기기에서도 자신이 찍은 사진 등에 캘리그라피를 표현할 수 있지만 브러시를 제작하거나 레이어 활용 등의 기능적인 면에서 한계가 있어 다양한 표현 방법으로 캘리그라피를 쓰고자 하는 사람들은 주로 아이패드를 사용합니다.

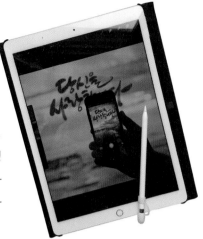

02. 캘리그라피를 잘 쓰는 방법

캘리그라피에는 100% 맞다 틀리다라는 개념이 없습니다. 정답이 없다는 소리죠. 다만, 글씨를 표현할 때 좀 더 아름답고 가독성이 있는 글씨나 안정적인 구도를 사용한 캘리그라피를 좋은 글씨라고 이야기해요. 누가 봐도 잘 쓴 캘리그라피를 완성할 수 있도록 저만의 팁을 알려드릴 게요.

01 네모를 벗어나자!

어린 시절 10칸짜리 정사각형 네모 안에 딱 맞게 글씨를 썼던 기억이 다들 있죠? 성인이 된 지금도 네모 안에 글을 써야 한다는 생각이 자리 잡고 있는데요. 나만의 멋들어진 글씨를 찾기 위해서는 이 네모에서 과감하게 벗어나야 해요. 획일화된 글씨가 아닌 차별화된 나만의 글씨를 쓰는 것이야말로 캘리그라피의 매력이니까요. 책에서 설명하는 대로 차근차근 따라해 보면 조금씩 변화를 보이면서 어느새 나만의 글씨가 완성될 것입니다. 모든 것이 마찬가지겠지만 단번에 바뀌는 것은 없습니다. 조급해하지 말고 즐기면서 꾸준히 글씨를 쓰는 것이 중요합니다.

먼저 네모 칸에 맞춰 쓴 캘리그라피를 볼게요. 어딘가 심심하고 정형화된 느낌이 들죠?

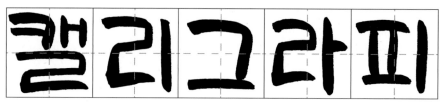

▲ 네모 안에 딱 맞게 쓴 글씨 형태

이러한 정형화된 느낌에 변화를 주기 위해서는 네모를 벗어나 강조할 획을 길게 확장시켜 멋스러운 획을 만들어주면 됩니다. 모든 글자마다 획을 확장시키면 포인트가 될 수 없으므로 1~2개의 획을 탈 네모시켜 주세요. 단, 확장시킨 획이 다른 글자의 획과 부딪히지 않도록 주의해야 합니다.

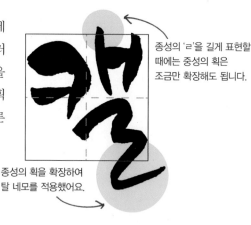

종성의 'ㄹ'을 길게 표현할 때에는 중성의 획은 조금만 확장해도 됩니다.

종성의 획을 확장하여 탈 네모를 적용했어요.

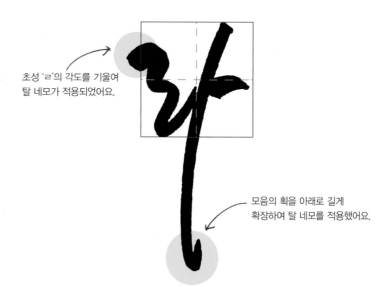

초성 'ㄹ'의 각도를 기울여
탈 네모가 적용되었어요.

모음의 획을 아래로 길게
확장하여 탈 네모를 적용했어요.

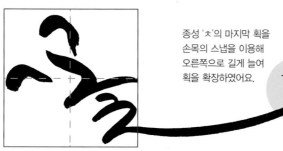

종성 'ㅊ'의 마지막 획을
손목의 스냅을 이용해
오른쪽으로 길게 늘여
획을 확장하였어요.

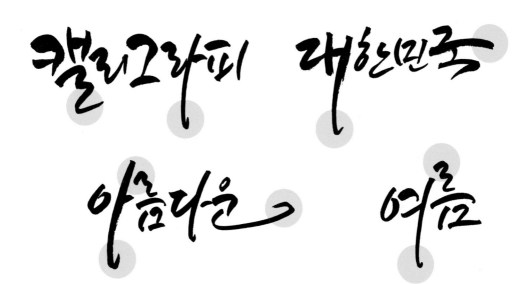

▲ 탈 네모를 적용한 다양한 캘리그라피

02 글자의 각도와 방향이 중요하다!

붓펜으로 글씨를 쓰게 되면 글자의 시작점이 날카롭게 삐치는 경우가 많아요. 의도했던 모양이 아니라면 해결 방법을 찾아야겠죠? 정답은 붓펜을 약간 기울여 역입(가고자 하는 방향의 반대로 붓을 움직였다가 돌아오는 방법)의 느낌으로 시작하면 됩니다. 예를 들어 'ㄹ'로 시작하는 단어라면 고개를 들고 있는 'ㄹ'이 아니라 고개를 숙인 'ㄹ'로 글씨를 쓰면 돼요. 이 방식은 'ㄱ', 'ㄹ', 'ㅈ', 'ㅊ', 'ㅋ' 등에도 동일하게 적용됩니다.

'ㄹ'의 첫 획이 위로 삐침 모양이거나
너무 뾰족하게 되면 글자가 예쁘지 않아요.

▲ 'ㄹ'의 각도에 따라 글자의 느낌은 다양하게 표현될 수 있습니다. 캘리그라피에 정답이 없듯이 각도의 변화를 주어 조금씩 다르게 써보세요.

▲ 연필 잡는 것처럼 붓펜을 쥐고 쓰면 됩니다. 'ㄹ'의 각도를 비스듬히 씁니다. 사람의 옆모습을 그릴 때 각도를 생각하면 이해가 쉬워요.

03 글자의 획은 단어와 문장의 느낌을 좌우한다!

글자는 각도와 방향에 따라 전혀 다른 느낌을 줄 수 있어요. 특히 'ㄹ'은 각도와 방향에 민감한 글자인데요. 'ㄹ'을 예로 각도와 방향에 대해 설명해 볼게요. 'ㄹ'은 바르게 쓰는 'ㄹ'과 흘려 쓰는 'ㄹ'로 나눌 수 있습니다. 긴 문장이나 반듯한 느낌의 'ㄹ'을 쓸 때에는 'ㄹ'의 꺾임 각도에 주의해야 합니다. 각도를 무시하고 써버리면 가독성에 문제가 있을 수 있거든요.

'ㄹ'을 쓸 때에는 노란색으로 표시된 부분의 꺾임이 살아있어야 합니다. 기울인 각도에 따라 전혀 다른 느낌의 글씨가 됩니다.

'ㄹ'의 꺾인 부분을 무시하고 한 번에 쓰게 되면 간혹 'ㄹ'이 아니라 'ㄷ'으로 읽혀 가독성에 문제가 생길 수 있습니다.

▲ 일반적인 'ㄹ'의 꺾이는 부분

▲ 꺾임 없이 한 번에 쓴 글자

그렇다면 흘려 쓰는 'ㄹ'은 어떻게 써야 할까요? 숫자 '3'을 쓴다고 생각하면서 쓰고 마지막 획을 지날 때 하나의 획을 더 붙여서 이어주면 됩니다. 단, 일반적인 '3'을 그대로 쓰는 것이 아니라 '3'을 스프링처럼 위아래로 늘인다는 느낌으로 표현하되, 글자 사이사이의 빈 공간을 여유 있게 남깁니다.

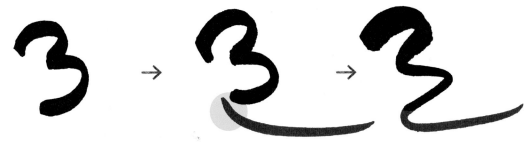

1 편하게 숫자 '3'을 쓰세요.

2 마지막 획에 이어서 빨간색 부분의 선을 추가해주세요.

3 '3'과 마지막에 추가한 빨간선 부분을 연결하여 부드럽게 이어주세요.

이번엔 흘림 'ㄹ'을 다양하게 변형시켜 볼까요? 노란색으로 표시된 부분이 'ㄹ'을 강조하여 변형시킨 부분입니다. 첫 머리의 두께를 강조하거나 마지막 획을 어느 방향으로 확장시켜 주느냐, 마지막 획에 두께를 가늘게 하면서 끊어 쓰느냐에 따라 다양한 모양의 흘림 'ㄹ'을 표현할 수 있습니다.

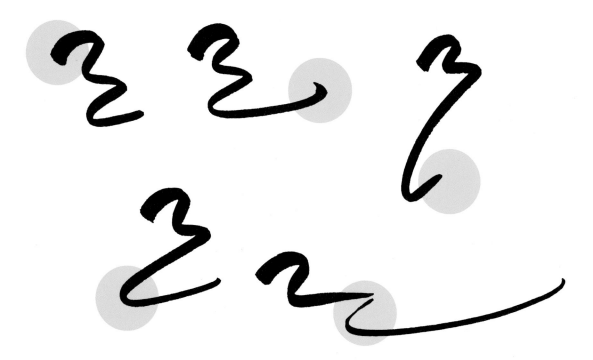

앞에서 설명한 각도와 방향은 'ㄹ'이 아닌 다른 글자에도 다양하게 적용할 수 있어요.

자음 'ㅇ'에
꼭지를 만들어서
재미를 부여해보세요.

획을 밖에서 안으로
찍어주듯이 쓰면
색다른 느낌으로
완성할 수 있습니다.

모음 'ㅗ'의 획에
직선이 아닌
꺾임을 주면
유연해보입니다.

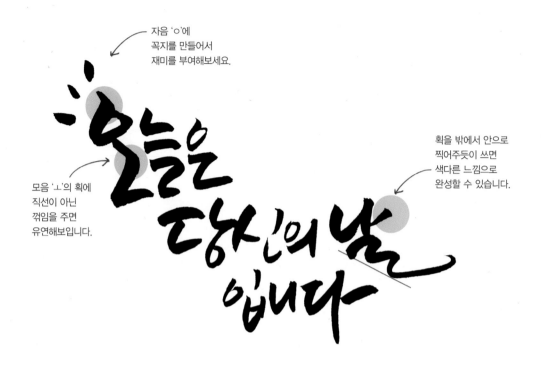

자음의 첫 획에 유연한 획으로 꼬임을 주면
좀 더 귀엽고 아기자기한 느낌을 표현할 수 있어요.

뒤에 이어지는 글이 없다면
받침의 마지막 획을 확장시킴으로써
부드러운 느낌을 줍니다.

받침 'ㅇ'도 변화를
주어 발랄하게 써보세요.

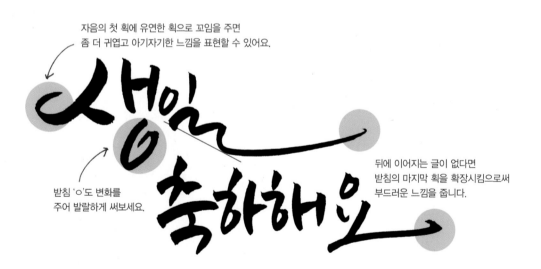

마지막 획에 포인트를 주세요.
웃는 입모양을 생각하면서
유연하게 그어주세요.

행복하세요

아래에 글귀나 그림이 없다면
선을 길게 확장해서 멋지게
표현할 수 있어요.

'오'의 자음 'ㅇ'에 짧은 획을 추가해 꼭지를 만들어 주면
멋스러운 글자를 만들 수 있어요. 'ㅇ'의 모양은 너무
동그랗지 않게 비스듬한 삼각형 모양으로 써주세요.

첫 글자에 선명한 색으로 점을
3개 찍어주면 포인트가 됩니다.

오늘은
내인생에서
가장
젊은날입니다

받침의 위치를 고려하여
모음의 길이를 조절해주세요.

모음 'ㅓ', 'ㅏ' 길이가 짧아야
아래 받침을 쓰기 편해요.
모음이 길어지면 전체적으로
받침의 위치가 애매해질 수 있어요.

04 허리맞춤을 기억하라!

여러 줄의 문장을 쓸 때에는 세로 길이의 중간에 라인이 있다고 생각하고 라인을 기준으로 글자를 쓰는 것이 좋아요 이를 '허리맞춤'이라고 하는데요. 문장을 쓸 때 허리맞춤으로 쓰게 되면 글자 크기와 받침 유무에 따라 위아래 빈 공간이 자연스럽게 생기게 됩니다. 각 줄마다 이러한 빈 공간들을 퍼즐 맞추듯이 조합해가며 문장을 구성하면 좀 더 안정된 문장을 표현할 수 있습니다.

상단맞춤

문장의 맞춤 기준을 상단으로 잡고 글을 쓴 예시예요. 상단맞춤으로 여러 문장을 이어 쓸 경우 빈 공간이 생겨 캘리그라피의 매력인 덩어리감이 사라져요.

하단맞춤

문장의 맞춤 기준을 하단으로 잡고 글을 쓴 예시예요. 하단맞춤으로 여러 문장을 이어 쓸 경우 빈 공간이 발생하여 문장이 예쁘게 표현되지 않아요.

허리맞춤

문장의 맞춤 기준을 중앙 허리선으로 잡고 글을 쓴 예시예요. 허리(중앙)맞춤으로 여러 줄의 문장을 쓰면 다음 문장의 글자를 빈 공간에 맞춰 블록 맞추듯 쓸 수 있습니다. 허리맞춤은 캘리그라피에서 가장 기본이 되므로 꼭 기억하도록 합시다.

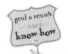 **글씨를 잘 쓰기 위한 첫걸음**

글씨를 잘 쓰고 싶다면 절대 빨리 쓰지 마세요. 빨리 쓰다보면 자기도 모르게 평소 자신의 글씨를 쓰게 됩니다. 많은 분들이 하는 실수 중 하나지요. 뿐만 아니라 글자의 획을 천천히 써야 그 다음에 쓸 단어의 획을 어떤 위치에 맞춰 쓸지 계산이 되어 윗 줄에서 생긴 빈 공간에 글자를 끼워 맞출 수 있답니다.

05 캘리그라피의 키포인트는 '덩어리감'

글씨가 예쁘고 안정적으로 보이기 위해서는 글자와 글자 사이의 간격 그리고 줄과 줄 사이의 간격이 촘촘하되, 다른 획과의 부딪힘이 없어야 합니다. 띄어쓰기에 연연하지 말고, 줄 간격도 최대한 붙여 쓴다는 생각으로 글을 써야 해요. 이런 것을 '덩어리감'이라고 하는데요. 단어가 아닌 문장을 쓸 경우 문장이 하나의 덩어리로 느껴지게끔 구성해야 합니다. 각각의 글자들을 퍼즐 조각이라고 생각하고 조각들을 맞춰가면서 하나의 큰 그림을 완성한다는 느낌으로 글씨를 쓰면 됩니다. 짧게는 2줄, 길게는 5줄까지 천천히 따라해 보세요. 처음부터 너무 긴 문장을 쓰는 것보다 2~3줄부터 시작해보세요.

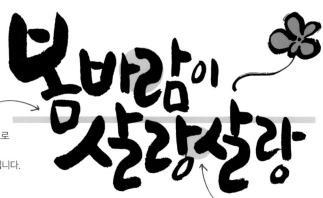

노란 가로선을 기준으로 '봄'이란 단어와 아랫줄의 글자가 기준선에 서로 걸쳐져 있죠. 마이너스 행간으로 글을 쓰면 줄간격이 좁아지므로 글 전체 덩어리가 짜임새 있게 보입니다.

'바'와 '람' 사이의 간격과 '랑'과 '살' 사이의 간격처럼 자간이 마이너스가 되도록 글씨를 써주세요.

시작 위치를 다르게 맞춰주세요. 지그재그로 리듬감을 주면 지루하지 않은 글씨가 완성돼요.

뒤에 글자가 없을 경우 획 중에 하나를 길게 확장시켜도 좋아요. 단, 전체 문장에서 한두 개만 확장시켜야 합니다. 너무 많은 획에 변형을 주면 시선이 분산되어 가독성이 떨어질 수 있어요.

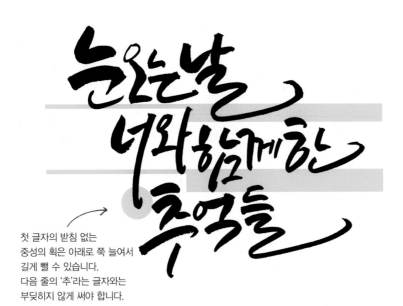

첫 글자의 받침 없는
중성의 획은 아래로 쭉 늘여서
길게 뺄 수 있습니다.
다음 줄의 '추'라는 글자와는
부딪히지 않게 써야 합니다.

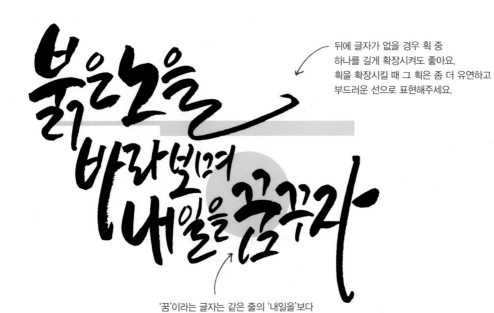

뒤에 글자가 없을 경우 획 중
하나를 길게 확장시켜도 좋아요.
획을 확장시킬 때 그 획은 좀 더 유연하고
부드러운 선으로 표현해주세요.

'꿈'이라는 글자는 같은 줄의 '내일을'보다
크기가 커서 둘째 줄까지 확장된 구성입니다.
이런 구성으로 써야 전체적으로 덩어리감이 있어 보입니다.

해마다
그 날이
오면
언제나
당신 생각이
납니다

'날'의 받침 'ㄹ'을 다음 줄의 글자와
겹치는 획이 없으므로 흘려썼습니다.
기준선보다는 아래로 내려와 마치 퍼즐의
조각처럼 빈 공간을 채우면서 써주세요.

정사각형의 틀을 벗어나 탈 네모화한
글자들입니다. 획을 길게 연장해도
부딪히는 글자가 없을 때 적용하면 됩니다.

새해 복 많이 받으세요 !

캘리그라피에서 중요한 것은 균형과 조화입니다.
글씨 하나하나의 형태도 중요하지만 전체적인 균형감이
가장 중요합니다. 한 줄의 문장에도 덩어리감과 허리 맞춤을
해주세요. 위의 문장에서는 "복"이란 단어를 강조하기 위해
종성 'ㄱ'의 획을 확장하여 표현했습니다.

03. 다양한 도구를 활용한 캘리그라피 기법 배우기

캘리그라피를 표현하기 위한 기법들은 일일이 나열하기 힘들 정도로 정말 많아요. 여기서는 그 중 가장 많이 활용하고 초보자도 접근하기 쉬운 방법들 위주로 설명해 볼게요. 가장 많이 사용되고 일반적이라는 것은 그만큼 표현하기 쉽고 예쁜 효과를 얻을 수 있다는 의미입니다.

01 서예 붓으로 쓴 캘리그라피

먹물과 서예 붓으로 쓰는 캘리그라피는 기본 중의 기본으로, 붓 캘리그라피를 제대로 배우고 다룰 줄 알아야 붓펜 외에 다른 도구들로 쓰는 캘리그라피를 쉽게 익힐 수 있습니다. 서예 붓으로 글씨를 쓰기 위해서는 '모포(깔판), 화선지, 먹물, 서예 붓, 접시, 문진(화선지 고정용)' 등이 필요해요.

 서예 붓 캘리그라피 사용재료

✳ 화선지

연습용은 가장 저렴한 기계지를 사용하고, 작품을 표구하여 전시하기 위해서는 작품지나 옥당지를 사용하면 됩니다. 작품지는 이합지라고 해서 기계지보다 두껍고 먹의 번짐이 덜해 수묵 그림을 그릴 때 많이 사용됩니다. 화선지는 손으로 만졌을 때 매끄러운 부분이 앞면이며, 기본적으로 앞면에 글씨를 쓰지만 간혹 거친 느낌을 표현하기 위해 뒷면에 쓰기도 합니다.

서예 붓을 활용한 캘리그라피 작업 시 사용되는 재료

✳ 먹물

연습용으로는 가장 저렴한 먹물을 사용하고 작품을 만들 때에는 작품용 먹물을 사용합니다. 작품용 먹물은 화선지에 썼을 때 연습용 먹물보다 좀 더 진한 검은색이 표현됩니다.

✳ 서예 붓

인조모, 자연모, 한글용, 한문용 등 다양한 종류의 붓이 있지만 처음 시작하는 분들은 겸호필 7호 정도면 적당합니다. 추후 글씨 쓰기에 익숙해지면 글자의 표현 방법에 따라 두께와 붓모의 타입을 골라 사용하면 됩니다. 또, 붓모의 길이가 짧고 통통한 것을 선택해야 탄력이 있어 조금 더 쉽게 쓸 수 있습니다. 단, 흘림체 등을 표현할 때는 붓모가 긴 것을 사용하는 것이 좋습니다.

✳ 접시

먹물을 따라 사용하기 위한 도구입니다. 새 먹물에 사용하던 먹물이 섞이게 되면 변질될 수 있기 때문에 한 번 사용한 먹물을 다시 사용하고자 한다면 따로 담아 보관하는 것이 좋습니다.

붓은 필압의 효과를 가장 잘 나타낼 수 있는 캘리그라피 도구입니다. 예시 문장에서 '봄날'이란 글자를 좀 더 크게 써서 강조하고, 각 글자마다 극명하게 다른 획으로 차이를 주기 위해 가는 선을 써줌으로써 좀 더 가벼운 느낌을 주고자 했습니다. 두꺼운 획이 있지만 무거워 보이지 않도록 말이죠.

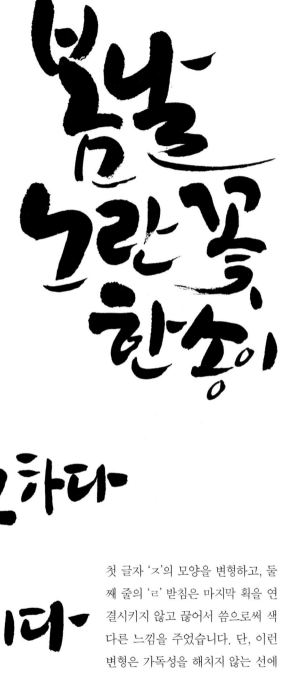

첫 글자 'ㅈ'의 모양을 변형하고, 둘째 줄의 'ㄹ' 받침은 마지막 획을 연결시키지 않고 끊어서 씀으로써 색다른 느낌을 주었습니다. 단, 이런 변형은 가독성을 해치지 않는 선에서 해야 한다는 것을 꼭 기억하세요.

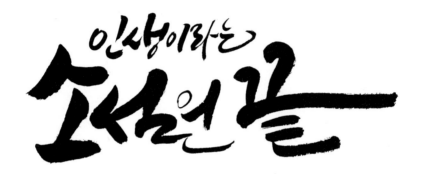

줄 바꿈 없이 가로로 길게 쓴 캘리그라피입니다. 이렇게 한 줄로 완성할 때에는 '허리맞춤'으로 써야만 전체적인 구도가 안정적으로 보입니다. 대신 글자들의 크기를 각각 달리 하여 변화를 줘 보세요. 훨씬 재미있고 생동감 넘치는 글이 됩니다. 한 줄로 글을 쓸 경우 글자마다 크기가 같다면 답답해 보일 수 있으니 피하는 것이 좋아요.

두 줄로 쓴 캘리그라피입니다. 강조되어야 할 타이틀을 크게 쓰고 부가적인 설명글은 작게 써 드라마 등에 사용되는 타이틀 스타일로 만들어 보았습니다. 여기서 포인트는 '인생이라는' 글귀가 '소설의 끝'이라는 메인 글귀 안에 알맞게 위치해야 한다는 것입니다. 만약 '설'과 '의'의 크기가 커진다면 위의 '인생이라는' 글귀가 위치할 공간이 생기기 않겠죠?
캘리그라피에서 공간적인 부분을 계산하고 쓰는 것이 얼마나 중요한가를 보여주는 글귀라고 할 수 있어요.
이와 같은 공간 구성을 위해 화선지에 크기를 스케치한 후 표현하는 경우가 많은데, 먼저 머릿속으로 생각한 후 화선지에 표현하는 습관을 들여 보세요. 혹여 스케치를 하고 글을 쓰는 것이 반복되다보면 나중에는 스케치 없이 캘리그라피를 쓰는 일이 어려워질 수 있어요. 머릿속으로 글자의 구성을 생각하고 화선지에 옮기는 작업이 처음에는 어려울 수 있지만 여러 번 반복하다 보면 금방 익숙해질 것입니다.

이번에는 좀 더 긴 문장을 써 보았어요. 글자 수가 많기 때문에 많은 기교를 내는 것보다는 안정적으로 읽힐 수 있도록 하는 데 중점을 두어야 합니다. 문장 전체는 중앙 정렬을 생각하며 쓰고, 붓에 주는 압력인 '필압'을 적절히 조절합니다. 어떤 글을 쓰더라도 앞서 배운 중앙 정렬, 마이너스 자간과 행간, 필압, 허리맞춤, 글자의 크기 변화를 생각하며 쓰는 습관을 들이도록 합니다.

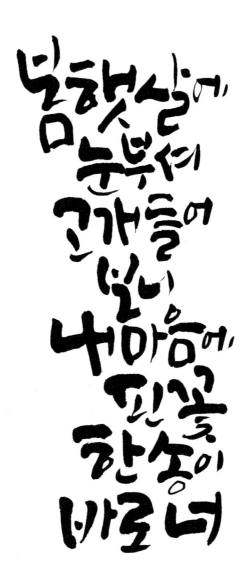

02 붓펜으로 쓴 캘리그라피

붓펜은 휴대가 용이하고 글씨를 쓰기 위한 과정이 번거롭지 않다는 점에서 가장 많이 선호하는 도구입니다. 또 가격적인 면에서도 만년필보다 저렴하고 붓의 느낌을 낼 수 있다는 장점도 가지고 있습니다. 붓펜은 작은 엽서 사이즈, 책갈피, 축하봉투, A4 종이처럼 크지 않은 지면에 편지 또는 시의 구절을 적을 때 주로 사용됩니다. 붓펜은 다양한 제품들이 많이 출시되었지만 크게 붓모가 가닥가닥 있는 붓펜과 고무 타입으로 제작된 붓펜으로 나눕니다.

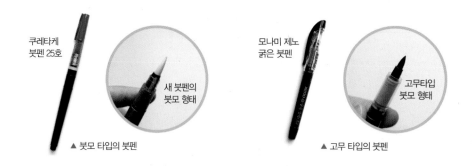

쿠레타케
붓펜 25호

새 붓펜의
붓모 형태

▲ 붓모 타입의 붓펜

모나미 제노
굵은 붓펜

고무타입
붓모 형태

▲ 고무 타입의 붓펜

✎ 붓모 타입의 붓펜

붓모 타입의 붓펜은 펜대에 액이 들어 있어 사용 후 교체가 가능하고, 글을 썼을 때 고무 타입의 붓펜과는 달리 필압 조절과 끝처리를 날렵하게 할 수 있다는 장점이 있습니다. 붓펜의 크기는 붓모의 두께와 길이로 나뉘어지며 붓모가 두꺼울수록 필압을 표현하기에 편리하기 때문에 22호보다 조금 더 두꺼운 25호를 추천합니다.

쿠레타케 붓펜 25호로 쓴 캘리그라피입니다. 글씨의 유연한 획과 필압(힘 조절에 따른 선의 두께 조절)의 표현이 자유롭습니다. 붓의 느낌을 최대로 살리기 위한 글씨나 유연한 획을 표현하기 위한 글씨에 잘 어울립니다.

붓펜으로 글을 쓸 때 어려워하는 부분은 '첫 획이 뾰족하게 표현되고, 동그라미나 곡선을 표현할 때 각지게 꺾이는 것'인데요. 첫 획이 뾰족하게 표현되는 문제는 첫 획을 쓸 때 각도를 조금 숙여서 시작하면 됩니다. 'ㄱ'과 'ㅈ' 등을 쓸 때 첫 획을 조금 고개 숙인 'ㄱ'과 'ㅈ'으로 표현한다고 생각하면서 써보면 뾰족한 부분이 조금 덜 할 거예요. 새 붓펜일 경우 이런 현상이 많이 나타나지만 사용하다보면 붓모 끝이 닳아 뾰족함이 완화되기도 합니다. 또, 'ㅇ'과 같이 유연한 획의 곡선을 쓸 때 돌아가는 부분에서 각진 라인이 나타나는 것은 원을 돌릴 때 손목의 스냅을 이용하여 동그라미를 그리고 'ㅇ'에서 따라 올라오는 마지막 선은 힘을 빼고 마무리해주면 됩니다. 포인트를 이해하고 많이 써보면 어렵지 않게 쓸 수 있습니다.

▲ 중앙 정렬을 기본으로 깔끔하게 표현한 캘리그라피

▲ '요', '최'에 획을 확장시켜 힘을 느낄 수 있게 표현한 캘리그라피

▲ 글자의 획을 유연하고 귀여운 느낌으로 표현한 캘리그라피

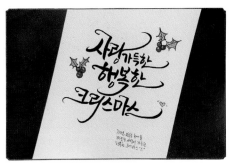

▲ 획의 확장과 부드러운 곡선을 강조하여 표현한 캘리그라피

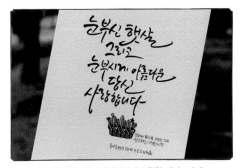

▲ 선의 날렵함을 이용하여 세련되게 표현한 캘리그라피

🐭 고무 타입의 붓펜

고무 타입의 붓펜은 붓모 타입의 붓펜보다 가격이 저렴하고 고무로 되어 있어 탄력 있고 관리가 쉬운 반면 마모가 빠르다는 단점이 있어요. 고무 타입의 붓펜은 탄력이 있어 선의 강약 두께 조절이 어려운 분들에게 적합한 도구입니다. 필압을 쉽게 표현할 수는 없지만 붓펜 자체가 대, 중, 소의 굵기로 나뉘어 있어 잘 이용하면 필압의 느낌을 살릴 수 있습니다.

제노 굵은 붓펜으로 쓴 캘리그라피입니다. 탄력 있고 단단한 붓펜이기 때문에 처음 시작하는 분들이 적응하기 쉬운 타입입니다. 전체적으로 끝이 동그랗고 균일한 두께로 표현되므로 귀여운 느낌의 글에 어울립니다.

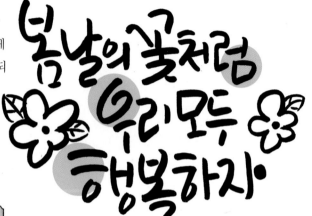

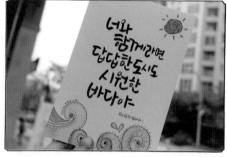

▲ 글을 조금 위쪽에 쓰고 아래쪽에 단순한 일러스트 그림으로 표현한 캘리그라피

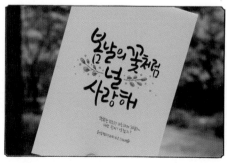

▲ 공간배치 시 '널'을 한 줄에 넣고 줄 바꿈하여 중간에 잎사귀로 꾸며준 캘리그라피

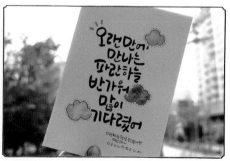

▲ 첫 글자의 'ㅇ'을 쓸 때 동그라미의 방향을 시계 방향으로 써서 더욱 귀여운 느낌의 캘리그라피

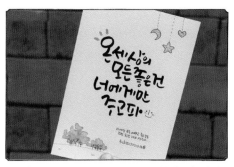

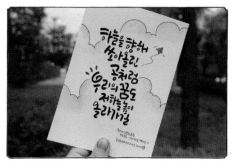

▲ '온'을 다른 글자보다 크게 쓰고 마지막 글자 '파'의 마지막 선을 점으로 표현해 귀여움을 담은 캘리그라피

▲ 'ㅇ'의 획을 말아줌으로써 귀여운 느낌으로 깔끔하게 배치한 캘리그라피

geul a room's know-how 붓펜 사용하기

붓펜을 처음 사용하는 분들을 위해 리필 용액을 교체하는 방법을 알려드릴게요.

① 붓펜의 앞쪽을 돌려 컬러 링(노란색, 빨간색)을 제거합니다. 쿠레타케 붓펜과 펜텔 붓펜의 리필 부분은 교체 시 돌리는 방향이 반대입니다.

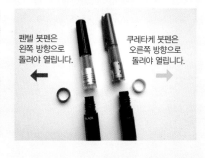

펜텔 붓펜은 왼쪽 방향으로 돌려야 열립니다.

쿠레타케 붓펜은 오른쪽 방향으로 돌려야 열립니다.

② 다시 붓펜을 결합한 후 하얀 붓모가 까맣게 될 때까지 중간을 꾹 눌러주면 됩니다! 리필된 부분을 누를 때 붓모와 대의 연결 부분에 공기로 인해 거품이 생길 수 있으나 당황하지 말고 이면지에 붓펜 대의 중간을 꾹 눌러 양을 조절한 후 사용하면 됩니다.

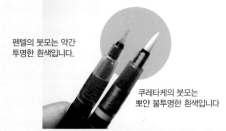

펜텔의 붓모는 약간 투명한 흰색입니다.

쿠레타케의 붓모는 뽀얀 불투명한 흰색입니다

▲ 컬러 링 제거 전 붓모

붓펜 액체가 고여있는 부분

하얀 붓모가 점점 검게 물들게 됩니다. 완전히 검은색이 되면 사용해주세요.

▲ 컬러 링 제거 후 사용 모습

간혹 붓펜 대 안에 들어 있는 리필액 대신 먹물을 주입하거나 먹물을 찍어 쓰는 분들도 있는데, 먹물을 넣게 되면 침전물 때문에 입구가 막혀 사용이 어려울 수 있으니 꼭 정품 리필 용액을 사용하세요.

03 에딩펜으로 쓴 캘리그라피

에딩펜은 다양한 유성펜 브랜드 이름 중 하나입니다. 컬러가 다양하고 냄새가 적으며 발색이 잘 되기 때문에 캘리그라피에 자주 사용됩니다. 끝이 둥근 닙으로 되어 있어 필압이 강한 느낌을 내기엔 어렵지만 동글동글하고 깔끔한 글씨에 적합한 재료로, 종이 외에도 다양한 소재에 사용 가능하다는 장점이 있습니다.

플라스틱 표면이나 유리같이 매끄러운 곳뿐만 아니라 천 가방에도 직접 쓰고 그릴 수 있습니다. 단, 패브릭에 사용할 때에는 표면의 마찰로 인해 펜촉이 쉽게 마모되므로, 천 소재에는 패브릭 전용 펜을 사용하는 것이 좋습니다.

✎ 다양한 에딩펜의 활용

▲ 다양한 컬러를 사용한 귀여운 느낌의 캘리그라피

▲ 검은색 텀블러에 실버와 골드로 표현하여 세련된 느낌을 주는 캘리그라피

▲ 'ㅇ'과 'ㅎ'을 귀엽게 표현한 사랑스러운 캘리그라피
▶ 패브릭 가방에 유연한 곡선으로 자연의 이미지를 표현한 캘리그라피

에딩펜으로 화선지에 글을 쓰고 뒷면에 먹물을 칠하면 먹물이 에딩펜에 흡수되지 않아 앞면에 쓴 글귀가 또렷하게 보이는 효과를 줄 수 있습니다.

1 화선지 앞면에 글을 씁니다. 글자들이 흩어지지 않게 덩어리감을 고려해서 써주세요.

2 화선지를 뒤집어 앞면의 글자보다 여유 있는 크기로 먹물을 칠해주세요. 비치는 글자를 보고 테두리를 먼저 그리고 안을 칠하면 편합니다.

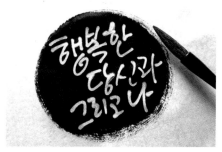

3 다시 화선지를 뒤집어보면 글자가 또렷하게 보입니다.

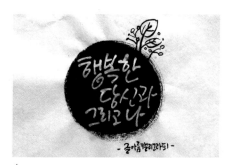

4 간단한 일러스트 요소를 첨가해 그려주면 더욱 완성도 높은 작품을 만들 수 있습니다.

04 수채화 물감으로 쓴 캘리그라피

수채화 물감은 맑고 투명한 컬러와 마르고 나면 살짝 어두운 톤의 테두리가 생기는 독특한 느낌의 재료예요. 수채화 물감을 이용한 수채 캘리그라피는 맑고 투명한 느낌을 주는 재료의 특성상 예쁘고 귀여운 글자와 잘 어울려요. 수채 캘리그라피는 한 가지 색으로 써도 예쁘지만, 줄이 바뀔 때마다 비슷한 계열의 유사색으로 조금씩 바꿔 그러데이션 느낌을 표현하면 훨씬 감각적이에요. 단, 보색 계열로 줄을 바꿔 색상을 적용시킨다면 눈에 띄긴 하겠지만 자칫 촌스러울 수 있으니 주의하세요.

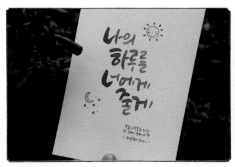

▲ 한 가지 컬러에 농도 변화를 준 수채 캘리그라피

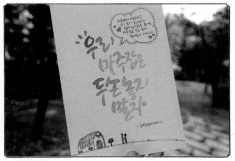

▲ 주황색과 노란색의 투톤 그러데이션 수채 캘리그라피

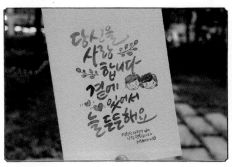

▲ 블루 – 남보라 – 보라 – 붉은 보라의 변화를 자연스럽게 쓴 수
채 캘리그라피

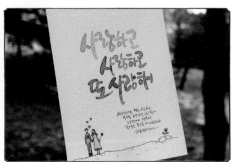

▲ 줄마다 컬러의 변화를 유사색으로 표현한 수채 캘리그라피

05 나무젓가락으로 쓴 캘리그라피

나무젓가락으로 쓴 글씨를 '목필'이라고 해요. 나무젓가락
은 첫 획은 두껍게 표현되고 점점 가늘게 쓰여지므로 붓의
필압처럼 자연스러운 강약의 효과를 얻을 수 있는데, 이런
효과가 더욱 부드럽고 다양한 느낌의 글씨로 표현되도록 합
니다.

나무젓가락으로 캘리그라피를 쓸 때는 먹물과 물을 모두
준비해야 합니다. 먹물이 묻은 채로 물에 한 번 흠뻑 적셨다
쓰면 글자마다 명도가 다르게 표현되어 전혀 다른 느낌의
표현을 할 수 있습니다. 단, 짧은 시간에 마르지 않기 때문
에 종이를 세우면 흐를 수 있으므로 충분한 건조 시간이 필
요해요. 또, 흔히 사용하는 복사 용지는 너무 얇고 쉽게 번
지므로 머메이드 종이처럼 두께가 있는 도톰한 종이를 사용
하는 것이 좋아요.

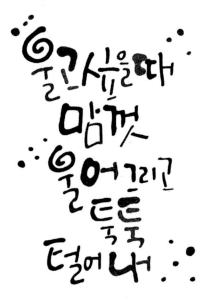

▲ 물과 먹물을 듬뿍 찍어 쓴 입체감이 있는 캘리그라피

▲ 내용과 어울리게 쓴 가벼운 느낌의 캘리그라피

▲ 각각의 획을 조금씩 띄어 표현한 캘리그라피

▲ 조금 더 직선적인 느낌을 강조한 캘리그라피

 나무젓가락을 뾰족하게 하여 글쓰기

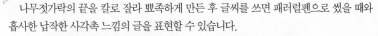

나무젓가락의 끝을 칼로 잘라 뾰족하게 만든 후 글씨를 쓰면 패러럴펜으로 썼을 때와 흡사한 납작한 사각촉 느낌의 글을 표현할 수 있습니다.

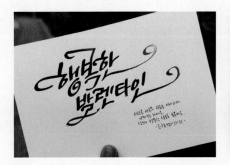

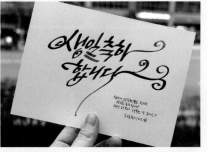

06 마스킹액으로 캘리그라피 효과주기

마스킹액은 수채화에 사용되는 재료 중 하나로 탁한 아이보리색 용액입니다. 투명하지 않고 고무 같은 느낌이 들기도 해요. 마스킹액을 칠한 부분에는 물감이 스며들지 않아 코팅제 같은 역할을 하는데, 이로써 색다른 캘리그라피를 표현할 수 있어요.

붓에 마스킹액을 찍어 원하는 글귀를 쓰고 액체가 마른 후 배경을 채색합니다. 채색이 완전히 마른 후 마스킹액을 칠한 부분을 손가락으로 살살 문지르면 마스킹액이 고무처럼 떨어지면서 종이의 흰색 부분이 나타납니다. 이런 기능은 글씨뿐만 아니라 그림에도 적용하여 다양하게 활용할 수 있습니다. 단, 마스킹액을 사용한 붓은 금방 망가지므로 마스킹액 전용 붓을 하나 정해두고 사용하는 것이 좋으며, 사용 전에 주방세제를 붓에 묻힌 후 마스킹액을 찍어 쓰면 세척할 때 붓이 잘 씻겨 사용 기한을 늘릴 수 있습니다.

✎ 마스킹액을 수채화에 적용시키기

1 마스킹액을 붓에 찍어 꽃을 그리고 충분히 말려줍니다. 마스킹액이 마른 후 물을 충분히 사용하여 배경에 수채화 물감을 칠해줍니다. 유사색 2~3가지로 그러데이션을 표현하듯이 채색하면 자연스럽고 예뻐요.

2 배경이 완전히 마른 후 손가락으로 마스킹액을 한 방향으로 살살 비벼주면 돌돌 말리면서 종이에서 분리됩니다. 손으로 비벼도 되고 한쪽 끝을 떼어 위로 당기면서 뜯어도 됩니다.

3 마스킹액이 깔끔하게 떨어졌습니다. 테두리 부분에 약간 진한 라인이 있어 더욱 예쁜 수채화 기법처럼 보입니다.

4 배경에 붓펜으로 캘리그라피를 써주면 멋진 작품이 완성됩니다. 이때 붓펜이 번지지 않도록 배경에 사용한 물감이 완벽히 마른 후에 글씨를 써주세요.

✏ 소금 기법과 마스킹 기법을 수채화에 적용시키기

소금은 물감의 수분을 빨아들이는 역할을 하기 때문에 적절히 활용하면 재미있는 표현 기법이 될 수 있습니다.

1 붓에 마스킹액을 충분히 찍어 글씨를 씁니다.

2 마스킹액이 완전히 마른 후 배경을 칠해주세요. 톤이 다른 색상을 함께 사용하여 색감이 더욱 풍부해 보입니다.

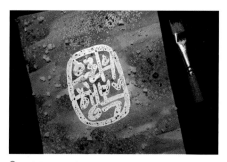

3 배경에 칠한 물감이 마르기 전에 굵은 소금과 맛소금을 뿌려줍니다. 소금 결정체 크기에 따라 다른 효과가 나기 때문에 알갱이의 크기가 다른 소금을 적절히 섞어 사용하는 것이 좋습니다.

4 배경이 완벽히 마른 후에 소금을 털어내고, 마스킹액도 떼줍니다. 흰색으로 남는 글자 부분은 피그마펜으로 테두리를 만들어주면 배경이 어두운 편이므로 입체효과를 볼 수 있습니다. 소금을 사용하여 배경이 반짝거리는 느낌도 들고 훨씬 화사해졌습니다.

goal a round · know-how 소금 기법 응용하기

소금이 수분을 빨아들이는 성질을 이용한 소금 기법은 물감뿐만 아니라 먹물에서도 응용해 볼 수 있습니다. 위에서는 배경 부분에 푸른 우주 느낌을 주기 위해 사용했지만 배경이 아닌 그림의 한 부분에도 적용해 볼 수 있습니다. 단, 어느 정도 면적이 있는 곳에 표현해야 특유의 느낌을 살릴 수 있습니다. 소금을 사용할 때는 수분을 이용한 기법이므로 물감이나 먹물이 마르기 전에 빠르게 작업을 진행해야 한다는 점, 꼭 기억하세요.

07 화선지에 투명 먹물을 활용한 캘리그라피 효과주기

화선지에 사용되는 투명 먹물은 마스킹액을 사용한 것과 같은 효과를 낼 수 있습니다. 투명 먹물은 액체 타입과 가루 타입이 있으며, 액체 타입은 그대로 사용하고, 가루 타입은 미지근한 물에 녹인 후 붓으로 화선지에 글씨를 쓰고 화선지 뒷면에 먹물을 칠하면 글자 부분이 하얗게 보입니다. 흰색의 투명 먹물이 칠해져 있어 먹물이 흡수되지 않는 것이죠.

✎ 화선지에 투명 먹물로 효과내기

1 가루를 사용할 만큼 덜어 미지근한 물에 섞어줍니다. 가루의 덩어리가 남지 않도록 골고루 잘 섞어주면 반투명한 액체가 됩니다.

2 액체를 묻힌 붓으로 화선지에 캘리그라피를 써줍니다. 투명한 액체이기 때문에 글씨가 또렷하게 보이지는 않습니다.

3 투명 먹물로 쓴 글씨가 완전히 마른 후 화선지를 뒤집어 글자 위로 먹물을 골고루 칠해줍니다.

4 다시 화선지를 뒤집어 보면 투명 먹물로 칠한 부분에는 먹물이 스며들지 않아 흰색으로 남아있게 되어 캘리그라피가 선명하게 표시됩니다.

08 젠탱글을 이용한 캘리그라피

2005년 미국에서 시작된 젠탱글은 병원이나 복지관 등에서 마음의 안정을 찾는 활동으로 활용되었으나 지금은 미술의 한 영역으로 자리 잡고 있습니다. 젠탱글은 보기에는 어렵고 복잡해 보이지만 단순하고 반복적인 무늬를 만들어 나가면서 하나의 형태를 완성하는 것이므로 어렵지 않게 작업할 수 있습니다.

젠탱글을 캘리그라피에 적용시킬 때에는 먼저 캘리그라피를 쓴 후 배경에 그리기도 하고, 글자 부분을 흰색으로 남기고 배경을 채우기도 합니다. 후자의 경우 글자를 쓴 후에 0.3~0.5mm 정도 여백을 띄우고 젠탱글을 채워나가야 가독성에 문제가 생기지 않습니다. 또한 배경을 가득 채우지 않고 종이의 하단이나 모퉁이에만 그려서 완성하기도 합니다.

젠탱글 역시 캘리그라피와 마찬가지로 정답은 없습니다. 기본적인 점, 선, 면, 직선, 곡선을 인식하고 표현한다면 그리는 사람에 따라 정말 다양한 작품이 완성될 수 있습니다. 이것이 캘리그라피와 젠탱글의 매력이 아닐까요?

04. 캘리그라피 레이아웃과 소품에 어울리는 글씨체

레이아웃(구도 잡기)은 작품을 완성해야 하는 종이 안에 내가 쓸 글자 또는 그림을 어느 위치에 표현할 것인지를 의미합니다. 주로 종이의 중앙에 캘리그라피를 쓰고, 그림이나 일러스트가 포함될 때는 글과 그림이 대칭되도록 표현하게 됩니다. 하지만 이런 규칙이 모든 캘리그라피에 적용되는 것은 아닙니다. 글을 쓰는 사람이 의도를 담고 있다면 여백의 미를 살려 작품 영역의 한쪽에 몰아서 표현하기도 합니다. 또 소품에 어울리는 글씨체를 정할 때에는 그 소품에 대한 이해가 선행되어야 합니다. 어떤 소품을 사용할 것인지, 어디에 사용되는 것인지, 사용할 대상은 누구인지에 따라 형태와 구성이 달라지기 때문입니다.

지금부터 캘리그라피를 쓸 때 가장 강조되는 레이아웃 구성 방법과 각 소품에 어울리는 글씨체의 특징에 대해서 알아보도록 하겠습니다.

01 짧은 글, 긴 글 배치법

짧은 글이라고 하면 한 줄에서 두세 줄까지의 문장으로 다음 '꽃피는 날 당신과 나'라는 문장에서 어디를 끊어 줄 바꿈 하느냐에 따라 1~2줄이 될 수도 있고 최대 3~4줄이 될 수도 있습니다. 줄 바꿈이 너무 많으면 가독성에 문제가 있을 수 있으므로 1~2줄 정도가 적당합니다.

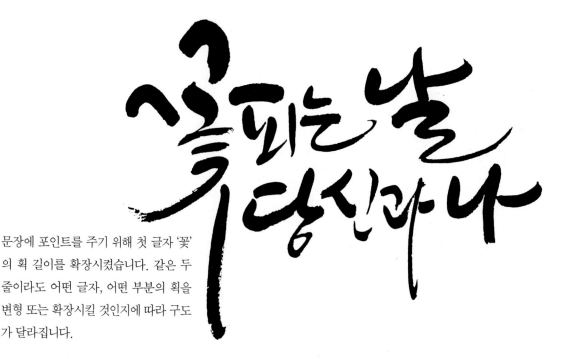

문장에 포인트를 주기 위해 첫 글자 '꽃'의 획 길이를 확장시켰습니다. 같은 두 줄이라도 어떤 글자, 어떤 부분의 획을 변형 또는 확장시킬 것인지에 따라 구도가 달라집니다.

내용이 많은 긴 문장은 기교나 흘림 효과 등은 자제하고 누구나 쉽게 읽을 수 있도록 가독성에 중점을 두고 써야 합니다. 보통 흘려 쓴 글, 획을 길게 늘여 화려하게만 쓴 글을 캘리그라피라고 생각하는 경우가 많은데, 그런 효과들은 글의 제목이나 타이틀에 주로 사용하고 글자 수가 많은 본문에는 전체적인 덩어리감을 느낄 수 있는 구성과 선의 통일성으로 일관성 있는 글을 써야 합니다.

복사꽃피는
사월이면
우리의 설움은
빛났지
그대가 꽃인양
꽃이 그대인양
사월은
그렇게 흘러갔네
해마다
사월이면.

02 소품에 어울리는 다양한 글씨체

소품에 캘리그라피를 응용하기 위해서는 다양한 글씨체를 가지고 있는 것이 좋습니다. 나만의 특정한 글씨체가 있는 것도 좋지만 소품마다 어울리는 글씨체가 따로 있기 때문에 소품에 맞춰 글씨체를 변형하면 완성도를 높일 수 있습니다. 지금부터 제가 자주 사용하는 글씨체를 보여드리도록 하겠습니다. 비슷하게 따라 쓰는 것도 좋지만 참고로만 활용하고 자신만의 서체를 만들어 소품만들기에 응용해보세요.

귀여운 느낌의 글씨체

캘리그라피에서 가장 따라 하기 쉽고 적용하기 쉬운 글씨 스타일을 꼽으라면 당연히 귀여운 느낌의 글씨체일 것입니다. 필압의 차이를 많이 주지 않고 단순하게 표현하면서 동글동글한 느낌을 담아서 쓰면 쉽게 표현할 수 있습니다. 단어의 뜻에 따라 기울기나 각도에 변화를 주면 더 귀여워진답니다.

흘려 쓰는 글자는 붓 또는 붓펜을 평소보다 조금 더 가볍게 멀리 잡은 후에 흐느적거린다는 느낌으로 쓰면 됩니다. 처음에는 부드럽게 획을 이어나가듯이 쓰다가 익숙해지면 글자마다 필압의 조절을 통해 획의 강약을 조절하면 흘려 쓰는 글자지만 힘 있는 필체로 표현할 수 있습니다. 전체적으로 기울기 각도를 조절하면 좀 더 자연스러운 느낌이 든답니다.

붓으로 각진 글자를 쓰는 것은 생각보다 쉽지 않습니다. 그동안 캘리그라피를 쓸 때 직선보다는 곡선을 많이 써왔기 때문인데요. 각진 글자를 쓰기 위해서는 글 쓰는 속도를 천천히해야 합니다. 또한 모든 모서리 부분의 각을 생각하면서 곡선보다는 직선을 표현하기 위해노력해야 합니다.

▲ 서예 붓으로 화선지에 쓴 각진 글자

붓으로 각진 글씨를 쓰기 어렵다면 사각닙의 유성펜을 사용하는 것도 좋습니다. 붓으로 쓴글자보다는 펜 자체가 사각 촉이기 때문에 각진 글자 표현이 훨씬 쉽습니다. 사각 촉 펜은가로로 선을 그을 때는 가늘고 세로로 선을 그을 때는 두껍게 표현되므로 재미있는 글씨체를 표현할 수 있습니다.

▲ 사각닙의 ZIG 캘리그라피 펜으로 쓴 각진 글자

곡선을 활용한 글씨체

바람과 구름의 자연적인 요소를 담고 있는 곡선형 글씨체는 각진 글자와는 정반대라고 생각하면 됩니다. 글자의 바깥쪽 획을 길게 연장시켜 한국적인 곡선 요소를 캘리그라피에 적용한 글씨체인데요. 곡선형 글자를 쓸 때는 글의 전체적인 덩어리 구도에서 가장자리에 있는 글자들의 획을 응용하면 됩니다.

아련한 느낌의 글자는 '이렇게 써야 한다'라고 단정 지어 말하기 어려운 글자 스타일입니다. 아련함에 대한 기준이 개인에 따라 다르기 때문입니다. 아련한 느낌의 글자를 쓸 때는 흘림 스타일을 적용하여 표현할 수도 있고 한국화의 발묵 느낌을 살려 그러데이션과 번짐의 느낌을 표현할 수도 있습니다.

▲ 일반적인 농묵으로 쓴 아련한 글씨체

▲ 삼묵법을 붓에 적용하여 쓴 아련한 느낌의 캘리그라피

한국화의 삼묵법

한국화의 발묵 기법은 삼묵법이라고 해서 먹물을 물에 혼합하는 농도의 단계에 따라 '담묵, 중묵, 농묵'의 3가지로 나뉩니다. 붓에 먹물보다 물의 양을 많게 하여 선을 그으면 밝은 회색이 되는데, 이를 담묵이라 하고, 담묵보다 먹물을 좀 더 섞으면 중묵, 물의 양을 최소화한 것을 농묵이라고 합니다. 이렇게 붓모에 3단계를 입혀서 선 또는 면을 긋는 것을 발묵법이라고 합니다.

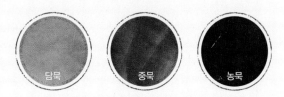

CHAPTER 2

일러스트의
기초

흔히 '일러스트'라고 부르는 일러스트레이션은 동화 일러스트, 그래픽 일러스트, 펜 일러스트 등 다양한 분야로 세분화되어 있습니다. 캘리그라피와 관련해서는 주로 수채화 일러스트가 사용됩니다. 캘리그라피에 사용되는 수채화 일러스트는 글씨를 강조하기 위한 수단이므로 디테일한 그림보다 단순화된 그림을 사용하는 것이 좋습니다.

01. 캘리그라피에 어울리는 일러스트 재료

캘리그라피에 사용되는 일러스트 재료는 그리는 사람의 취향에 의해 결정되기도 하지만 어떠한 목적으로 제작되는 것인지에 따라 선택하기도 합니다. 캘리그라피를 표현해야 할 베이스의 재질과 특성에 따라 가장 적합한 재료를 사용해야 제대로 표현할 수 있기 때문입니다. 화선지에 배접하여 액자로 제작해야 할 캘리그라피를 쓴다면 동양화 물감으로 그림을 그리고, 수채화 전용지 또는 엽서지 등에 캘리그라피를 쓴다면 수채화 물감을 주로 사용합니다. 또, 패브릭을 이용한 소품을 만들 경우에는 패브릭 물감 또는 아크릴 물감을 사용하게 되는데 각 재료의 특성과 적용 방법은 PART 2에서 좀 더 자세히 설명할게요.

02. 수채화 기초 익히기

수채화에서 중요한 포인트 중 하나는 투명함을 살리는 것입니다. 투명함은 물감의 농도를 조절해 표현할 수 있는데, 적절한 물 조절을 통해 투명함을 살릴 수 있을 뿐만 아니라 말랐을 때 예쁘게 표현됩니다. 수채화의 또 다른 포인트는 붓의 터치를 최소화하는 것입니다. 그림의 면을 채색할 때 전부 채우려 하기보다는 한 부분을 채색하지 않고 남겨두면 완성 후 반짝이는 효과와 함께 생동감 있는 표현이 가능합니다.

01 수채화 색상 선택하기

수채화로 꽃잎이나 화분을 그릴 때 단순하게 한 컬러만을 사용하여 채색하는 것보다 최소 두세 가지 컬러를 사용하여 색감이 더욱 풍부해 보이도록 하는 것이 좋습니다. 다음 두 그림을 통해 컬러 사용의 차이를 느껴 보세요.

한 톤으로 채색한 화분 각 면마다 2가지 이상으로 채색한 화분

색을 섞어 채색할 때에는 같은 계열의 색상을 선택하는 것이 좋습니다. 유사색은 색상환표에서 주변에 위치하고 있는 공통된 성격의 색상입니다. 예를 들면 '노랑, 주황, 빨강'이 유사색이고 '녹색, 파랑, 보라'가 유사색입니다. 이런 유사색을 사용하면 은은하면서 안정적인 느낌을 표현할 수 있습니다. 때로 포인트를 주기 위해 보색의 컬러를 섞어 표현하기도 하는데, 보색은 색상환표에서 대응하는 위치에 있고(예 빨강과 파랑, 연두와 보라), 서로 반대되는 성격을 가지고 있습니다.

난색계열의 유사색 한색계열의 유사색

02 캘리그라피에 어울리는 간단한 수채화 그리기

캘리그라피에 사용되는 수채화는 작고 단순한 것이 좋습니다. 그림이 너무 정교하거나 작품 전체 면적의 많은 부분을 차지한다면 보는 사람의 시선이 캘리그라피에 집중되지 못하기 때문이에요. 캘리그라피가 '주'가 되고 일러스트는 거기에 곁들여지는 '부'라는 것을 꼭 기억하세요. 따라서 "그림을 잘 그려야만 해"라는 부담감을 접어두고 주로 사용되는 소재들을 그리는 방법을 알아볼게요.

✍️ 꽃 그리기

수채화의 자연스러운 번짐 효과를 이용하면 누구나 쉽게 그릴 수 있는 단순한 모양의 꽃 그리기입니다.

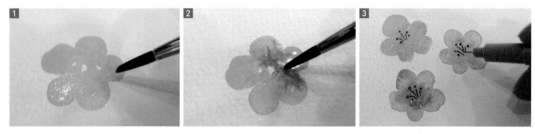

1 붓에 적당량의 물감과 물을 바른 후 5개의 꽃잎을 그려줍니다. 꽃잎의 크기는 조금씩 다른 것이 자연스러워요. 꽃잎의 모든 부분을 채색하기 보다는 빈 공간이 보이도록 채색하면 답답하지 않고 반짝이는 느낌도 줄 수 있어요.

2 꽃잎이 마르기 전에 한 톤 진한 색의 물감을 충분한 물과 함께 묻혀 꽃잎의 중앙 부분에 콕 찍어줍니다. 물 때문에 두 가지 컬러가 자연스럽게 혼합됩니다. 물기가 부족하다 싶으면 최초의 꽃잎색을 붓에 찍어 더해주세요.

3 꽃잎이 충분히 마른 후 세필(얇은 붓)로 검은색 톤의 물감으로 꽃잎 중앙에 수술을 표현해주면 완성이에요. 수술을 그릴 때에는 물의 양이 적어야 번지지 않겠죠? 붓이 아닌 피그마펜을 사용해도 좋아요.

✍️ 풀잎 그리기

단순한 모양의 반복 기법을 이용해 누구나 쉽게 그릴 수 있는 풀잎 그리기입니다.

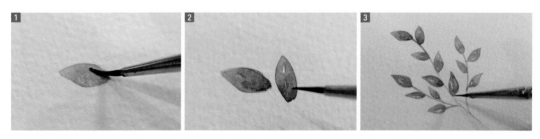

1 붓에 물감을 묻힌 후 붓모 형태를 그대로 살려서 붓끝부터 비스듬히 눕혀 종이에 닿게 꾸~욱 눌러 줍니다.

2 같은 방법으로 반대쪽에도 잎을 그려주세요. 풀잎이 마르기 전 잎의 끝부분에 한 톤 어두운 물감을 적당량의 물과 함께 발라 콕 찍어주면 그러데이션 효과를 얻을 수 있어요.

3 세필(얇은 붓)로 두 개의 잎을 연결해 아래로 줄기를 그려줍니다. 줄기를 기준으로 나머지 잎사귀들을 반복해서 그려줍니다. 잎사귀마다 조금씩 색의 변화를 주면 전체적으로 더 풍부한 색감을 느낄 수 있어요.

 수채화 물감의 사용

❋ 수채화의 포인트는 '물맛'

수채화에서 가장 선호되는 투명한 느낌을 살리려면 '물맛'이 잘 표현되어야 합니다. '물맛'은 붓이 물감 외에 물의 양을 어느 정도 머금고 있느냐 하는 것인데요. 물의 양을 수치상으로 정확히 가늠하기는 어렵지만 보통 물의 양이 60% 정도 된다고 생각하면 돼요. 물감보다 물의 양이 많으면 채색 후 말랐을 때 테두리에만 물감색이 도드라져 보이게 되고, 반대로 물의 양보다 물감의 양이 많으면 투명한 느낌이 없어 포스터 물감으로 채색한 것처럼 탁한 느낌을 줍니다. 맑고 투명한 느낌이 어울리는 그림이 있는 반면에 선명하면서 불투명한 그림이 어울릴 때도 있기 때문에 물의 양은 그림에 따라 적절히 조절해주세요.

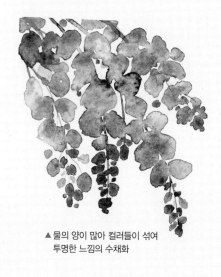

▲ 물의 양이 많아 컬러들이 섞여
투명한 느낌의 수채화

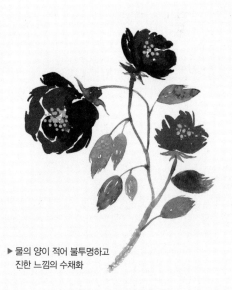

▶ 물의 양이 적어 불투명하고
진한 느낌의 수채화

❋ 연필 자국 지우기

수채화 그림을 그리기 전 연필로 먼저 밑그림을 그리는 경우가 많은데, 이때는 연필의 자국을 최소화해야 해요. 연필선 위에 물감 채색 후 지우개로 지우면 깨끗이 지워지지 않거나 지우개 마찰로 종이가 일어나기도 하므로 주의가 필요해요.

연필로 '밑그림을 그린다'는 의미는 세밀하게 그리는 것이 아니라 종이에 그려야 할 사물의 위치와 크기를 대충 잡는 과정입니다. 따라서 알아볼 수 있는 만큼만 최소한의 선으로 표현하고 물감과 되도록 닿지 않도록 하는 것이 좋습니다. 아주 흐리게 그은 선은 채색 후 어느 정도 지워지지만 선명한 선은 잘 지워지지 않으므로 스케치 후 지우개로 살짝 지워 선을 아주 흐릿하게 한 후 채색하는 것이 좋아요. 또 밑그림을 연필로 꾹꾹 눌러 그리게 되면 지우개로 지워도 종이에 표시가 남게 되므로 스케치는 힘을 최대한 빼고 그려주세요.

🔖 꽃리스 그리기

단순화된 꽃 그림과 잎사귀들로 꽃리스를 그리고 그 안에 캘리그라피 글귀를 쓸 수 있어요.

1 리스의 형태를 잡기 위해 종이에 콤파스로 원을 그립니다. 연필선이 너무 진하게 그려지지 않도록 주의해주세요.

2 꽃을 그릴 위치를 정하고 자국이 남지 않도록 연필 선을 지우개로 지웁니다. 원의 네 곳에 단순한 모양으로 꽃을 그려주세요. 앞서 배운 방법대로 5개의 꽃잎을 그리면 됩니다.

3 연필 선을 따라 녹색 계열의 색으로 줄기 넝쿨의 기본 틀을 그려줍니다. 가장 얇은 세필로 큰 원을 그린 후 그 줄기를 따라 양쪽에 대칭되도록 작은 잎사귀들을 그려줍니다. 연두색, 풀색, 청록색 등 다양한 계열로 채색하면 풍부한 색감의 잎사귀가 완성됩니다.

4 꽃 주변에 같은 계열의 컬러로 점을 찍어주면 더욱 아기자기한 느낌의 그림을 완성할 수 있습니다. 아래쪽에 그린 사람의 이름과 날짜 등을 피그마펜으로 작게 써주면 작은 요소지만 그림의 전체적인 구성을 더욱 탄탄하게 해준답니다. 리스 안에 자신만의 캘리그라피를 써주면 최종 완성입니다.

geul a reum's
know-how

✳ 꽃 리스를 그릴 때에는 한 톤의 느낌, 컬러풀한 느낌 등 다양하게 표현 가능합니다. 여기서는 다양한 컬러로 색감을 살려 채색했습니다. 단, 네 곳의 중심이 되는 꽃 중 붙어 있는 2개의 꽃은 유사색을 사용하여 시각적으로 안정감을 주었습니다.

✳ 꽃 리스를 완성한 후 캘리그라피를 표현해주면 됩니다. 단, 리스에 다양한 색이 사용되었으므로 캘리그라피는 검은색으로 써야만 깔끔하고 돋보입니다. 리스와 글씨 모두 다양한 색을 사용할 경우 포인트를 잃게 되어 완성도가 떨어집니다.

색상, 채도, 명도

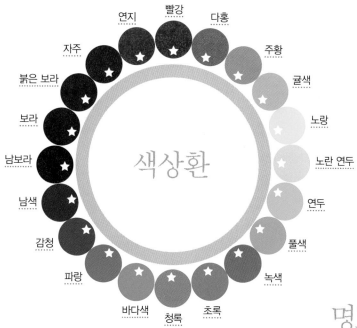

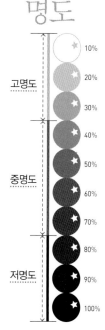

명도

* 10%
* 20% — 고명도
* 30%
* 40%
* 50%
* 60% — 중명도
* 70%
* 80%
* 90% — 저명도
* 100%

✳ 색상色相:Hue

빛의 파장에 의해 나타나는 빨강, 노랑, 파랑 등의 이름으로 서로 구별되는 것을 의미하고, 이런 색상들을 세분화해서 둥글게 배열한 것을 '색상환'이라고 합니다. 색상환에서 서로 가깝게 있는 색상들을 유사색이라 하고, 간격이 먼 색상들을 '보색'이라고 합니다. 더 자세한 색의 체계에 대해서는 "먼셀표색계"를 검색해보면 도움이 됩니다.

✳ 채도彩度:Saturation

색의 3속성 중 하나로 색의 선명도, 즉 색의 진하기를 말합니다. 아무것도 섞이지 않은 맑고 선명한 원색에 가까운 것을 채도가 높다고 합니다. 색상환에 있는 기본 컬러가 가장 채도가 높다고 생각하면 됩니다.

✳ 명도明度:Luminosity

색이 갖고 있는 밝기의 정도를 말합니다. 간단히 설명하자면 특정 색상이 점점 투명해지는 정도라고 보면 이해하기 쉽습니다.

03. 간단한 수묵 일러스트 캘리그라피에 활용하기

수묵화는 동양화의 일종으로 채색을 하지 않고 먹의 짙고 옅은 정도에 따라서 그린 그림을 이야기합니다. 수묵화의 종류에는 먹색을 기본으로 하고 여러 가지 채색을 보조적으로 사용한 수묵담채화와 먹색으로 그림을 그리고 진하게 채색하여 표현한 수묵진채화가 있습니다. 책에서는 캘리그라피와 함께 사용하여 풍부한 감성을 표현할 수 있도록 단순하고 쉽게 접근할 수 있는 일러스트 느낌의 그림을 그리는 방법을 설명하겠습니다.

01 수묵화의 다양한 표현방법

수묵화에서 많이 언급되는 '발묵'은 글씨나 그림에서 먹물이나 먹물이 물에 번지는 효과를 이야기합니다. 간단히 먹물 또는 물감을 물과 혼합하여 발색되는 농도의 단계라고 생각하면 됩니다. 붓모에 먹의 농담을 살려 그림을 그리거나 붓을 뉘어서 글씨를 쓰면 다양한 선이나 면을 나타낼 수 있습니다.(농담을 살려 쓴 글씨는 54쪽을 참조하세요.) 한국화를 그리는 필법(선의 기법) 중 많이 사용되는 방법은 몰골법, 백묘법, 구륵법이 있습니다.

▲ 몰골법
그림의 윤곽선 없이 색채나 수묵을
사용하여 형태를 그리는 기법

▲ 백묘법
그림에 음영을 그리지 않고 형태의
윤곽선으로만 표현하는 기법

▲ 구륵법
그림의 윤곽선을 먼저 그리고 그 안을
먹이나 채색으로 채우는 기법

02 캘리그라피와 어울리는 수묵 일러스트

수묵 일러스트는 캘리그라피와 잘 어울리는 수묵화를 좀 더 현대적으로 표현하는 그림이며, 발묵의 느낌과 삼묵법을 적절히 응용해서 다양하게 표현할 수 있습니다. 글의 내용과 느낌에 따라 맑고 가볍게 표현할 수도 있고, 사물의 원근법과 색의 농도 등을 살려 깊이감을 나타낼 수도 있습니다. 컬러감만으로도 다양한 느낌을 나타낼 수 있지만 색감과 붓끝의 먹물 한 방울로 그림의 깊이감을 더욱 강조할 수 있습니다.

03 수묵 일러스트와 캘리그라피 응용하기

수묵 일러스트와 캘리그라피를 접목하는 방법을 알아보도록 하겠습니다. 수묵 일러스트와 캘리그라피의 배치를 어떻게 하느냐에 따라, 또 발묵 표현 정도에 따라 다양한 느낌의 작품을 완성할 수 있습니다.

✎ 좌우 대칭 구성의 안정감 있는 표현

글씨와 그림이 대칭을 이룰 때 덩어리의 무게가 양쪽으로 분산되어 안정적인 느낌이 듭니다. 화선지 원본 배접 작품인 경우에는 수정이 불가능하기 때문에 위치나 크기 등의 구성을 미리 결정을 한 후 작업하는 것이 좋습니다. 반면, 인쇄물로 제작하고자 할 때에는 그래픽 프로그램을 이용해 글자나 이미지의 배치를 자유롭게 수정할 수 있으므로 좀 더 편하게 작업이 가능합니다.

🖊 캘리그라피와 그림을 중앙에 배치한 안정감 있는 표현

다음의 수묵 일러스트는 앞서 설명했던 세 가지 기법을 적절히 섞어 표현하였습니다. 가운데에 그림을 배치한 후 빈 공간에 짧은 단어를 써 깔끔하게 구성했습니다. 몰골법(잎사귀, 꽃잎), 백묘법(줄기, 빨간색 얇은 리본), 구륵법(자수틀, 큰 리본)을 적절히 섞어 표현하여 더욱 풍부한 감성의 수묵 일러스트를 완성하였습니다.

🖊 깔끔하고 담백한 느낌의 구성 및 표현

캘리그라피에 쓰이는 수묵 일러스트는 가볍고 단순하게 접근하는 것이 좋습니다. 단순한 그림이어도 선이나 면에 발묵을 표현하면 좀 더 풍부한 감성의 작품이 완성됩니다. 캘리그라피 역시 깔끔하고 담백한 느낌의 글씨가 잘 어울립니다.

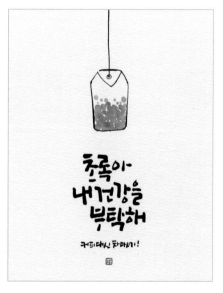

04. 다양한 재료를 활용한 일러스트 기법

메인인 글자와 어울리는 배경이 더해진다면 완성도 있는 캘리그라피 작품을 만들 수 있습니다. 배경을 표현하는 방법과 재료는 정말 다양한데요. 그중에서 가장 많이 사용되고 있는 네 가지 기법을 알아보겠습니다.

01 파버카스텔 색연필을 이용하여 수채화 느낌 내기

수채 색연필은 용해도라고 해서 물에 얼마나 잘 녹느냐가 중요한데 많이 사용되는 것이 파버카스텔입니다. 파버카스텔 수채 색연필은 용해도가 높아 색칠 후 물을 칠하면 잘 녹아 수채화 느낌을 잘 표현할 수 있답니다. 파버카스텔의 종류는 보통 케이스의 컬러로 구분하는데 빨간색은 일반용, 파란색은 고급 공예용, 녹색은 최고급 작품용입니다.

✎ 나무 그림 표현하기

1 연필로 간단하게 나무를 스케치합니다.

2 어울리는 색을 골라 거칠게 색칠해 주세요. 색상을 많이 사용할수록 그림의 색감은 더욱 풍부해집니다.

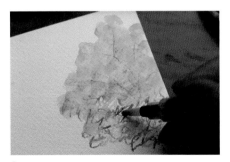

3 워터브러시로 그 위를 문질러주세요. 잎사귀를 표현하기 위해 워터브러시를 동글게 굴리면서 색연필을 녹이듯 문질러주세요. 물을 바르는 붓의 움직임에 따라 질감이나 느낌이 달라지므로 그림 스타일에 맞게 문지르면 됩니다.

4 같은 방법으로 나뭇잎과 땅, 구름을 채색하고, 나무의 기둥은 붓에 먹물을 묻혀 그려줍니다. 캘리그라피 글씨는 먹물의 진하기를 조절하여 농담을 살려 표현합니다.

1 종이의 중간 부분을 노랑에서 붉은 계열로 점점 진하게 칠해줍니다. 중간중간 경계선이 생기지 않도록 색이 변하는 지점에서는 두 색을 조금 섞어주세요.

2 물을 가득 채운 워터브러시를 위쪽의 밝은 색부터 문질러주세요. 진한 부분을 칠하다가 밝은 부분을 칠하면 색이 얼룩지게 되므로 밝은 부분부터 차례로 내려와야 합니다.

3 채색한 부분이 마르기 전에 워터브러시 끝 붓모의 색을 뺀 후, 워터브러시에서 물이 많이 나오도록 눌러서 군데군데 흥건할 정도로 물을 칠해주세요. 색연필로 칠한 배경에 워터브러시로 물을 칠해 색연필을 녹인 후 완전히 마르고 나면 수채화로 그린 듯한 효과를 낼 수 있습니다.

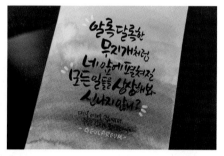

4 물기가 완벽하게 마르면 쿠레타케 붓펜으로 캘리그라피를 쓴 후 흰색 에딩펜으로 점을 찍어 포인트를 주어 완성합니다.

수채 색연필은 용해도라고 해서 물에 얼마나 잘 녹느냐가 중요합니다. 용해도가 낮은 수채 색연필은 물에 잘 녹지 않아 찌꺼기들이 남을 수 있습니다. 파버카스텔 수채 색연필은 용해도가 높아 색칠 후 물과 만나게 되면 찌꺼기 없이 깨끗하게 녹아 깔끔한 표현이 가능하다는 장점이 있습니다.

02 파스텔을 이용하여 배경 효과 표현하기

파스텔은 유분이 없는 건성 파스텔과 기름 성분을 첨가한 오일 파스텔로 나뉩니다. 건성 파스텔은 종이 외에는 사용하기 힘들고, 오일 파스텔은 종이는 물론 표면이 매끄러운 곳에도 사용할 수 있어 초크아트에서 많이 사용됩니다. 캘리그라피에서도 다양한 곳에 활용 가능한 오일 파스텔이 주로 이용됩니다.

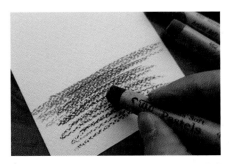

1 녹색 계열의 오일 파스텔을 활용해 초록빛 잔디 느낌을 표현하였습니다. 비슷한 계열의 색을 섞으면 색감이 더욱 풍부해집니다.

2 냅킨을 손가락에 감고 색칠한 결대로 문질러줍니다. 파스텔은 여러 색이 서로 잘 섞이는 장점이 있어 자연스러운 색이 표현됩니다.

3 같은 방법으로 하늘도 표현해 주었어요. 파스텔은 뽀샤시한 느낌을 주기 때문에 포근하고 따뜻한 이미지를 표현할 때 적합한 도구예요.

4 붓펜으로 그림과 어울리는 캘리그라피를 쓰고 피그마펜으로 뭉게구름을 표현하였습니다. '픽사티브'를 그림 위에 뿌려주면 번지거나 묻지 않습니다.

5 파스텔을 티슈에 묻힌 후 종이에 문질러서 색을 표현하고 붓에 물을 적셔 문질러주면 수채 색연필과 비슷한 효과를 낼 수 있습니다. 피그마 라인펜으로 나무의 형태를 그리고, 둥근 붓 세필로 먹물을 이용하여 캘리그라피를 표현해주었습니다.

6 이번 작품은 파스텔을 사용해 크로키 느낌으로 라인으로만 새를 표현하여 그림을 완성했습니다. 다양한 컬러를 사용해서 풍부한 느낌을 주었습니다.

03 롤러로 배경 그리기

화방에서 쉽게 구입할 수 있는 롤러도 배경 그림을 표현하는 데 좋은 도구입니다. 너비도 다양하기 때문에 작품의 크기나 표현하고자 하는 면적에 따라 알맞게 선택하면 됩니다. 롤러는 울퉁불퉁하지 않은 종이라면 어디든지 사용 가능합니다. 수채화 용지는 종이의 결이 있어서 색을 입혀 롤러로 문지르면 질감의 표현이 잘 되어 자주 사용되는 재료 중 하나입니다.

1 롤러에 물감을 묻혀 종이에 굴려주세요. 어떻게 구성할 것인지 미리 생각하고 작업해야 합니다.

2 방향은 자유롭게 해주었습니다. 획일적이고 정적인 모양보다는 조금씩 겹쳐야 자연스럽고 예쁩니다.

3 붓에 물감을 묻히고 손으로 탁탁 쳐주면 종이 위로 흩날리는 듯한 물방울 표현이 가능합니다. 여러 가지 색으로 작업해주면 풍부한 색감과 완성도 있는 작품이 됩니다.

4 물감이 마르고 나면 쿠레타케 붓펜으로 글씨를 씁니다. 중앙에 흰 부분은 글자를 쓰기 위한 공간으로 처음에 정해야 합니다. 캘리그라피 바로 아래 설명글을 피그마펜으로 써주었습니다.

5 2cm 너비의 롤러에 얇은 마 끈을 감은 뒤 먹물을 묻혀 종이에 칠해줍니다. 2cm의 모든 면을 사용하지 않고 롤러를 기울여 모서리 쪽으로 칠해주면 종이에 닿는 면적이 좁아 나무를 표현하기에 적절합니다.

6 롤러에 먹물의 양을 최소화하여 칠하면 약간의 질감을 표현할 수 있습니다. 사진은 롤러를 가로로 그어 길을 표현했고 그 위에 파버카스텔 에코 피그먼트 컬러펜으로 글을 쓰고 작은 일러스트를 그렸습니다.

04 마그네틱 카드를 이용하여 자작나무 표현하기

저는 겨울에 관련된 글귀나 그리움 등을 표현할 때 마그네틱 카드를 사용하여 자작나무를 많이 그립니다. 마그네틱 카드는 자작나무 기둥의 특유한 질감을 표현하기에 적합하기 때문인데요. 사용하지 않는 마그네틱 카드를 준비하고 먹물에 물을 조금 타서 종이 면적에 따라 카드의 좁은 면 혹은 넓은 면을 택해서 가로로 그어주면 자작나무의 느낌을 표현할 수 있습니다.

1 먹물의 양과 물의 농도에 따라 질감의 표현과 진하기가 결정됩니다. 거친 느낌을 더 주고 싶다면 먹물의 양을 줄이면 되고 좀 더 뒤에 있는 나무를 표현하기 위해서는 물을 더 많이 타서 흐린 회색 계열로 표현하면 됩니다.

2 나무 기둥을 중심으로 왼쪽부터 표현한 후 종이를 돌려서 오른쪽 면을 카드로 긁듯이 표현하면 자연스러운 자작나무 기둥이 표현됩니다.

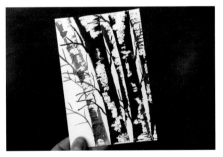

3 붓에 먹물을 묻혀 나뭇가지를 그려줍니다.

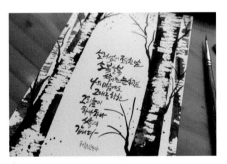

4 자작나무 표현 방식을 이용하여 캘리그라피 엽서를 만들었습니다. 나무들 사이에 캘리그라피를 쓸 빈 공간을 남기고 나무를 표현한 후 붓으로 먹물의 농담을 살려 캘리그라피를 써 보았습니다.

사용하지 않는 카드를 이용해서 자작나무의 거친 표면을 표현할 때 가장 중요한 것은 물과 먹물의 양을 잘 조절하는 것입니다. 캘리그라피의 갈필의 느낌을 연출한다고 생각하면 이해하기가 쉽습니다. 나뭇가지를 표현할 때에도 뒤쪽 멀리 있는 것은 먹물의 양을 줄여서 흐릿한 회색빛으로 그려주면 원근감을 살릴 수 있습니다.

CHAPTER 3

Before & After로 알아보는
캘리그라피와 일러스트 팁

캘리그라피를 쓰다 보면 생각했던 대로 표현되지 않고 구도가 한쪽으로 치우치거나 글을 썼는데 전체적인 사이즈가 생각보다 작아서 난감한 경우가 종종 생길 거예요. 초보자라면 누구나 한 번쯤은 겪는 일이지요. 저 또한 그랬으니까요. 그래서 제가 준비한 팁! 실수를 했을 때 원래 의도했던 것처럼 감쪽같이 해결하는 방법을 알아볼게요.

01. 글자 먼저? 그림 먼저?

캘리그라피를 쓸 때 많이 고민하는 부분이 글자를 먼저 써야할지 아니면 그림을 먼저 그려야 할지 선택하는 것입니다. 대답은 간단합니다. 둘 중에 어떤 것을 더 강조할 것인가에 따라 결정하면 돼요. 작업해야 할 면적에서 캘리그라피를 부각시켜 표현하고자 한다면 글자를 먼저 쓰고 주변에 그림을 곁들여주면 됩니다. 반대로 그림에 비중을 두고 싶다면 그림을 먼저 그린 후 캘리그라피를 그림보다 작게 쓰면 됩니다.

01 글자를 먼저 쓰고 그림을 그리는 경우

캘리그라피를 돋보이게 하고 싶다면 글자를 먼저 쓰고, 그림은 곁들여준다는 느낌으로 간단하게 그려줍니다. 안정적인 구도를 위해서는 글자를 종이의 가운데에 중앙 정렬로 쓰고, 그림은 글씨보다 더 많은 면적에 그리지 않는 것이 좋습니다. 메인은 글씨이기 때문에 위치에 대한 구도를 잘 생각해주세요. 초보자들은 캘리그라피의 시작점 등을 미리 표시한 후 쓰는 것도 도움이 됩니다. 단, 전체 글을 연필로 밑그림을 그려 놓고 쓰면 글씨를 쓰는 것이 아니라 그림을 그리는 것이므로 글씨가 늘지 않으니 반드시 시작점 등의 위치만 잡아 두고 글씨는 직접 써주세요.

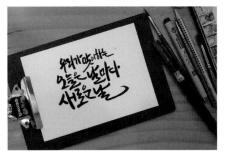

Before 캘리그라피는 글자만으로도 멋진 작품이지만 약간의 그림이 추가된다면 더욱 생동감 있는 캘리그라피가 될 수 있답니다.

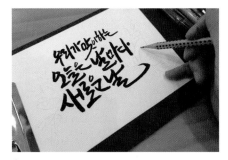

1 완성된 글자의 주변에 관련된 그림을 그려주세요. 만약 적절한 그림이 떠오르지 않는다면 꽃과 잎사귀를 그려주세요. 어느 글씨에나 무난하게 잘 어울리는 그림이에요. 연필로 스케치를 살짝 해두면 안정적인 그림이 완성됩니다.

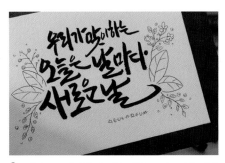

2 연필로 스케치한 후 얇은 펜으로 밑그림을 따라 그려줍니다.

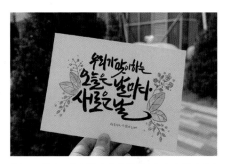

After 캘리그라피 주변에 자연적인 요소가 첨가되어 더욱 풍성한 캘리그라피가 완성되었습니다. 글자가 돋보여야 하므로 채색의 계열은 강하지 않게 사용해주세요.

정교한 일러스트 느낌을 주고 싶다면 펜으로 자세히 그리고 채색하면 되고 풍경 등 느낌적인 부분을 표현하고자 한다면 채색을 먼저 하고 부분 부분 펜으로 포인트를 주면 돼요. 글씨 주변에 표현하는 일러스트는 연필로 밑그림을 그린 후 물에 번지지 않는 라인펜으로 테두리 라인을 그려준 후 채색하면 쉽게 완성할 수 있습니다.

Before 귀여운 느낌의 캘리그라피는 글자마다 획을 사뿐사뿐하게 표현해줍니다. 문장이 길어질 경우 단어마다 강조할 필요는 없습니다.

1 글자 주변의 빈 공간에 단어의 뜻과 어울리는 그림을 일러스트 느낌으로 단순하게 연필로 스케치합니다.

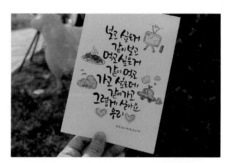

2 스케치 위에 얇은 펜으로 따라서 그려줍니다. 밑그림을 기본으로 그리지만 디테일한 부분은 표현해주는 것이 중요합니다.

After 수채화 물감으로 채색해주면 예쁘고 귀여운 동화 같은 엽서가 완성됩니다. 이때 동화 같은 느낌을 위해 채색은 진하지 않게 하는 것이 좋습니다.

✽ 제시된 이미지는 캘리그라피를 먼저 쓰고 주변에 그림을 그려 완성한 엽서의 예시입니다. 조금 긴 문장인데, 서체는 가볍고 귀여운 느낌을 담고 있습니다. 되도록 사뿐사뿐한 느낌으로 써야 겠지요? 아무리 작은 글씨라 하더라도 각각의 글자에 필압(선의 두께 변화)이 느껴져야 합니다.

✽ 캘리그라피 주변 그림들이 너무 정교하거나 실사 느낌이 든다면 엽서 자체가 무거워질 수 있습니다. 엽서에 사용되는 그림은 단순한 것이 좋습니다.

02 그림을 먼저 그리고 글자를 쓰는 경우

그림을 먼저 그리게 되는 경우는 캘리그라피의 크기보다 그림 사이즈가 더 큰 경우입니다. 그림의 크기가 커지면 보는 사람의 시선도 자연스럽게 그림에 먼저 가기 때문에 그림의 퀄리티도 정교하고 깔끔한 것이 좋습니다.

✎ 그림 먼저 그린 캘리그라피 1

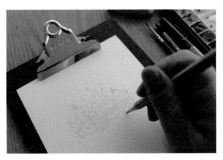

Before 그림을 먼저 그리게 되는 경우 그림에 비중을 좀 더 두었다고 볼 수 있습니다. 스케치는 항상 연필로 살짝 그려줍니다. 진하게 그리면 채색할 때 자국이 남을 수 있으니 주의가 필요해요.

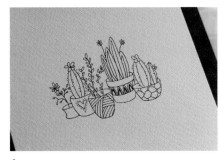

1 스케치한 부분에 피그마펜으로 테두리를 그려줍니다. 펜으로 라인을 먼저 그리게 될 경우 물에 번지지 않는 펜으로 그려야 채색 시 번짐을 방지할 수 있습니다. 얇은 펜이지만 더 가늘게 그리고 싶다면 힘을 더 빼고 라인을 그려주세요.

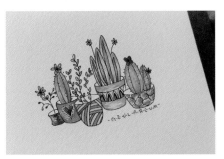

2 가장 얇은 세필을 사용하여 수채화 물감으로 채색하였습니다. 선인장은 전체적으로는 녹색 계열이지만 각 면마다 약간씩 다른 녹색 계열을 사용하였고, 한 면에서도 음영을 다르게 하여 풍부한 색감을 표현했습니다.

After 이미 그림이 큰 영역을 차지하고 있는데 글자까지 커질 경우 부담스러울 수 있습니다. 글자는 적당한 크기로 전반적으로 얇고 부드럽지만 그 안에서 필압(선의 두께)의 변화가 느껴지도록 씁니다.

Before 그림의 비중이 큰 경우 사전에 미리 구상을 하고 연습지에 아이디어 스케치를 해 본 후에 작업을 진행해야 합니다. 연필 스케치 후 물에 번지지 않는 얇은 피그마펜으로 라인을 그려줍니다.

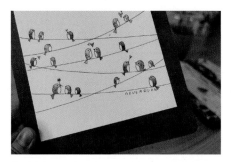

1 수채화로 각각의 새 그림에 채색을 합니다. 작은 면적은 얇은 세필로 채색합니다. 수채화의 물을 머금은 듯한 느낌을 잊지 말고 채색해주세요.

2 그림의 채색까지 완성되었다면 남겨둔 공간에 캘리그라피를 써야겠죠? 글씨 스타일을 잡기 위해서는 붓펜으로 쓰기 전 연습 용지에 미리 여러 번 써봐야 합니다.

After 붓펜으로 쓴 캘리그라피가 그림의 상단에 위치한 구도입니다. 글자의 두께나 크기가 커진다면 답답하고 무거운 느낌을 줄 수 있습니다.

✱ 그림을 강조할 때에는 캘리그라피 서체를 너무 무겁고 강하지 않게 하고 그림에 어울리는 느낌을 담도록 합니다.

✱ 그림이 강조되는 경우라 해도 캘리그라피를 먼저 쓸 수 있는데, 이때에는 그림의 비율을 예상하여 캘리그라피를 써야 합니다. 안전하게 제작하기 위해서는 연필로 그림의 전체 크기를 예상하고 체크한 후 캘리그라피를 쓰는 것이 좋습니다.

02. 캘리그라피에서 실수를 줄이기 위한 팁

제한된 공간 안에서 특별한 의도를 가지고 한쪽으로 몰아서 쓴 경우를 제외하고, 글씨는 중앙에 안정적인 구도로 쓰는 것이 시각적으로 편안함을 줍니다. 하지만 캘리그라피를 쓰다 보면 종이의 크기를 가늠하지 못해 한쪽에 치우치게 되는 경우가 자주 생기는데요. 이때 일러스트를 활용하여 해결할 수 있습니다.

✎ 왼쪽으로 글자가 치우쳤을 때

내용에 어울리는 단순한 그림을 그려주면 작품의 구성이 더욱 짜임새 있게 보입니다.

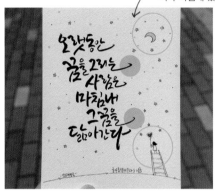

Before 종이의 왼쪽 상단으로 글씨가 치우쳤어요.

After 왼쪽 상단에 글귀가 몰려있기 때문에 그와 대칭되는 오른쪽 하단에 그림을 그려주면 무게 중심을 잡아주어 시각적으로 안정적인 느낌을 줍니다.

✎ 오른쪽으로 글자가 치우쳤을 때

글자의 대각선 반대 방향까지 그림을 채우지 말고 여백을 두는 것이 시각적 답답함을 줄일 수 있습니다.

내용에 어울리는 귀여운 그림을 수채화로 그려주면 캘리그라피의 내용이 돋보입니다.

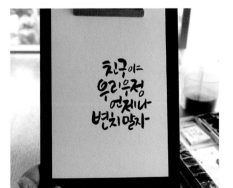

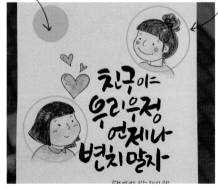

Before 글자가 생각과 다르게 오른쪽 아래로 치우친 경우입니다.

After 의도가 아니라 실수로 한쪽으로 쏠린 경우는 대부분 위치도 애매합니다. 이때 여백 부분에 글자와 어울리는 간단한 그림 등을 추가하여 단점을 보완할 수 있습니다.

03. 글자에 포인트 주기

캘리그라피에서는 글자의 크기, 공간, 필압 등을 고려해 표현해야 합니다. 같은 글귀라 하더라도 글자의 크기에 변화를 주어 강조하거나 컬러에 변화를 주어 포인트를 주면 전혀 다른 느낌의 캘리그라피를 만들 수 있습니다. 획의 굵기 변화, 글자의 크기 변화, 획의 확장 등 다양하게 변화를 주어 표현하되 잊지 말아야 할 것은 가독성을 해치지 않는 것입니다. 이 점을 기억하고 나만의 멋진 캘리그라피를 표현해보세요.

크기와 획으로 강조하기

Before 또박또박 쓴 글씨로 단정하긴 하지만 캘리그라피라는 느낌이 들지 않을 뿐만 아니라 문장에 쓰인 글자들의 크기가 일정하여 밋밋한 느낌을 줍니다.

행복이란 멀리 있는것같지만 늘우리곁에 있다

문장에서 강조할 단어는 다른 글자보다 크고 두껍게 표현합니다.

뒤에 닿는 획이 없을 경우 선을 길게 늘여 유연하고 부드러운 효과를 얻을 수 있습니다.

강조할 단어의 크기를 달리해주는 것도 포인트입니다.

길게 표현한 선은 끝선을 뾰족한 삐침으로 살려줍니다.

행복이란 멀리있는 것같지만 늘우리곁에 있다

쌍자음의 받침에서 반복되는 선에 길이 변화를 주면 좀 더 멋지게 표현됩니다.

After 글자의 밋밋한 부분을 없애기 위해 문장에서 강조되어야 할 단어들을 좀 더 크고 두껍게 쓰면 글자끼리의 크기 변화를 느낄 수 있습니다. 또한 획의 확장을 통해 좀 더 유연하고 멋스러운 느낌을 줄 수 있습니다.

별중에가장
빛나는 별은
너란별

Before 검은색으로 글자만 써서 완성한 깔끔하고 무난한 캘리그라피입니다. 하지만 포인트되는 부분이 없어서 심심해 보입니다.

내용과 알맞은 단순한 일러스트를 그려주면 더욱 재미있게 표현됩니다.

문장에서 강조할 단어는 다른 글자보다 크고 두껍게 표현합니다. 한 획을 별과 같은 도형과 색으로 변화를 줄 수 있습니다.

뒤에 닿는 획이 없을 경우 선을 길게 늘여서 유연하고 부드러운 느낌을 줍니다.

After 글자의 한 획을 컬러감을 확실하게 주거나 글자의 모양을 변형시켜서 강조하면 조금 색다른 캘리그라피를 표현할 수 있습니다.

수채화 채색 기법 익히기

수채화의 물 조절과 채색에 관한 내용은 전문 서적을 참고하는 것도 방법이지만 개인적으로 유튜브를 통해 외국 작가들의 수채화 동영상을 시청하길 권합니다. 책에서는 글이나 과정샷, 완성샷으로만 보여주기 때문에 작가가 어떤 기법을 표현한 것인지 정확히 알 수 없을 때가 많죠. 하지만 영상은 작업 과정의 동작 하나하나를 놓치지 않고 볼 수 있어서 어떠한 효과를 표현할 때 작가가 활용한 기법 등을 자세히 확인할 수 있습니다.

또한 우리나라에서는 보통 꽃을 표현하기 위해서 꽃을 스케치 한 후 잎사귀 하나하나를 세밀히 채색하는 반면, 외국 작가는 전체적인 배경색을 채색하기 전에 물을 발라 색의 번짐 효과를 주고 점점 정교하게 채색하는 방법을 사용합니다. 이처럼 표현 방법이 달라 다양한 느낌의 수채화 표현을 배울 수 있기 때문에 국내 작가들의 동영상과 더불어 외국 작가들의 수채화 동영상을 참고하기를 추천합니다.

CHAPTER **4**

내가 쓴 캘리그라피
디지털화하기

화선지에 멋지게 쓴 글은 액자에 표구하여 전시하거나 벽에 걸어두는 경우가 많은데요. 아무리 멋진 작품이라도 원본 한 장만 보관할 수밖에 없다는 아쉬움이 있습니다. 이때 필요한 것이 디지털화하여 데이터로 보관하는 작업입니다. 작업한 내용을 컴퓨터를 통해 디지털화해서 데이터로 보관하면 필요할 때마다 인쇄나 인화 과정을 통해 대량 제작이 가능하답니다.

01. 캘리그라피의 저장 방식

일반적으로 캘리그라피를 데이터화할 때는 일러스트레이터와 포토샵 프로그램을 주로 사용합니다. 두 프로그램은 그래픽 프로그램이라는 공통점이 있지만 저장 방식에서 차이가 있습니다. 포토샵은 비트맵 방식으로 저장되고 일러스트는 벡터 방식으로 저장된다는 점입니다. 비트맵과 벡터의 차이를 알아보고 왜 벡터화 과정이 필요한지 알아볼게요.

01 포토샵 VS 일러스트레이터

포토샵에서 사용되는 비트맵은 이미지를 구성하는 기본 단위인 픽셀Pixel이 모여 형태를 만들어 내는 방식입니다. 반면 일러스트레이터에서 사용되는 벡터Vector는 기준점, 방향 등을 선과 면으로 표현해 하나의 모양(오브젝트)을 만들어 내는 방식입니다.

간단히 말해 포토샵과 일러스트의 차이는 이미지가 점으로 구성되느냐, 면과 선으로 구성되느냐에 있습니다. 예를 들어 손으로 쓴 캘리그라피를 스캔하여 포토샵에서 확대하면 네모난 픽셀들이 보여 이미지가 깨지지만 일러스트레이터는 점과 선으로 구성되기 때문에 이미지를 크게 확대해도 깨지지 않습니다. 따라서 작은 그림일 때에는 관계없지만 크게 확대하여 이미지를

출력하고자 한다면 일러스트레이터 프로그램을 활용해 벡터 이미지화하는 것이 바람직합니다.

▲ 포토샵에서 원 이미지를 확대했을 때 보이는 모습입니다. 작은 점들로 구성되어 있어 원의 가장자리 부분이 계단식으로 보입니다.

▶ 일러스트에서 원 이미지를 확대했을 때 모습입니다. 가장자리가 원래 모양 그대로 깔끔하게 보입니다.

02 종이에 쓴 글씨를 컴퓨터로 옮겨 벡터화하기

일러스트레이터가 캘리그라피에 적합하다는 것을 알았으니, 자 이제 완성된 캘리그라피를 컴퓨터로 옮겨 벡터화하는 방법을 알아봐야겠죠?

1 캘리그라피를 촬영하거나 스캔을 받아 포토샵 프로그램에서 불러옵니다. 먼저, 그레이 계열로 변경하기 위해 왼쪽 툴 박스에서 전경색과 배경색을 각각 '검은색'과 '흰색'으로 변경합니다. [Image]-[Adjustments]-[Gradient Map]을 선택한 후 [Gradient Map] 대화상자에서 그림처럼 그라디언트 색을 지정하고 [OK]를 클릭합니다.

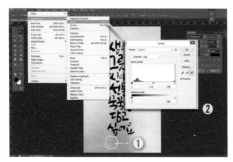

2 [Image]-[Mode]-[Levels] 메뉴를 클릭합니다. [Levels] 대화상자에서 오른쪽 스포이드를 선택한 후 이미지에서 흰색으로 보여야 할 부분을 클릭하고 [OK]를 클릭합니다.

❶ 종이 부분에서 흰색으로 보여야 할 부분 중 가장 어두운 부분을 클릭하면 흰색으로 바뀌는 것을 확인할 수 있습니다.

❷ [Levels] 대화상자에서 스포이드 그림이 3개 있습니다. 맨 오른쪽 스포이드는 화이트를 조절하는 것이고 맨 왼쪽 스포이드는 블랙을 조절하는 것입니다. 맨 오른쪽 스포이드를 누른 후 글씨 이미지에서 종이 부분에 가장 흰색으로 보여야 할 부분을 찍어주세요.

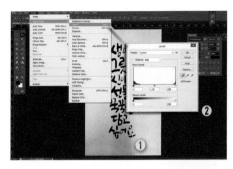

3 다시 [Image]-[Mode]-[Levels] 메뉴를 클릭합니다. [Levels] 대화상자에서 왼쪽 스포이드를 선택한 후 글자의 검은색 중에서 가장 어둡게 보여야 할 부분을 클릭하고 [OK]를 클릭합니다. 글자의 검은색 부분이 더욱 진한 검은색으로 톤이 맞춰집니다. 이 과정은 종이는 더 하얗게, 글자는 더 까맣게 변경하여 뚜렷하게 분리시켜주는 것입니다.

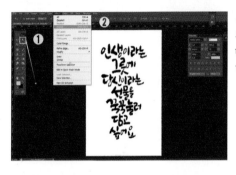

4 툴 박스에서 마술봉 선택 툴을 선택하고 이미지의 흰색 배경 부분을 클릭하면 흰색 부분이 선택됩니다. [Select]-[Inverse] 메뉴를 클릭하면 흰색이 아닌 글자 부분만 선택됩니다.

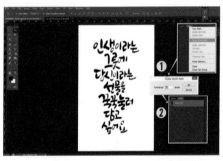

5 글자가 선택되면 [Paths] 팔레트에서 [Make Work Path] 메뉴를 선택합니다. [Make Work Path] 대화상자에서 값을 '0.5'로 지정하고 [OK]를 클릭합니다. [Paths] 팔레트를 확인해보면 글자 모양에 따라 패스가 만들어져 있는 것을 알 수 있습니다.

6 [File]-[Export]-[Paths to Illustrator] 메뉴를 선택하고 [Export Paths to File] 대화상자가 나타나면 'Work Path'를 선택한 후 [OK]를 클릭합니다. 글자 파일이 일러스트 파일로 저장됩니다.
지금까지 포토샵에서 글자 이미지를 흰색과 검은색으로 분리한 후 검은색 부분의 글자를 패스를 만들어 일러스트 파일로 저장하는 과정을 알아보았습니다.

7 이번에는 일러스트레이터 프로그램을 활용합니다. 포토샵에서 작업 후 일러스트로 Export한 파일을 더블클릭해서 실행하면 [Convert to Artboards] 대화상자가 나타납니다. 'Legacy Artboard'를 선택하고 [OK]를 클릭합니다.

8 Ctrl+A(전체 선택)를 눌러 패스를 선택하면 글자들이 선택됩니다.

9 [Color] 팔레트에서 원하는 색을 지정합니다. 여기서는 검은색으로 지정했습니다.

10 현재는 'ㅇ', 'ㅁ'의 안쪽 빈 공간에도 색상이 모두 적용되었습니다. [Pathfinder] 팔레트의 [Pathfinders]에서 첫 번째 아이콘인 'Divide'를 클릭하여 글자 각각의 면을 분리합니다.

11 메뉴에서 [Object]-[Ungroup] 메뉴를 클릭해
묶여 있던 글자의 그룹을 해제합니다.

12 툴 박스에서 선택 툴을 클릭하고 필요 없는 안쪽
면을 하나씩 선택한 후 삭제(**Delete**)합니다.

13 하나의 벡터 이미지로 캘리그라피가 완성되었습
니다. [File]-[Save] 메뉴를 클릭하여 일러스트 파일
로 저장하면 됩니다.

03 글자를 벡터화한 후 내부 색 채우기

내가 쓴 글 또는 그림을 벡터화한 뒤 내부 공간에 색을 채우는 방법을 한 번 알아보겠습니다. 검은색으로만 캘리그라피를 쓰고 소품을 만들면 재미가 없잖아요. 다양하게 색을 변경해 좀 더 예쁜 소품을 만들어보세요.

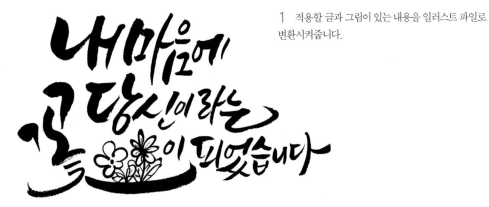

1 적용할 글과 그림이 있는 내용을 일러스트 파일로 변환시켜줍니다.

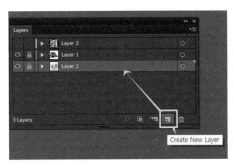

2 일러스트파일에서 앞서 배운 방법대로 글자와 그림을 벡터화해주세요. 이제 꽃그림 안에 컬러를 넣어볼게요. 메뉴의 [Window]-[Layers]를 클릭하면 레이어창이 나타납니다. 오른쪽 하단의 'Create New Layer' 아이콘을 클릭하면 새로운 레이어를 추가할 수 있습니다. 검은색 글자 레이어 아래에 새 레이어를 추가해주세요. 새로 추가된 레이어의 꽃잎의 색을 채워 주는 작업입니다.

3 툴 박스의 '펜촉' 아이콘을 클릭하고 색을 변환할 꽃 모양을 클릭-클릭하여 형태를 잡고 색을 채워주면 됩니다. 클릭해서 만든 꽃 모양의 형태는 정교하지 않아도 됩니다. 화면을 보면서 검은색 꽃 모양의 라인의 안쪽으로만 위치하도록 형태를 만들어주면 됩니다. 쉽게 설명하자면 꽃잎과 잎사귀의 검은색선 안쪽면을 선택해서 색을 채운다고 이해하면 됩니다.

캘리그라피와
일러스트를 활용해
세상에 하나밖에 없는 유니크한
소품을 만들어볼게요.

PART 2에서는 다양한 기법, 재료, 내용으로
여러 가지 목적에 맞게 글과 그림을 표현하고
하나의 소품으로 완성하는 과정을 자세하게 설명하였으니
여러분만의 소품을 만들어
고마운 사람들에게 선물해보세요.

PART 2

다양한 기법과
재료를 활용한
소품 만들기

간단한 글귀로
마음을 전하다
: 감사카드&
축하카드

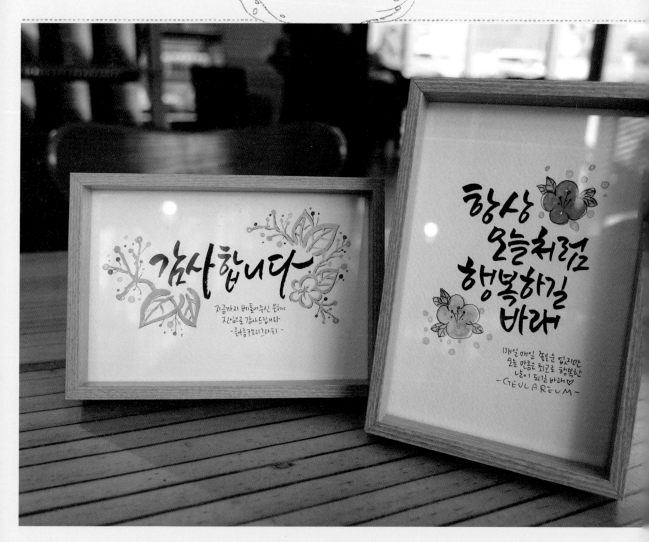

감사해야 할 일이나 축하할 일이 있을 때 정성을 담은 카드를 선물하죠. 기성품들도 예쁜 디자인이 많지만 선물하는 사람의 마음을 온전히 담아내기에는 직접 만든 것만한 것이 없어요. 내가 쓰고 싶은 글귀와 내가 생각하는 그림들로 꾸며진 카드를 선물과 함께 전달해보세요. 최근에는 카카오톡이나 문자로 대체되는 경우도 많지만 직접 쓴 손글씨를 전한다면 감동도 배가 되겠죠?

캘리그라피 & 일러스트 작업 Point

🔒 수채화는 물을 많이 사용하는 채색 작업이므로 종이는 되도록 도톰한 수채화 전용
　지 200g 이상을 사용해주세요.

🔒 캘리그라피가 메인이므로 글씨를 먼저 쓴 후 주변에 어울리는 그림을 그려주세요.

🔒 사쿠라 피그마펜은 아주 가는 펜이지만 손의 힘에 따라 미세하게 두께를 조절할
　수 있습니다.

워터브러시로 자연스러운
축하카드 만들기

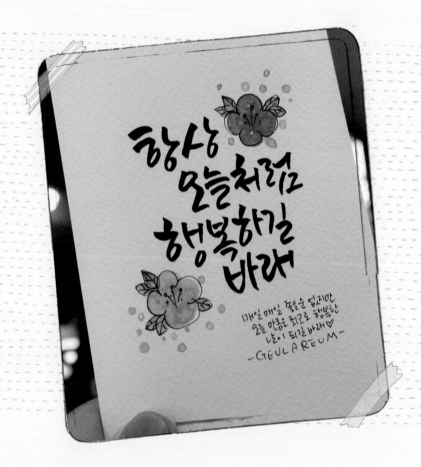

 준비재료

☐ 수채화 전용지 200g(10×15cm)

☐ 수채화 물감

☐ 쿠레타케 붓펜 25호

☐ 사쿠라 피그마 마이크론01 0.25mm

☐ 워터브러시

▣ 감사 및 축하 메시지를 담고 있는 카드를 만들 때에는 받는 사람의 성별, 나이, 취향 등을 고려하여 작업하도록 합니다.

▣ 캘리그라피가 메인이므로 글씨를 먼저 쓴 후 주변을 수채화 물감이나 워터브러시로 장식해주세요.

▣ 워터브러시는 브러시를 눌러 물의 양을 조절할 수 있습니다.

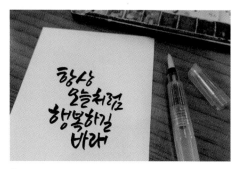

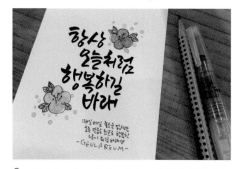

1 붓펜으로 종이의 중앙에 글귀를 써줍니다. 짧은 한 문장이지만 줄바꿈을 통해 4줄로 표현하였습니다. 문맥과 종이 크기, 글자 형태에 따라 줄 바꿈은 자유롭게 변경할 수 있습니다.

2 워터브러시로 캘리그라피의 빈 공간에 꽃과 잎을 그려줍니다. 글귀는 중앙에, 꽃은 좌우 대칭되는 위치에 안정감 있게 배치하였습니다. 그림이 마른 후에 피그마펜으로 테두리를 얇게 그려줍니다. 오른쪽 하단에 생일 축하 글을 써주면 완성입니다.

Geul a reum's
공 방 갤 러 리

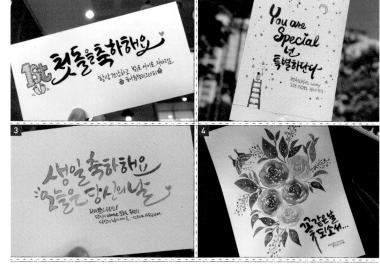

1 부드러운 획을 살려 붓펜으로 표현한 캘리그라피와 피그마펜을 이용한 귀여운 일러스트로 더욱 아기자기한 첫 돌 축하봉투가 완성되었습니다. 채색 시 물감을 너무 진하게 사용하기보다는 수채화의 맑고 투명한 느낌을 살려서 완성해주세요.

2 영문과 한글을 혼용해서 제작한 캘리그라피 엽서입니다. 대상이 아이이기 때문에 영문서체의 느낌을 동글동글 귀엽게 표현했습니다. 사쿠라 피그마펜 0.25mm를 사용해서 배경 그림과 별과 달을 그렸습니다. 사쿠라 피그마펜은 물에 번지지 않기 때문에 수채화 물감으로 채색해도 깔끔합니다.

3 캘리그라피를 워터브러시로 완성한 생일카드입니다. 워터브러시에 한 가지 색만 묻혀서 글을 쓰는 것이 아니라 "생"이란 단어에서 노란색을 브러시에 묻히고 끝에 좀 더 진한 주황색을 묻힌 후에 쓰면 자연스러운 그러데이션 효과를 줄 수 있습니다.

4 캘리그라피보다 수채화 그림이 메인이 된 이미지입니다. 수채화로 잎사귀를 채색할 때에는 너무 밝고 선명한 연둣빛 그린 톤보다는 톤 다운이 된 컬러를 사용하는 것이 고급스럽습니다. 다양한 색의 그린 톤을 사용하고 브라운 톤을 섞으면 차분한 톤이 만들어집니다.

블링블링 금묵을 이용한
고급스러운 감사카드 만들기

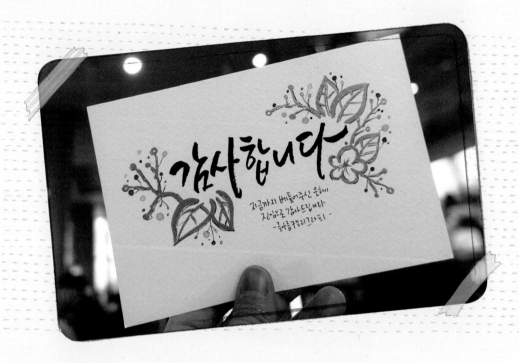

 준비재료

- □ 수채화 전용지 200g(15×10cm)
- □ 금묵
- □ 쿠레타케 붓펜 25호
- □ 화홍 320 둥근 붓 2호 또는 가는 세필
- □ 사쿠라 피그마 마이크론01 0.25mm
- □ 워터브러시
- □ 수채화 물감

▫️ 금색은 깔끔하면서도 고급스러워 어른께 드리는 감사카드로 제격입니다. 필방에서 판매하는 금묵을 사용하면 더욱 예쁜 금빛을 나타낼 수 있습니다.

▫️ 받는 사람이 캘리그라피에 집중할 수 있도록 곁들이는 그림은 단순하고, 사용하는 컬러의 수도 제한하는 것이 좋습니다.

▫️ 연령이 높을수록 유연하고 획이 확장된 형태의 서체를 선호하고, 연령이 낮을수록 귀엽고 동글동글한 형태의 서체를 선호하므로 받는 사람의 연령과 기호에 따라 서체를 선택하도록 합니다.

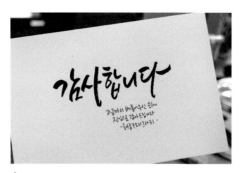

1 가로형의 감사카드입니다. 하단에 감사의 메시지를 쓰기 위해 메인 글자를 중앙보다 조금 위에 썼습니다. '사'와 '다' 사이의 빈 공간에 맞춰 작은 글씨를 써줍니다.

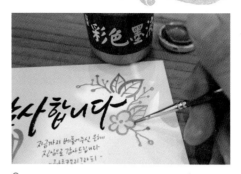

2 연필로 꽃과 잎사귀를 그려줍니다. 가장 얇은 붓으로 금묵을 묻혀 밑그림을 따라 그려줍니다. 그림을 그릴 때 두께 변화가 있어야 입체감이 살아납니다.

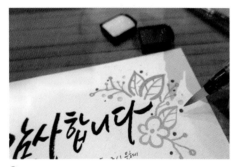

3 금묵이 모두 마른 후 연필 자국을 지우개로 지우고, 워터브러시에 금색과 어울리는 노란색과 빨간색 물감을 묻혀 점을 콕콕 찍어 열매를 표현해주세요.

4 화사하고 고급스러운 감사카드가 완성되었습니다. 금묵을 사용한 감사카드는 어른들께 선물하면 좋습니다.

Geul a reum's
공 방 갤 러 리

검은색 종이 위에 금묵을 사용해 그림과 캘리그라피를 표현했습니다. 작은 엽서 사이즈의 종이 크기이므로 붓은 세필을 사용했습니다. 한국적인 느낌의 꽃그림을 금묵으로 고급스럽게 그렸고 캘리그라피도 가독성 있는 서체로 썼습니다. 작은 글귀와 그림의 중간중간은 시그노 화이트펜 0.7을 사용하여 포인트를 주었습니다. 검은색 종이의 두께가 얇은 경우 크라프트지를 뒤에 덧대면 프레임 효과도 줄 수 있고 종이도 힘이 생기게 됩니다.

전통적
느낌의 자수틀로
감성을 더하다
: 자수틀 액자

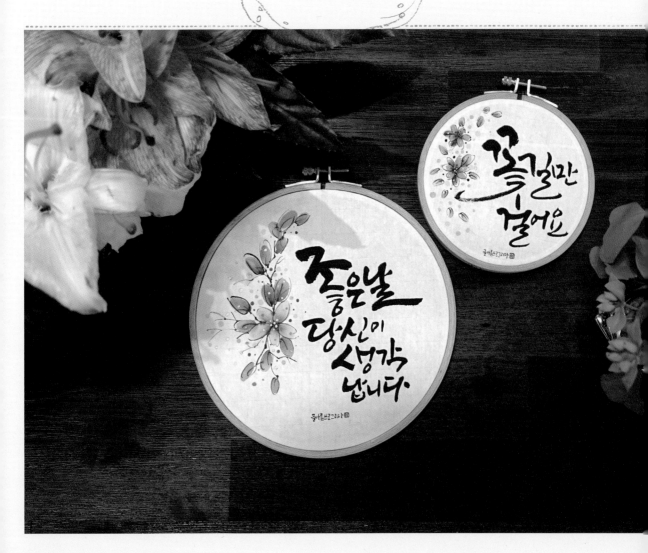

이번에는 전통적이고 한국적인 느낌을 살릴 수 있는 자수틀 액자를 캘리그라피를 담아 만들어 볼게요. 자수틀 액자는 자수 관련 용품을 판매하는 곳에서 쉽게 구입할 수 있습니다. 플라스틱으로 제작된 수틀도 있고 나무로 제작된 수틀도 있습니다. 여기서는 나무로 제작된 수틀을 이용하였습니다. 자수틀 자체가 깔끔하고 군더더기가 없어 벽에 액자처럼 걸어두면 동양적인 느낌의 인테리어 효과를 줄 수 있습니다.

캘리그라피 & 일러스트 작업 Point

🔒 자수틀은 75mm, 105mm, 125mm, 155mm, 185mm, 215mm, 250mm 등 다양한 크기로 제작되어 판매되고 있어 선택의 폭이 넓습니다.

🔒 수틀에 화선지를 팽팽하게 끼워야 예쁩니다. 일반 연습지보다는 이합지(옥당지)를 사용하면 두께감이 있어 쉽게 찢어지지 않고 팽팽하게 끼울 수 있습니다.

🔒 수틀에 종이를 끼우고 나면 가장자리에 종이가 남게 되는데 테두리 부분에 물을 묻혀 조금씩 찢어 가장자리를 정리해주면 깔끔한 액자를 완성할 수 있습니다.

준비재료

- ☐ 나무로 제작된
 자수틀 액자(185mm)
- ☐ 이합지(옥당지)
- ☐ 한국화 물감, 물통 등
 기본 채색 재료
- ☐ 채색필
- ☐ 한글용 캘리그라피 붓
 (겸호필 10호)
- ☐ 화홍 320 둥근 붓
 2호, 4호

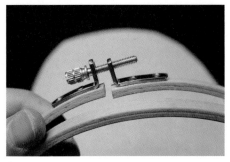

1 지름 185mm의 자수틀 액자를 준비합니다. 자수틀 위쪽의 나사를 풀어주면 자수틀이 2개로 분리됩니다.

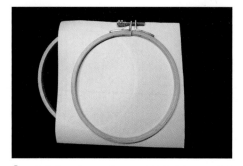

2 화선지를 네모로 자르고 분리된 자수틀 중간에 넣어주세요.
tip 화선지는 자수틀에 끼울 때 말려 들어가는 것까지 고려해 사방에 여유를 두고 재단합니다.

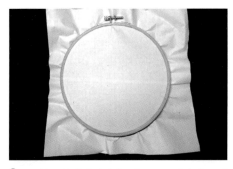

3 큰 자수틀 위에 화선지를 놓고, 그 위에 작은 자수틀을 올린 후 꾹 눌러줍니다. 화선지가 팽팽해지며 자수틀 사이에 끼워집니다.
tip 화선지의 가느다란 선이 가로가 되도록 놓은 후 수틀과 맞추면 글을 쓸 때 기준선 역할을 합니다.

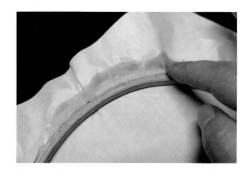

4 자수틀 가장자리에 튀어 나온 화선지를 정리하기 위해 화선지에 물을 묻혀 마르기 전에 뜯어냅니다. 가위로 자른 것처럼 매끈하지는 않지만 그런대로 깔끔하게 마무리할 수 있습니다. 더 매끈하게 자르고자 한다면 자수틀 안쪽을 칼로 잘라주세요.

5 독특하고 한국적인 느낌의 자수틀 액자가 완성되었습니다. 사진의 왼쪽이 작업하게 될 185mm 사이즈 액자이고, 오른쪽이 125mm 액자입니다.

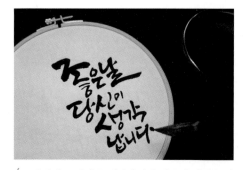

6 화선지로 액자를 제작하였기 때문에 먹물을 이용한 캘리그라피를 써줍니다. 왼쪽에 꽃을 그릴 예정이므로 글은 오른쪽에 치우쳐 써줍니다.

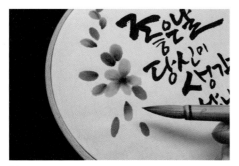

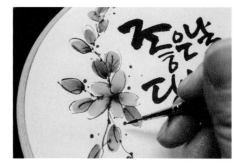

7 화선지에 꽃 그림을 그릴 때는 채색필을 사용하고 메인 꽃잎은 노랑〉주황〉검은색으로 발묵(그러데이션)을 표현해주었습니다. 잎사귀도 마찬가지구요.

tip 채색필 붓모에 한국화 물감의 그러데이션 효과를 내주고 붓의 끝에 먹물을 아주 조금 찍어서 꽃잎을 그려주세요. 한국화 그림의 포인트는 먹을 사용해서 깊이감을 극대화하는 것에 있습니다.

8 더욱 선명한 그림을 표현하기 위해 둥근 붓 2호를 사용하여 먹으로 라인을 그려주었습니다. 수묵화에서는 라인을 그릴 때 붓의 속도, 필압 등을 적절히 활용해야 그림이 무겁지 않고 생기 있게 표현됩니다.

tip 먹으로 라인을 그려줄 때 잎사귀보다 검은색 라인이 더 밖으로 나가도 되고, 채색된 부분의 안쪽으로 들어와도 좋습니다.

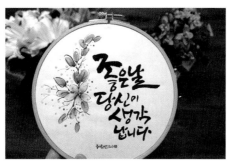

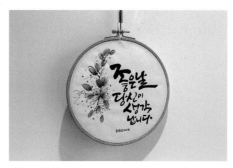

9 한국화 물감만을 사용하여 동양적인 느낌이 물씬 나는 자수틀 액자를 완성하였습니다.

10 벽에 걸어주면 멋진 인테리어 효과를 낼 수 있습니다.

Geul a reum's
공 방 갤 러 리

1 고정 틀은 플라스틱이고 나뭇결 모양의 갈색 테두리는 고무로 제작된 수틀입니다. 화선지(옥당지)를 수틀에 끼운 후 먹물로 배경을 칠하고 말렸습니다. 종이가 완전히 마른 후 시그노 화이트펜 0.7과 금묵을 사용해서 별자리와 캘리그라피를 표현했습니다. 사용한 컬러가 블랙, 골드, 화이트이므로 고급스럽고 모던함을 느낄 수 있습니다.

2 바깥쪽의 갈색 후프가 고무 타입이므로 형태가 고정되어 있지 않아 끼우는 방향에 따라 세로형, 가로형으로 변형이 가능한 수틀입니다. 화선지(옥당지)를 가로형 수틀에 끼우고 먹물과 화홍 320 둥근 붓 3호를 사용해 캘리그라피 글귀를 중앙에 쓰고 양쪽의 대칭되는 부분에 수채화 물감을 사용하여 봄 느낌의 컬러로 표현해 주었습니다. 세밀한 그림보다는 둥근 붓을 사용해 핑크, 옐로 등의 컬러를 둥근 점으로 크기 변화를 주어 채색한 후 줄기를 녹색으로 표현하여 완성했습니다.

센스 있는
문구가 돋보이도록
글씨를 쓰다
: 테이크아웃 컵

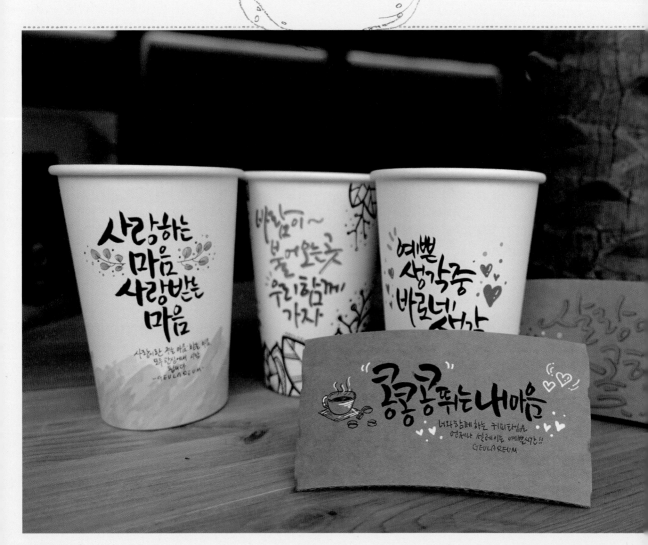

날씨가 추워지면 따뜻한 커피 한 잔이 생각나요. 하얀 테이크아웃 컵에 커피를 담아 마시면 더 맛있는 기분이 드는 건 왜일까요? 테이크아웃 컵은 커피나 차를 마시는 데 주로 사용되지만 인테리어 용으로 전시도 가능하고 연필꽂이로도 사용할 수 있습니다. 또 뾰족한 송곳으로 구멍을 여러 개 뚫고 컵 안에 캔들을 넣는다면 멋진 조명이 될 수도 있어 매우 활용도 높은 소품이에요.

캘리그라피 & 일러스트 작업 Point

🔒 테이크아웃 컵의 종이는 흰색이기 때문에 어떠한 컬러와 디자인을 사용 하더라도 모두 잘 어울려요.

🔒 테이크아웃 컵을 세워 놓았을 때 우리의 시선에 보이는 면은 최대 5cm 정도로, 이 공간 안에 글씨를 써야 합니다. 따라서 글은 가로가 짧은 세로 구성이 가장 적합해요.

🔒 종이로 제작된 컵이기 때문에 배경에 수채화 물감을 사용할 수 있습니다. 단, 물을 너무 많이 사용하면 종이가 물을 먹어 변형될 수 있으므로 소량 을 사용하여 채색해주세요.

달달한 글로 전하는 사랑 가득한
캘리그라피 종이컵 만들기

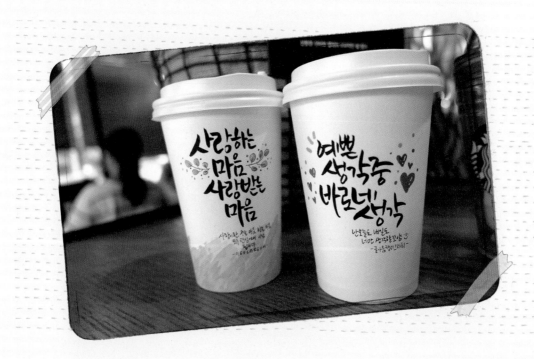

 준비재료

□ 테이크아웃 컵
□ 쿠레타케 붓펜 25호
□ 페인트 마카
□ 사쿠라 피그마 마이크론01 0.25mm
□ 수채화 물감
□ 화홍 320 둥근 붓 3호

▣ 테이크아웃 컵은 캘리그라피 문화센터 수업이나 원데이 클래스 등에서 자주 사용되고 있는 소품 중 하나입니다. 가격도 저렴한 편에 속하기 때문에 부담 없이 만들어 볼 수 있습니다.

▣ 컵은 배경이 깨끗한 흰색이기 때문에 종이에 캘리그라피를 표현한다는 생각으로 구성하면 됩니다. 단, 원통형의 입체물이기 때문에 손으로 컵을 잡아 고정한 상태에서 글씨를 써야 합니다.

▣ 종이컵의 이음매가 있는 곳은 층이 있어 깔끔하게 표현하기 어려우므로 매끈한 면에 글과 그림을 표현하도록 합니다.

1 　하단 부분을 수채화 물감으로 채색합니다. 물감의 전체적인 컬러 톤을 노란색으로 정하고 베이스가 되는 가장 옅은 색부터 붓의 터치감을 살려 툭툭 쳐주는 느낌으로 채색합니다. 노란색과 흐린 핑크색을 섞어 사용하여 차분하면서도 깔끔한 느낌의 패턴이 완성되었습니다.

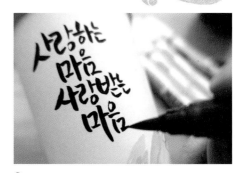

2 　채색한 수채화 물감이 완전히 마른 후 쿠레타케 붓펜으로 "사랑하는 마음 사랑받는 마음"이란 글귀를 써주었습니다.

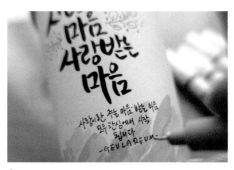

3 　피그마펜으로 메인 글귀 아래에 작게 "사랑이란 주는 마음, 받는 마음 모두 관심에서 시작됩니다"라고 써주었습니다. 안정적인 구도인 중앙을 기준으로 써주었습니다.

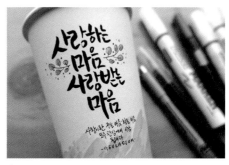

4 　메인 글자의 첫 번째 "마음" 양쪽 빈 공간에 잎사귀를 그린 후 녹색 계열로 채색해줍니다. 봄 느낌이 물씬 나는 예쁜 테이크아웃 컵이 완성되었습니다.

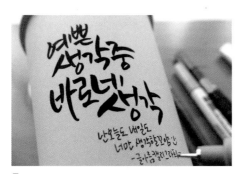

5 　다른 테이크아웃 컵에는 붓펜으로 메인 캘리그라피를 쓰고 피그마펜으로 메인 글귀와 어울리는 문장을 써주었습니다. 컵을 세워놓았을 때 글귀가 한눈에 들어오도록 줄 바꿈을 통해 4줄로 구성하였습니다.

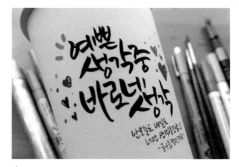

6 　첫 글자 "예" 앞에 노란색 에딩펜으로 콕콕 포인트를 찍어줍니다. 이런 꾸밈은 문장의 첫 글자가 "ㅇ"으로 시작될 때 사용하는 것이 가장 예쁩니다. 글귀의 양옆에 다양한 컬러의 하트를 그려 꾸며주면 완성입니다.

따스함이 묻어나는
커피컵 홀더 만들기

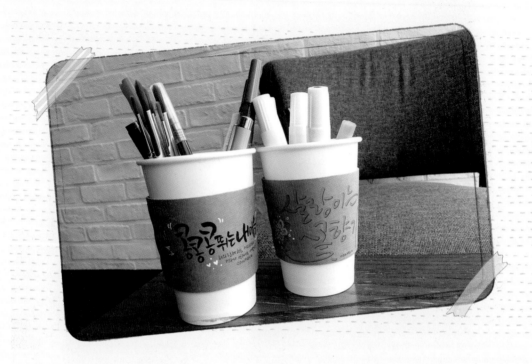

준비재료

- □ 커피컵 홀더
- □ 쿠레타케 붓펜
- □ 페인트 마카
- □ 사쿠라 피그마 마이크론01 0.25mm
- □ 시그노 화이트펜 0.7

⊡ 테이크아웃 컵과 짝을 이루는 커피컵 홀더에 캘리그라피를 써도 좋습니다.

⊡ 홀더에 어떠한 글귀를 표현하느냐에 따라 다양한 느낌을 낼 수 있다는 것이 매력적입니다.

⊡ 대부분의 커피 홀더는 크라프트지처럼 갈색 계열이기 때문에 수채화보다는 붓펜이나 페인트 마카 등을 사용하면 선명하게 표현할 수 있습니다. 또한 종이의 특성상 화이트 컬러의 펜도 또렷하게 표현됩니다.

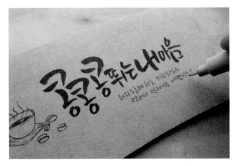

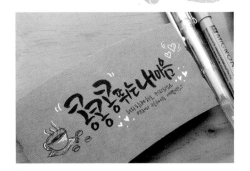

1 컵 홀더의 종이는 크라프트지이므로 붓펜이 잘
써져요. 커피콩과 잘 어울리는 "콩콩콩~~"이라는 귀
여운 글씨를 쓰고 피그마펜으로 작은 글귀와 어울리
는 그림을 그려주세요.

2 시그노 화이트펜으로 깔끔하게 포인트를 줍니
다. 크라프트지 색상이 조금 어둡기 때문에 화이트펜
으로 포인트를 주면 눈에 잘 띄겠죠?

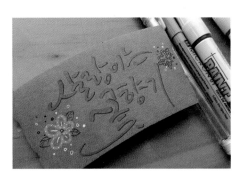

3 이번에는 녹색 유성 페인트 마카를 활용해 글을
써 볼게요. 펜촉이 두꺼워 도톰하게 잘 써지므로 부
드러운 획으로 예쁜 글귀를 써줍니다.

4 종이 색상 때문에 글자색이 눈에 잘 띄지 않으면
글자의 그림자 부분에 검은색 피그마펜으로 라인을
그려 입체감을 줍니다. 포인트 컬러로 단순한 그림을
곁들여주면 더욱 예쁘겠죠?

Geul a reum's
공방갤러리

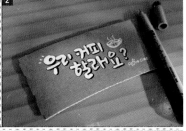

1 크라프트지는 색이 있기 때문에 100% 컬
러가 발색되지 않습니다. 따라서 깔끔하게
블랙과 화이트를 사용해주는 것이 좋습니
다. 에코 피그먼트 펜으로 'Coffee'를 부드
러운 획과 선의 두께에 변화를 주어 표현
했습니다. 기본적인 글자의 위치와 형태를
연필로 스케치한 후 0.1mm 두께의 펜으로
라인을 긋고 0.3mm와 0.5mm의 펜으로 두꺼운 획의 면을 채웠습니다. 에코 피그먼트 펜은 금방 마르고 번지지 않기 때문에 수채
화 물감을 함께 사용할 수 있다는 장점이 있습니다.

2 크라프트지에 흰색 글씨는 깔끔하고 세련된 느낌을 줄 수 있습니다. 모나미 가든 마카 450(Garden Marker) 둥근 촉으로 캘리그라피
를 썼습니다. 한 번에 선명한 흰색을 표현하기 어려우므로 2~3번 덧칠하듯 겹쳐 써주세요. 사쿠라 피그마펜 0.25mm로 흰색 글씨의
테두리 부분을 얇게 그려주세요. 글자 각 획의 오른쪽과 아랫부분에 두께를 주어 면을 만들어주면 글자가 더욱 입체적으로 보입니다.

간단하고
유니크한 소품으로
카페가 되다
: 컵받침

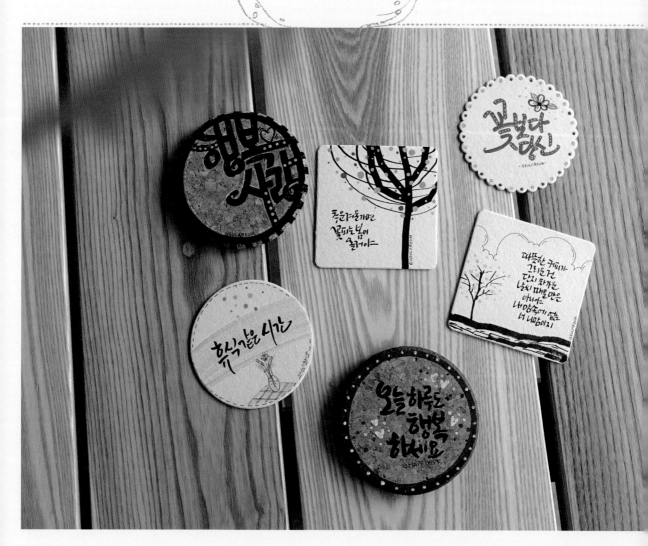

분위기 있는 카페에서 마시는 차는 더욱 맛있게 느껴지죠. 집에서 차를 마실 때에도 카페에서 마시는 것과 같은 분위기를 만들어볼까요? '컵받침'이나 '코스타'라고 불리는 제품 하나면 카페 느낌을 물씬 낼 수 있답니다. 컵받침은 단단한 종이로 만든 종이 컵받침, 코르크로 제작된 코르크 컵받침 등 다양한데요. 간단하지만 유니크한 컵받침을 하나씩 만들어보도록 할게요.

캘리그라피 & 일러스트 작업 Point

🔒 캘리그라피의 각 도구별 특징을 파악한 후 납작펜과 붓펜의 특성을 살려 글씨를 쓰면 더욱 완성도 있는 소품을 완성할 수 있어요.

🔒 코르크 컵받침에는 아크릴 물감을 사용해주세요. 수채화 물감은 물을 많이 필요로 하기 때문에 코르크에 채색 시 물기를 흡수하면서 제대로 발색이 되지 않습니다.

🔒 크기는 작지만 하나의 작품이라는 생각으로 표현해주어야 완성도 있는 작품을 완성할 수 있습니다.

따뜻한 마음을 담은
종이 코스타 컵받침 만들기

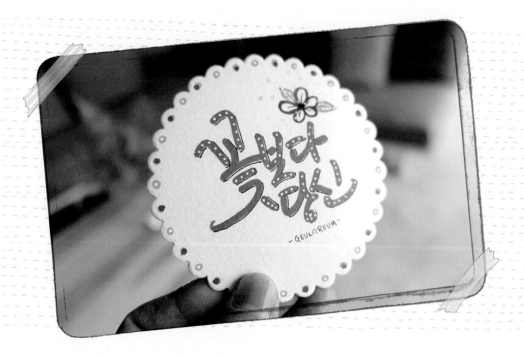

 준비재료

- □ 꽃잎 모양의 종이 코스타(지름 9cm)
- □ 에딩펜 751(핑크)
- □ 사쿠라 피그마 마이크론01 0.25mm
- □ 아카시아 컬러 붓펜

⊡ 다양한 형태와 재질로 만들어진 민무늬 종이 컵받침을 사용합니다.

⊡ 보통 찻잔을 받치는 용도로 사용되므로 편안함을 줄 수 있는 내용의 캘리그라피로 표현하는 것이 좋습니다.

⊡ 컵받침에 구멍을 뚫어 끈을 달고 향기 나는 오일을 몇 방울 떨어뜨리면 방향제로도 사용할 수 있습니다.

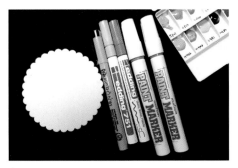

1 지름 9cm의 둥근 꽃잎 모양의 종이 코스타와 꾸미기용 도구를 준비합니다.

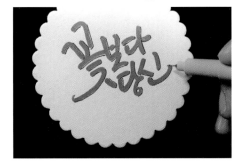

2 핑크색 에딩펜으로 "꽃보다 당신"이라는 문구를 쓰고 피그마펜으로 그림자 부분에 선을 그어 입체 효과를 줍니다.
tip 에딩펜은 둥근 닙이기 때문에 동글동글한 느낌의 귀여운 서체가 어울립니다.

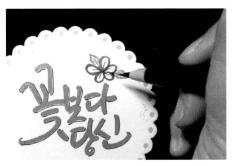

3 꽃 모양 테두리의 동글동글한 부분을 컬러 펜으로 콕콕 찍어주고, 아카시아 컬러 펜으로 꽃과 잎을 그려줍니다.

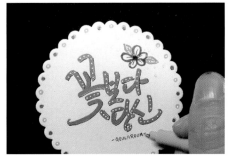

4 피그마펜으로 가는 글자를 쓰고 각 획마다 포인트를 주어 더욱 완성도 있는 컵받침을 완성합니다.

Geul a reum's
공 방 갤 러 리

코르크를 이용한 컵받침입니다. 붓펜으로 글씨를 쓰고, 에딩펜, 페인트 마카 등을 사용하여 글씨 주변을 꾸며주었습니다. 코르크의 바깥쪽에는 아크릴 물감을 칠해 산뜻하게 보이도록 완성하였습니다. 코르크는 재질의 특성상 수채화 물감보다는 아크릴 물감으로 채색해야 흡수되지 않고 발색이 잘 됩니다. 단, 조직이 촘촘하지 않기 때문에 여러 번 반복해서 채색해야 합니다.

도일리 페이퍼로
컵받침 만들기

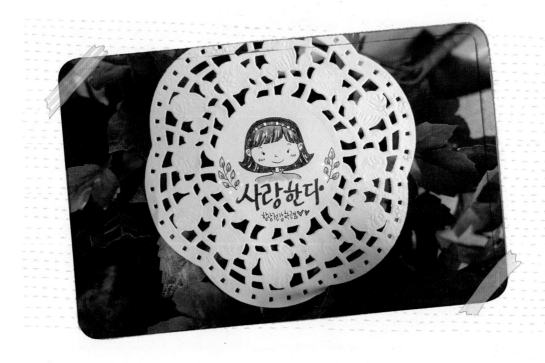

 준비재료

☐ 종이 도일리 페이퍼(지름 11cm)
☐ ZIG 캘리그라피펜(사각촉)
☐ 아카시아 컬러 붓펜
☐ 에딩펜
☐ 사쿠라 피그마 마이크론01 0.25mm

▣ 도일리 페이퍼는 다른 컵받침에 비해 저렴하고, 다양한 컬러와 형태, 크기로 제작되어 시중에서 쉽게 구할 수 있습니다. 패턴이 되어 있기 때문에 그 자체로도 훌륭한 컵받침이 될 수 있지만 약간만 꾸며주면 더욱 완성도 있는 컵받침이 될 것입니다.

▣ 준비한 도일리 페이퍼는 패턴 형식으로 구멍이 뚫린 제품이기 때문에 캘리그라피를 길게 표현할 수 없어 포인트가 되는 짧은 문장과 그림으로 표현해야 합니다.

▣ 완성된 컵받침은 코팅 후 모양을 따라 가장자리를 잘라내면 책갈피로도 활용 가능합니다.

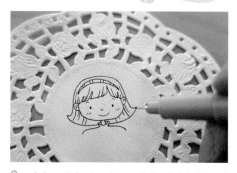

1 지름 11cm의 옅은 노란색 빛깔의 도일리 페이퍼에 피그마펜으로 여자 아이를 그려줍니다.

2 연필로 살짝 밑그림을 그린 후 작업하면 좀 더 쉽게 완성할 수 있습니다.

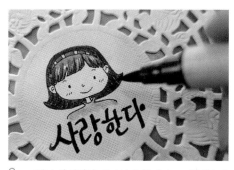

3 그림이 완성되면 아카시아 붓펜, ZIG 붓펜으로 채색합니다. ZIG 캘리그라피 펜의 얇은 납작 펜으로 "사랑한다"라는 문구를 써줍니다. 선이 가늘게 나왔다면 한 번 더 획을 덧대어 그려주면 더욱 또렷한 글씨가 됩니다.

4 메인 글씨 주변에 피그마펜으로 나무 줄기를 그리고 간단한 문구를 쓰면 완성입니다. 채색은 에딩펜, 아카시아 붓펜 등의 컬러 펜으로 마무리하면 됩니다.

Geul a reum's
공 방 갤 러 리

도일리페이퍼는 선물포장을 할 때도 많이 사용되는데 선물의 내용과 분위기에 맞는 글귀와 서체를 선택해 표현해주세요. 영문과 한글을 사용한 두 가지 컵받침이 있습니다. 영문은 각 단어별로 알파벳을 임의로 잘라서 줄바꿈을 할 수 없기 때문에 알파벳 크기를 줄여서 표현하면 되고, 한글은 사랑에 관한 것이므로 좀 더 유연하고 부드러운 획으로 표현하면 사랑스러운 느낌을 줄 수 있습니다.

아날로그
감성을 자극하는
크라프트지의
매력에 빠지다
: 종이가방

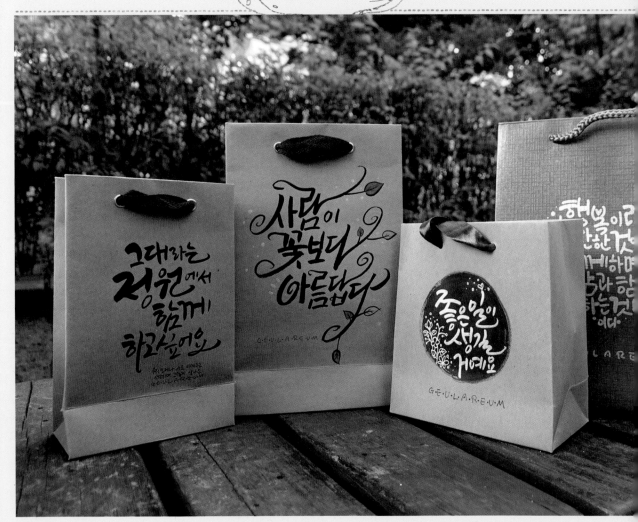

한 글자 한 글자 정성을 담아 쓴 종이가방을 만들어볼게요. 종이 가방을 만들 때 가장 많이 사용되는 종이는 크라프트지인데요. 크라프트지는 받는 사람에게 부드러운 인상을 주며, 섬유조직의 얽힘이 강해서 쉽게 찢어지지 않는 장점을 가지고 있어요. 가격도 저렴한 편이고 표면에 코팅이 되어 있지 않아 초보자도 붓펜, 물감 등을 활용하여 쉽게 작품을 만들 수 있답니다. 누군가에게 선물을 전달하고자 할 때 직접 만든 종이가방에 담아준 다면 감동은 배가 되겠죠? 지금부터 수제 종이 가방을 만들어볼게요.

🔒 크라프트지는 컬러 발색도가 좋은 편이 아니기 때문에 수채화로 채색하면 투명한 느낌이 살지 않으므로 물감의 양을 늘려 진하게 채색하는 것이 효과적입니다.

🔒 글자는 종이가방의 전체 면적에서 중앙에 위치하는 것이 가장 안정적으로 보입니다. 세로가 긴 종이가방이라면 글자를 오른쪽 하단에 쓰고, 대각선 위치에 포인트가 될 그림을 그리는 것도 좋은 방법이에요.

🔒 지나치게 많은 글과 그림은 시각적으로 답답해 보일 수 있으니 피하도록 합니다.

부드러운 곡선의 캘리그라피를
사용한 생일축하 종이가방 만들기

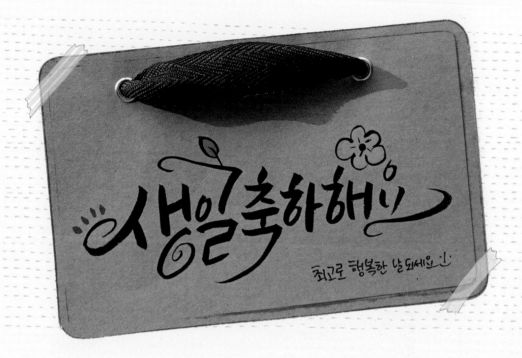

준비재료

- □ 크라프트지 무지 종이가방(23×15×7cm)
- □ 쿠레타케 붓펜 25호
- □ 수채화 물감
- □ 스테들러 Permanent 유성펜 S
- □ 화홍 320 둥근 붓 3호

▫ 축하 메시지를 담은 글귀이므로 곡선형의 꾸밈을 더한 부드러운 글씨체가 잘 어울려요. 획이 길게 확장된 부분이 다른 글자와 닿지 않도록 주의해요.

▫ 캘리그라피는 종이가방의 중앙보다 약간 더 위쪽에 씁니다. 사람 시각의 직선 방향보다 조금 위에 글자가 위치해야 안정적으로 중앙에 위치한 것처럼 느껴진다고 해요. 또, 글자가 차지하는 비중이 종이가방의 ⅔을 넘지 않도록 하고, 사방에서 최소 3cm 이상 띄워 안쪽에 씁니다.

▫ 일러스트는 글자의 가독성을 해치지 않는 선에서 되도록 단순하게 그려주세요. 그림은 전체 면적에서 글자의 구성상 균형이 약하다고 생각되는 부분에 그려주면 됩니다.

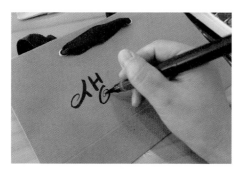

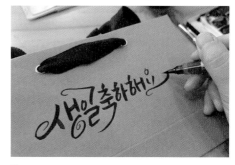

1 종이가방에 글자를 써주세요. 생일을 축하하는 용도이니 화려한 서체가 좋겠죠? 곡선을 사용한 글자를 써주세요.

tip 첫 글자의 위치가 모든 글자의 기준이 되기 때문에 연필로 글자의 위치를 표시한 후 시작하면 좋아요.

2 화려하고 우아한 글자의 느낌을 살리기 위해 네 곳의 획을 확장하여 유연한 곡선을 표현해주었습니다.

tip 화려한 느낌의 글자는 한국 전통문양의 구름, 바람 등의 그림을 보고 연습하면 도움이 돼요.

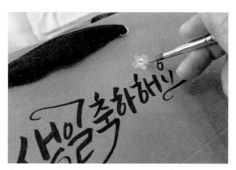

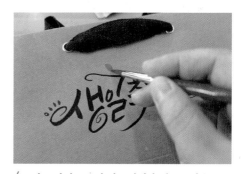

3 수채화 물감으로 받침이 없는 곳이나 꾸밈이 없는 곳에 꽃잎을 그려줍니다.

tip 발색력을 높이기 위해 물감의 비율을 높여 진하게 채색합니다.

4 첫 글자에는 눈에 띄는 선명한 색으로 점을 콕콕 찍어주고 글자가 확장된 획에서 줄기 느낌이 나는 곳에 잎사귀를 표현해 주세요.

5 물감이 완전히 마른 후 붓펜으로 테두리를 그려줍니다. 채색한 면에 딱 맞지 않게 그려주면 자연스러운 느낌을 낼 수 있어요.

6 얇은 펜으로 받는 사람에게 하고픈 말을 씁니다. 큰 글자와 작은 글자가 어우러졌을 때 전체적으로 구성이 탄탄해 보입니다.

담백한 느낌의 캘리그라피와
먹물을 활용한 감사인사 종이가방 만들기

 준비재료

☐ 크라프트지 무지 종이가방(12×19×6.5cm)

☐ 먹물

☐ 에딩펜 751(실버)

☐ 사쿠라 피그마 마이크론01 0.25mm

☐ 시그노 화이트펜 0.7

☐ 화홍 320 둥근 붓 4호

⊡ 지름 8cm의 원을 위에서 4.5cm 정도 내려온 곳에 그려주세요.

⊡ 먹물 대신 수채화 물감으로 물의 양을 최소로 하여 진하게 채색해도 됩니다.

⊡ 밑그림을 그린 원에 맞춰 먹물을 칠하고 테두리 부분에는 붓의 질감을 살리기 위해 먹물의 양을 최소화해서 붓터치를 합니다. 콤파스로 원을 그려 미리 위치를 표시하면 좀 더 쉽게 채색할 수 있습니다.

⊡ 메인 글귀는 중간보다 약간 위에 쓰는 것이 시각적으로 무거워 보이지 않고 좋아요.

⊡ 일러스트는 글자의 가독성을 해치지 않는 빈 공간에 작게 그려주세요.

1 둥근 붓 4호와 먹물을 이용해 원을 그리고 채색해 주세요. 테두리는 자연스러운 느낌으로 붓 터치를 해 주세요.

tip 테두리는 붓의 갈필 느낌을 내기 위해 먹물의 양을 최소화하여 마른 느낌으로 터치합니다.

2 먹물이 마르면 에딩펜으로 원하는 글귀를 써주세요. 에딩펜은 필압 차이를 주기 어려우므로 글자의 크기 변화와 'ㅅ', 'ㄹ'의 획을 확장시켜 포인트를 주어 유연하고 부드러운 느낌의 캘리그라피로 표현해주세요.

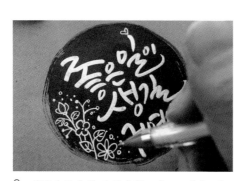 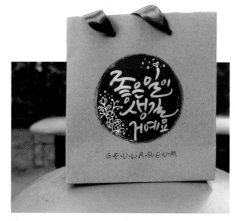

3 완성된 글귀 옆 빈 공간에는 시그노 화이트펜으로 단순한 꽃과 잎을 그려주세요. 원 아래에는 영문으로 이름을 써봤습니다. 이름 외에 전하고 싶은 글을 써도 좋습니다.

4 들고 나가면 좋은 일이 생길 것 같은 세련되고 깔끔한 종이가방이 완성되었습니다.

tip

▌ 크라프트지 종이의 재질에는 먹물이 아주 잘 스며들기 때문에 일반적인 펜으로만 표현하기보다는 먹물을 이용해 꾸며준다면 캘리그라피 느낌을 더 잘 살릴 수 있습니다.

▌ 큰 붓을 이용하여 먹물의 갈필 느낌으로 패턴이나 강한 획을 그려주면 근사한 배경을 표현한 종이가방을 완성할 수 있습니다.

귀여운 캘리그라피가 포인트인
츤데레 종이가방 만들기

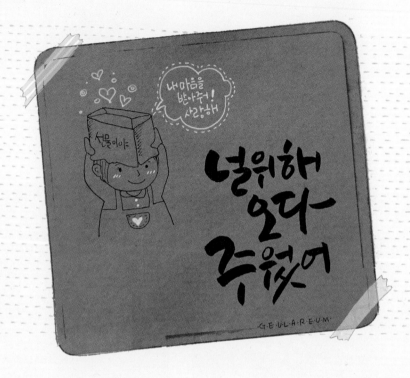

 준비재료

- □ 크라프트지 무지 종이가방(15×24×7cm)
- □ 쿠레타케 붓펜 25호
- □ 시그노 화이트펜 0.7
- □ 사쿠라 피그마 마이크론01 0.25mm

▫ 재미있는 글귀를 사용하기 때문에 동글동글한 귀여운 글씨체가 어울려요.

▫ 세로로 긴 종이가방이므로 하단에 캘리그라피를 쓰고 대칭되는 부분에 일러스트가 위치하는 것이 안정감 있어 보여요.

▫ 세로로 긴 종이가방은 상하 여백이 좌우 여백보다 더 많아야 하고 가로로 긴 종이가방은 좌우 여백이 상하 여백보다 더 많아야 시각적으로 안정감이 있어 보입니다.

▫ 글자를 강조하기 위해 그림은 단순하게 선으로만 표현하였습니다.

▫ 위트 있는 느낌을 주고자 장난기 있는 일러스트와 문구를 표현했습니다.

▫ 캘리그라피적인 느낌을 살리기 위해 한 문장을 줄 바꿈하여 3줄로 표현했습니다. 줄 바꿈은 문장을 읽을 때 끊어 읽는 위치에서 해주어야 의미가 잘못 전달되는 것을 방지할 수 있습니다.

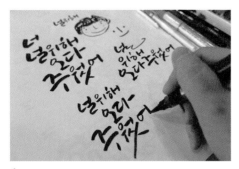

1 재미있는 글귀를 사용하기 때문에 동글동글한 글씨가 어울려요. 다양한 서체를 충분히 연습한 후 종이가방의 오른쪽 아랫부분에 붓펜으로 캘리그라피를 써주세요.

2 캘리그라피 옆에 연필로 밑그림을 그린 후 사쿠라 피그마펜으로 라인을 따라 그려주세요. 완료 후에는 연필 선을 지워주세요.

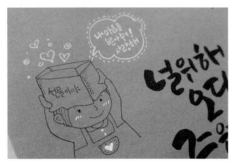

3 흰색 시그노펜으로 포인트를 줍니다. 크라프트 지에 흰색을 사용하면 깔끔하고 산뜻한 느낌을 줄 수 있습니다.

4 캘리그라피를 오른쪽 하단에 썼기 때문에 그림 요소들은 글자와 대칭되는 부분에 그려주어 안정감을 주었습니다.

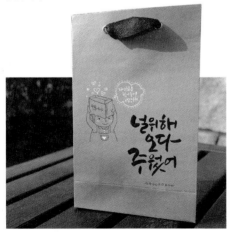

5 무심한 듯 "널 위해 오다 주웠어"라는 재미있는 글귀와 귀여운 일러스트 그림으로 사랑스러운 느낌의 종이가방이 완성되있습니다.

그윽한
향기로 따뜻한
마음을 전하다
: 양초

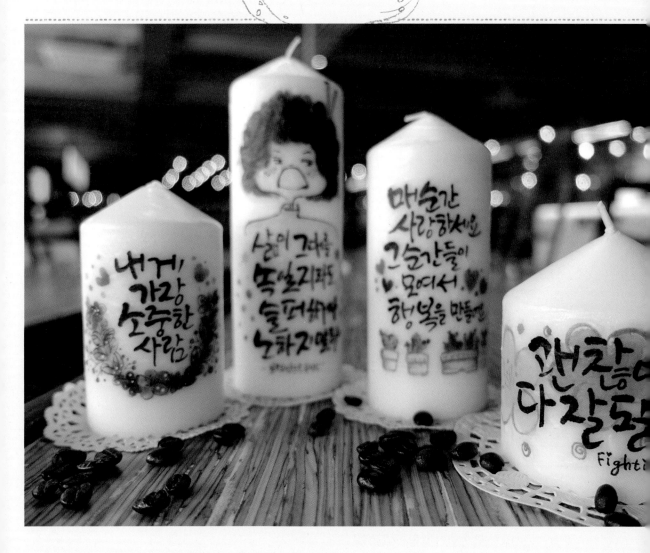

인테리어 소품 중 하나인 양초는 불을 켜서 분위기를 낼 수도 있지만 최근에는 인테리어 소품으로도 많이 사용하면서 캘리그라피를 이용한 소품만들기에서 꼭 한 번은 해보는 필수 아이템 중 하나예요. 최근에는 다양한 색의 양초가 판매되지만 캘리그라피용으로는 어떤 색이든 잘 어울리는 흰색이 가장 많이 사용됩니다. 색이 있는 양초를 활용하는 경우에는 글자와 그림이 배경에 묻히지 않도록 밝은 색의 양초를 선택하는 것이 좋습니다.

캘리그라피 & 일러스트 작업 Point

🔒 양초는 원기둥 형태의 입체물이므로 글귀는 세로로 긴 형식을 선택해야 합니다. 가로로 긴 문장은 양초에 적용시켰을 때 돌려가며 읽어야 해서 가독성이 떨어지게 됩니다. 양초를 세웠을 때 한눈에 보이는 너비만큼 캘리그라피를 쓰는 것이 가장 예쁩니다.

🔒 양초 작업은 글귀를 쓰는 것도 중요하지만 양초에 붙이는 작업 과정도 매우 중요합니다. 붙이는 과정에서 열을 가하기 때문에 자칫 양초가 녹아서 양초의 형태가 변형될 수 있으므로 주의가 필요합니다.

귀여운 일러스트 그림으로
양초 만들기

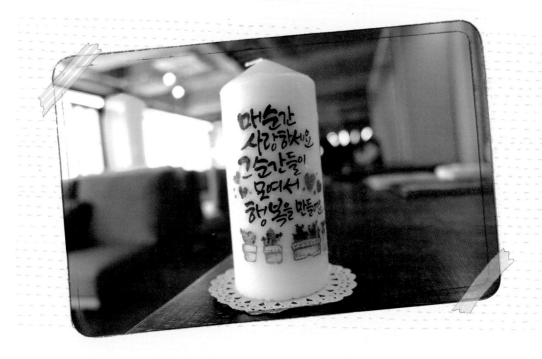

 준비재료

□ 양초(가로 5.7cm × 심지까지의 총 높이 14cm)
□ 화선지
□ 먹물
□ 붓
□ 화홍 320 둥근 붓 1호, 3호
□ 공예용 힛툴
□ 가위

▣ 크기가 크지 않아 어디에 장식해도 예쁘게 어울립니다. 도일리페이퍼를 깔아주니 더욱 아기자기한 느낌의 양초입니다.

▣ 캘리그라피를 쓰고 하단에는 아기자기한 느낌의 간단한 일러스트를 그려줍니다. 캘리그라피 주변의 그림은 단순한 느낌으로 그려주어 시선이 분산되지 않도록 해주세요.

▣ 양초를 세워놓았을 때 내용이 한눈에 들어오도록 가로 크기를 맞춰 캘리그라피를 씁니다.

1 화선지 위에 양초를 올린 후 양초의 높이를 맞춰 가위로 잘라줍니다. 양초의 위아래 1~2cm 정도 여백이 생기도록 화선지를 잘라주세요.

2 한정된 공간에 긴 문장을 쓰기 위해 가는 붓을 사용합니다. 중앙 정렬로 쓴다고 생각하고 글자를 써주세요.

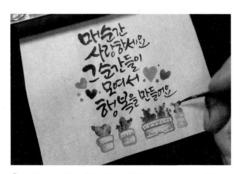

3 양초에 생동감을 주기 위해 물감으로 그림을 그립니다. 작은 선인장 화분을 글귀 아래에 그려 알록달록 귀여운 분위기를 살려줍니다. 문장의 양쪽에도 하트를 그려 사랑스러운 느낌을 주세요.

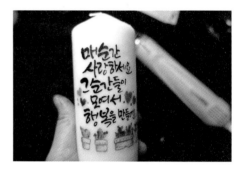

4 완성된 작품은 가위로 오리고 공예용 힛툴을 이용해 양초와 화선지가 하나가 되도록 녹여줍니다. 따스한 글귀와 예쁜 그림으로 아기자기한 양초가 완성되었습니다.

tip

📌 양초는 사용할 수 있는 면적이 제한적입니다. 원통형의 형태를 갖고 있기 때문에 세워놓았을 때 시각적으로 보이는 한쪽면 안에 글귀를 써야 잘려 보이지 않고 한눈에 모든 글을 읽을 수 있습니다.

📌 힛툴로 양초를 녹일 때 너무 강한 바람을 사용하면 양초가 녹아 표면이 매끄럽지 못하게 됩니다. 바람의 세기를 적절히 조절하도록 합니다.

따뜻한 색감의 알콩달콩 결혼선물
컬러 양초 만들기

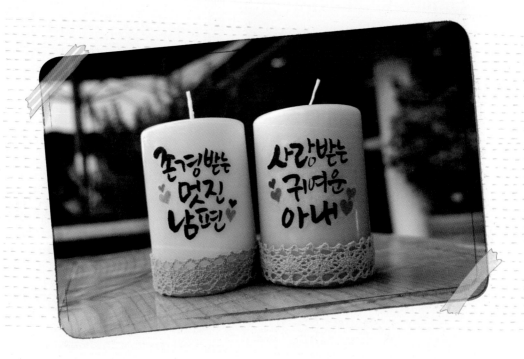

 준비재료

- ☐ 컬러 양초
- ☐ 화선지
- ☐ 쿠레타케 붓펜 25호
- ☐ 수채화 물감
- ☐ 가위
- ☐ 미니 다리미
- ☐ 고체풀
- ☐ 레이스끈
- ☐ 목공풀
- ☐ 비닐 포장 봉투

☐ 양초의 색이 진한 원색일 경우 화선지의 결이나 붙인 부분이 도드라져 보여 소품 완성 후 예쁘지 않을 수 있습니다. 파스텔 계열의 부드럽고 조금 밝은 컬러의 양초를 사용하면 화선지를 붙인 부분이 자연스럽게 연출됩니다.

☐ 화선지에 글씨를 먼저 쓰기보다 양초에 화선지를 대보고 크기를 알맞게 자른 후에 글씨를 써야 한눈에 글귀가 들어오도록 표현할 수 있습니다.

1 화선지를 양초 위에 대고 한눈에 보일 정도의 크기로 잘라주세요.

2 자른 화선지에 붓펜으로 글귀를 쓰고 수채화 물감으로 단순한 하트 모양을 그린 후 글자의 외곽에 여백을 두고 가위로 잘라줍니다.
tip 선의 두께, 각도, 길이 등을 고려해서 써주세요.

3 자른 화선지는 고체풀로 양초에 고정하고 미니 다리미를 이용해 가운데부터 살살 다림질을 합니다.

4 사진처럼 화선지가 투명해지면 잘 붙고 있다는 것입니다. 중앙에서 외곽으로 천천히 녹여주면 완성입니다.

5 좀 더 아기자기하게 연출하고 싶다면 양초의 색과 어울리는 레이스 테이프를 양초 하단에 목공풀로 붙여줍니다.

6 완성된 양초는 투명한 비닐포장지에 담아 리본으로 묶어주면 완성입니다.

글씨로
생기를
불어넣다
: 화분

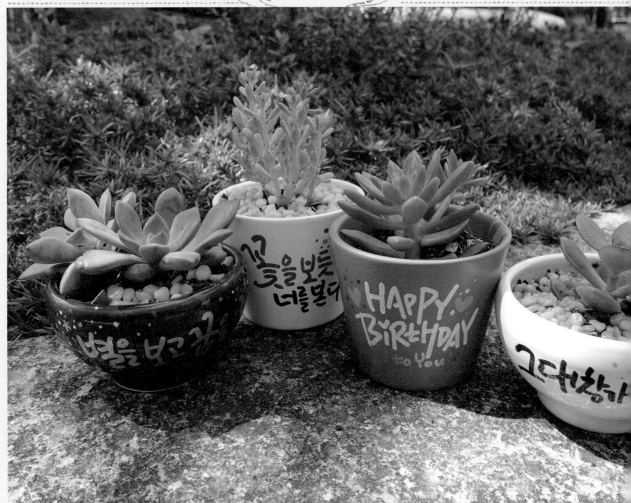

최근 미세먼지나 황사 때문에 공기정화는 물론 인테리어 효과까지 함께 얻을 수 있는 식물을 화분에 담아 키우는 사람들이 많아졌습니다. 심심한 화분 대신 간단한 글귀와 그림이 그려진 화분에 식물을 키우면 볼 때마다 기분이 좋아지지 않을까요? 옹기종기 모아두면 더 예쁜 미니화분을 만들어볼까요? 일반 펜을 사용하면 지워지거나 번질 수 있으므로 캘리그라피를 쓸 때에는 물에 지워지지 않는 유성펜을 사용해야 합니다.

캘리그라피 & 일러스트 작업 Point

🔒 화분에는 유성 마카인 에딩펜과 모나미 물기에 잘 써지는 마카를 사용했습니다. 유성 마카는 물에 닿아도 쉽게 지워지지 않기 때문에 많은 곳에 활용되고 있습니다. 단, 마카로 쓴 후에는 충분히 말려야 번지지 않습니다.

🔒 유성 페인트 마카는 둥근닙과 사각닙 두 가지가 있습니다. 한글 캘리그라피를 쓸 때에는 둥근닙을 주로 사용하고, 사각닙은 영문 캘리그라피를 쓸 때에 주로 사용합니다.

🔒 글씨를 쓸 때 둥근닙의 특징을 살려 동글동글한 느낌으로 써주세요. 각 글자의 크기를 똑같이 맞출 필요 없이 받침 있는 글자는 크게, 받침 없는 글자는 작게 써주세요.

🔒 화분의 컬러에 따라 마카펜의 컬러를 선택해주세요. 어두운 색의 화분에는 흰색 또는 은색으로 표현한 캘리그라피가 가장 깔끔하고 세련되어 보입니다.

🔒 미니 화분일 경우 캘리그라피 글귀를 가로로 길게 표현하게 되면 모든 글이 한눈에 들어오지 않기 때문에 가독성이 떨어질 수 있습니다. 가운데로 옹기종기 모이도록 글자를 써주세요.

준비재료

□ 미니 화분
□ 유성 페인트 마카
 (에딩펜 751, 모나미
 물기에 잘 써지는 마카)

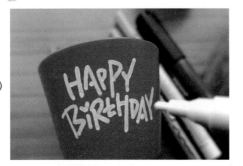

1 　작은 화분을 준비해 에딩펜으로 글을 씁니다. 화분에 색상이 있으므로 검은색보다는 흰색을 사용하는 것이 더 화사하고 깔끔합니다.

tip 화분이 연한 파스텔색이라면 검은색 계열의 진한 색이 어울리고 화분이 어두운 편이라면 흰색이 잘 어울립니다.

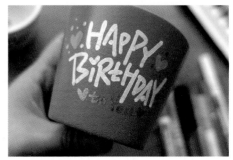

2 　영문을 쓸 때에도 선의 각도와 길이는 중요합니다. 획과 획이 서로 부딪히지 않는 범위 내에서 조화롭고 안정적인 구성으로 하나의 큰 그림이 되도록 신중하게 써주세요.

tip 소문자, 대문자를 일정하게 맞춰 쓰지 않고 글자 구성에 따라 섞어 쓰면 더욱 예쁘게 쓸 수 있습니다.

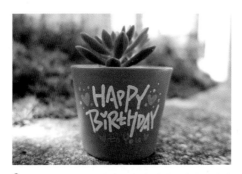

3 　영문을 귀엽게 표현하고자 할 때에는 알파벳 각각의 크기를 과감하게 변화를 주고 일정한 각도보다는 퍼즐 맞추듯이 옹기종기 모이는 것처럼 각도를 틀어주세요. 귀여운 생일 축하 미니화분이 완성되었어요.

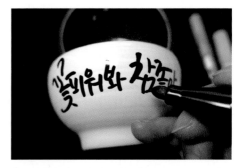

4 　이번엔 작고 귀여운 화분에 글씨를 쓰고 그림을 그려볼게요. 흰색에는 역시 검은색 글자가 깔끔하죠. 높이가 낮기 때문에 두 줄로 구성하기에는 무리가 있어 한 줄로 짧은 글을 쓰고 간단하게 꽃 그림을 넣어 포인트를 주었습니다.

5 　유사한 모양이지만 짙은 푸른빛이 도는 회색의 화분에 은색 에딩펜으로 글귀를 써 고급스러움을 더했습니다.

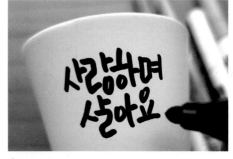

6 　이번엔 마카로 글을 써보았습니다. 작은 크기의 화분이므로 짧은 글귀를 세워놓았을 때 한눈에 보이도록 줄 바꿈하여 써주세요.

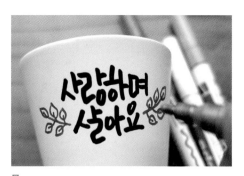

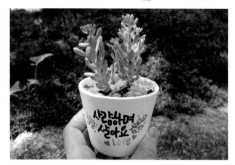

7 파란색 에딩펜으로 글자 양쪽에 잎사귀를 그려 줍니다. 화분의 반대편에 다른 글귀를 써서 꾸며 주는 것도 좋은 방법입니다.

8 하단에 은색 에딩펜으로 '♥LOVE♥'라고 포인트를 주어 완성하였습니다. 사랑이라는 주제로 글을 쓰면 가족이나 사랑하는 이들에게 부담 없이 건넬 수 있는 건강한 선물이 될 것입니다.

Geul a reum's
공 방 갤 러 리

1 사각 형태의 화분 정면에 전사지를 이용하여 캘리그라피를 표현했습니다. 종이에 쓴 글씨를 디지털화해서 전사지에 출력한 후 화분에 붙여주는 방식을 사용하였습니다. 직접 쓰는 것보다 깔끔하다는 장점이 있습니다.

2 색이 있는 화분에는 흰색 글씨가 깔끔하고 주목도도 높습니다. 화분의 크기가 작기 때문에 아주 긴 내용을 표현하기에는 한계가 있으므로 짧은 글귀를 흰색 에딩펜으로 써 주었습니다. 에딩펜의 펜촉은 둥근 형태이기 때문에 필압을 표현하기보다는 담백하고 귀여운 느낌의 글씨체로 쓰는 것이 효과적입니다.

3 흰색의 화분이라면 다양한 컬러로 캘리그라피를 표현할 수 있습니다. 물로 인한 번짐이나 지워짐을 방지하기 위해 유성펜인 에딩펜을 사용했습니다. "꽃"이라는 단어가 맨 앞에 위치하는 레이아웃이라면 크기 또는 형태에서 변형을 주어 강조할 수 있습니다.

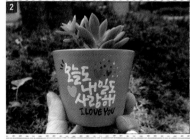

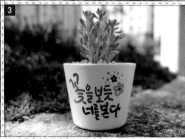

토닥토닥
당신을 위로하는
한 마디를 담다
: 텀블러

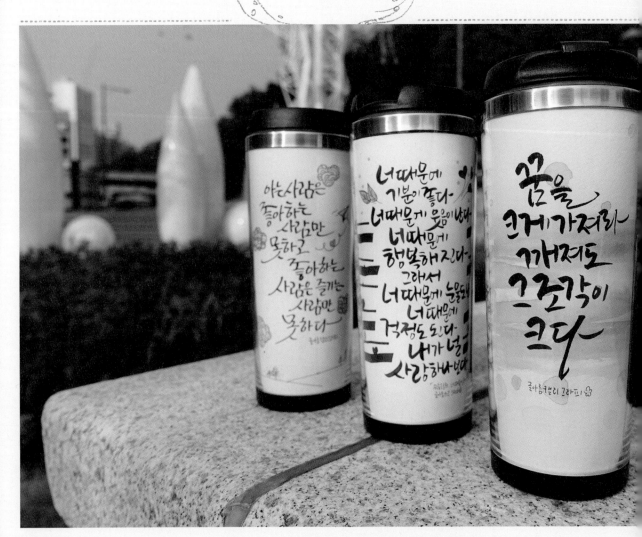

최근에는 문화센터나 방과 후 캘리그라피 수업 등에서 텀블러를 만드는 수업이 인기가 많습니다. 완성 후 직접 사용할 수 있는 실용적인 소품이기 때문인 것 같아요. 똑같은 모양의 텀블러이지만 종이에 어떠한 캘리그라피를 쓰고 꾸미느냐에 따라 완전히 다른 느낌의 텀블러가 된답니다. 다양한 펜으로 꾸미는 과정을 살펴보고 내가 정한 글귀로 나만의 느낌을 담아 예쁜 캘리그라피 텀블러를 만들어볼까요?

캘리그라피 & 일러스트 작업 Point

🔒 텀블러의 내지에 표현할 때는 다양한 펜으로 느낌을 달리 제작할 수 있지만 보냉 기능이 되는 텀블러 외관에 쓸 때에는 반드시 유성 마카펜을 사용해야 합니다.

🔒 텀블러는 원기둥 형태이므로 한쪽 면에만 표현하면 됩니다. 또, 세워놓았을 때 한눈에 보이는 가로의 너비를 고려해 캘리그라피를 써주세요. 글귀가 잘리지 않고 한 번에 읽혀야합니다.

🔒 수채화 용지를 사용하면 배경이나 그림에 수채화를 표현할 수 있어서 더욱 감성적인 텀블러를 제작할 수 있습니다.

나만의 감성을 담은
텀블러 만들기

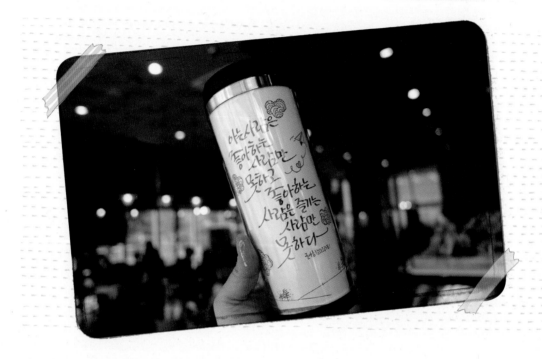

 준비재료

- ☐ DIY 텀블러
- ☐ 캔트지 220g
- ☐ 칼선 모양의 종이
- ☐ ZIG 캘리그라피펜(사각닙)
- ☐ 사쿠라 피그마 마이크론01 0.25mm
- ☐ 아카시아 컬러 붓펜
- ☐ 가위

- ◻ ZIG 캘리그라피 펜은 납작한 닙입니다. 납작한 닙의 펜은 주로 영문 캘리그라피에 사용되는데요. 이것을 한글 캘리그라피에 사용하면 색다른 느낌으로 표현할 수 있습니다.

- ◻ 납작한 닙은 가로는 가늘게, 세로는 두껍게 그을 수 있어 자연스럽게 굵고 가는 획의 변화를 줄 수 있습니다.

- ◻ ZIG 캘리그라피 펜 양쪽에는 두께가 다른 닙이 장착되어 있으며, 여기에서는 작은 크기의 닙으로 썼습니다.

- ◻ 캘리그라피와 일러스트의 비율은 어느 하나를 강조하면 다른 하나는 크기나 개수를 줄여야 합니다. 두 요소가 적절하게 조화를 이루어야만 완성도 있는 작품을 만들 수 있습니다. 책에서는 글귀의 양이 많기 때문에 그림의 크기를 작게 표현하여 캘리그라피를 강조하였습니다.

1 DIY 텀블러를 구입하고 속지 칼선 파일을 캔트지 220g에 프린트합니다.

tip 보통 칼선 모양은 텀블러를 구입한 홈페이지에서 다운로드 받을 수 있습니다.

2 ZIG 캘리그라피 펜으로 종이의 중앙에 글귀를 씁니다. 사각닙으로는 붓으로 쓴 것과 같은 필압을 표현하기 어렵지만 펜촉의 방향을 살려서 가로는 가늘고 세로는 두껍게 쓸 수 있습니다.

3 글귀를 완성한 후 피그마펜으로 간단한 일러스트 그림을 그려줍니다. 글귀 아래에는 언덕과 작은 나무 몇 그루를 그려주고 글귀 주변에는 그래픽적인 패턴 구름을 그려줍니다. 단순하면서 깔끔하게 그려주세요.

4 컬러 붓펜으로 부분 부분 면에 색을 칠한 후 텀블러 칼선 안쪽의 검은색 라인을 따라 오려줍니다.

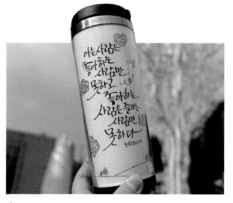

5 DIY 텀블러는 '몸체, 투명한 통, 아래 받침'으로 분리됩니다. 완성된 속지를 투명 통 안에 말아서 끼워줍니다. 종이가 움직이지 않도록 종이 안쪽에 스카치테이프를 붙여 고정합니다. 종이를 넣고 텀블러 몸체와 아래 받침을 끼워 완성합니다.

6 응원 문구와 일러스트가 곁들여진 텀블러가 완성되었습니다.

수채화의 물맛 가득한
감성을 담은 텀블러 만들기

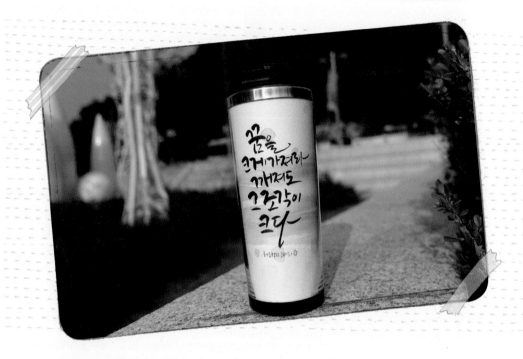

 준비재료

□ DIY 텀블러

□ 캔손 몽발 수채화 전용지 300g

□ 칼선 모양의 종이

□ 쿠레타케 붓펜 22호

□ 사쿠라 피그마 마이크론01 0.25mm

□ 수채화 물감

□ 화홍 320 둥근 붓 4호

□ 가위

▣ 두꺼운 수채화 용지를 텀블러 종이로 사용하면 종이 자체의 질감과 두께의 짱짱함으로 인해 더욱 퀄리티 있는 텀블러를 만들 수 있습니다.

▣ 수채화 물감으로 컬러감과 터치감을 살려 채색하고 완전히 마른 후 붓펜으로 글을 써주었습니다.

▣ 배경을 수채화로 표현할 때는 붓의 질감과 물의 양을 적절히 활용하여 서로 다른 컬러가 자연스럽게 섞이는 모습을 그대로 담고 있어야 합니다. 물감의 색은 글자의 내용에 어울리는 것을 선택해주세요.

1 물을 많이 사용하는 수채화의 특성과 번짐을 나타내기 위해서는 수채화 전용지를 사용해야 결과물도 만족스럽습니다. 캔손 용지 300g과 잘라놓은 칼선 모양의 종이를 준비합니다.

2 수채화 전용지에 칼선 용지를 대고 라인을 따라 연필로 살짝 그려주세요.

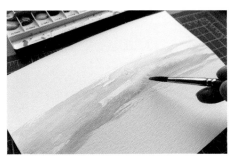

3 핑크색과 핑크색에 노란색을 조금 섞은 코랄색으로 배경을 칠해주세요. 한 가지 색으로 칠한 것보다 더욱 깊이 있고 예쁜 배경이 완성됩니다.

tip 물감을 채색할 때 붓의 느낌과 물 번짐의 느낌을 최대한 살려 칠해주세요. 희끗희끗하게 중간중간 비어 보이도록 칠하면 더 자연스럽게 표현된답니다.

4 배경을 칠한 후 주변에 동글동글 원을 다양한 크기로 채색합니다.

tip 수채화 배경은 물이 마르기 전에 채색을 완료해야 색이 자연스레 섞이기 때문에 주저함 없이 과감하게 채색해주세요.

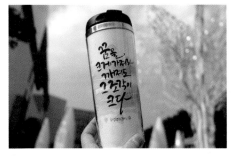

5 물감이 완전히 마르고 난 뒤 붓펜으로 글귀를 써줍니다. 붓펜은 자연스럽고 유연한 획, 두껍고 가는 획의 표현이 가능하므로 특징을 잘 살려서 써주세요.

6 붓펜의 잉크가 마른 후에 통에 넣어주세요. 종이가 두껍기 때문에 통에 넣기가 쉽지 않지만 힘이 있는 종이이기 때문에 더욱 깔끔하고 짱짱하게 보입니다. 수채화 용지에 예쁜 색을 살려서 배경으로 사용한 캘리그라피 텀블러가 완성되었습니다.

소근소근,
나만의 비밀을
간직하다
: 무지노트

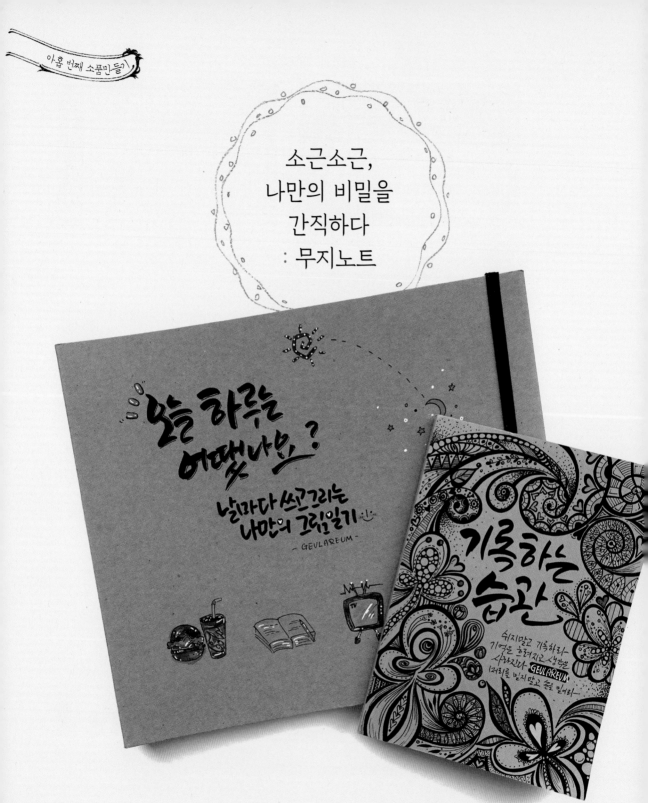

매일 있었던 다양한 일상들을 기록해두지 않으면 나중에는 흐린 기억으로만 남더라고요. 그날 가장 기억에 남는 일을 글이나 간단한 그림으로 남겨둔다면 한 달 후, 일 년 후에 지난날을 회상하며 저절로 얼굴에 미소가 번지게 된답니다. 크고 멋진 노트까지는 필요 없어요. 직접 그리고 꾸민 작은 노트 하나면 됩니다. 다양한 크기의 무지 노트를 활용해 캘리그라피와 그림을 추가하면 더 애착이 가고 사랑스러운 노트가 되겠죠?

캘리그라피 & 일러스트 작업 Point

🔒 노트의 크기와 컬러, 디자인에 따라 캘리그라피와 그림 등을 어떻게 구성할 것인지 결정한 후에 작업해주세요.

🔒 붓펜과 마카펜은 붓모와 펜의 닙 형태에 따라 느낌이 매우 다릅니다. 좀 더 부드럽고 유연한 획을 표현하고자 한다면 붓펜을 사용하고, 강한 메시지를 담은 글을 쓰고자 한다면 마카펜을 사용하는 것이 좋습니다.

🔒 글자 외의 다른 공간은 일러스트적인 그림이나 패턴 느낌의 젠탱글을 활용하는 등 다양한 방법으로 꾸며줄 수 있습니다. 그림이나 젠탱글에서 사용되는 선에도 글자처럼 두께의 변화를 주게 되면 입체적인 느낌을 살릴 수 있고 더욱 풍부한 감성을 표현할 수 있습니다.

날마다 쓰고 그리는
나만의 캘리그라피 노트 만들기

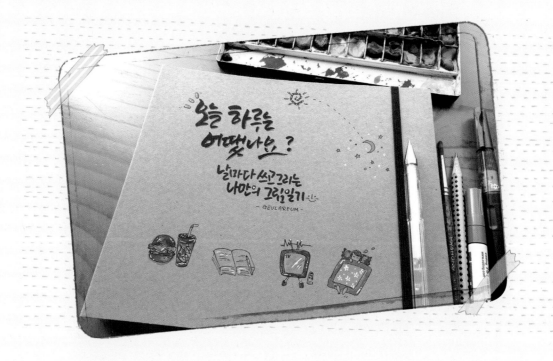

준비재료

- □ 수채화 그림 노트
- □ 수채화 물감
- □ 화홍 320 둥근 붓 2호
- □ 쿠레타케 붓펜 25호
- □ 모나미 물기에 잘 써지는 마카 570(둥근 닙)
- □ 에딩 Active 페인트마카 74M(은색)
- □ 시그노 화이트펜 0.7
- □ 사쿠라 피그마 마이크론01 0.25mm

□ 크라프트지는 수채화의 발색이 100% 나타나지 않고 조금 톤다운된다는 것을 기억하고 채색해주세요. 채색 후 포인트를 주기 위해 시그노 화이트펜으로 반짝이는 부분을 만들어주면 그림이 더욱 생동감 있게 표현됩니다.

□ 노트의 내지가 어떤 형식이냐에 따라 사용 목적을 결정하고, 목적과 어울리는 제목을 캘리그라피로 표현해주는 것이 중요합니다. 여기서는 작업한 노트의 내지가 수채화 용지로 되어 있어 그림일기라는 콘셉트의 캘리그라피를 표현하였습니다.

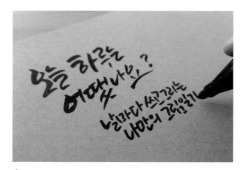

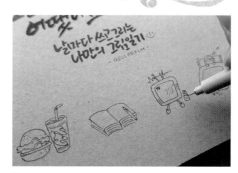

1 노트의 표지에 붓펜으로 메인 글귀인 "오늘 하루는 어땠나요?"를 쓰고 모나미 물기에 잘 써지는 마카 570으로 부제목인 "날마다 쓰고 그리는 나만의 그림일기"를 조금 작게 써줍니다.

2 하단에 연필로 일상과 관련된 그림을 아이콘처럼 그려주세요. 사쿠라 피그마펜으로 그림의 라인을 그려줍니다. 선의 두께 차이로 입체적인 느낌을 낼 수 있습니다. 그림을 그린 후 연필 자국은 지워주세요.

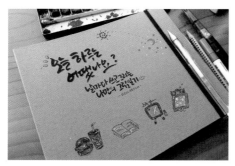

3 수채화 물감과 화홍 320 둥근 붓을 이용해 채색합니다. 물을 적게 사용하고 발색을 더 진하게 하고 싶으면 2~3번 덧칠해주세요. 단, 수채화의 느낌을 살리기 위해서는 명암의 변화를 주어 채색해야 합니다.

Geul a reum's
공 방 갤 러 리

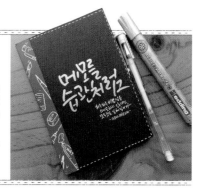

책등을 회색 종이로 덧댄 모습이 독특한 노트에 깔끔함과 유니크함을 살리기 위해 은색 에딩펜으로 메인 캘리그라피를 쓰고, 시그노펜으로 작은 글귀를 덩어리감 있게 써줍니다. 에딩펜은 촉이 둥글기 때문에 붓펜과 같은 필압(두께 조절) 효과를 표현할 수 없지만 담백하고 깔끔한 글씨에 잘 어울리는 펜입니다.

왼쪽 회색 부분 종이에는 흰색 펜으로 단순화된 연필, 펜, 물감, 지우개 등의 문구류 그림을 그려주었습니다. 검은색 종이의 바깥쪽에는 스티치 느낌으로 표현하여 노트를 완성하였습니다.

젠탱글과 캘리그라피로
메모 수첩 만들기

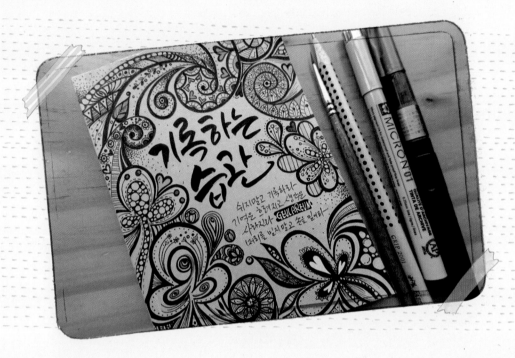

 준비재료

- □ 크라프트 재질의 무지노트
- □ 수채화 물감
- □ 화홍 320 둥근 붓 1호
- □ 쿠레타케 붓펜
- □ 사쿠라 피그마 마이크론01 0.25mm

▢ 노트의 메인 제목을 붓펜으로 쓴 후 나머지 공간을 젠탱글로 표현하였습니다. 글자의 크기와 배치를 수월하게 하기 위해 캘리를 먼저 쓰는 것이 좋습니다.

▢ 젠탱글에 숙련되지 않았다면 대략의 큰 선들을 연필로 살짝 스케치한 후 시작하세요. 세밀한 선과 점 하나까지 스케치할 필요는 없습니다. 자유롭게 하나하나 채워나간다고 생각하고 큰 구성 안에서 자유롭게 나만의 패턴과 형태를 만들어주세요.

▢ 젠탱글로 그림을 표현한 후 군데군데 수채화 물감으로 채색하면 포인트가 됩니다.

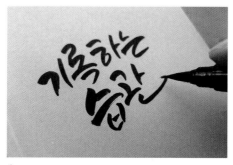

1 크라프트지와 색은 비슷하지만 조금 광택이 있는 노트입니다. 노트의 중앙보다 조금 위에 쿠레타케 붓펜으로 "기록하는 습관"을 두 줄로 썼습니다.

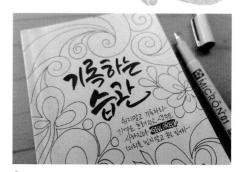

2 메인 글귀 아래에 연관된 문장을 피그마펜으로 써줍니다. 글귀 주변을 젠탱글로 꾸며줍니다. 연필로 대략의 스케치를 한 후 피그마펜으로 라인을 그려줍니다.

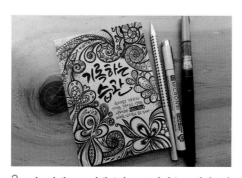

3 피그마펜으로 젠탱글의 모든 라인을 표현해주었습니다. 피그마펜의 두께는 다양하므로 굵기에 변화를 주어 그린다면 느낌을 살릴 수 있습니다. 점, 선, 면과 직선, 곡선 등을 이용하여 자유롭게 자연적 무늬와 기하학적 무늬를 유니크하게 표현하면 하나의 멋진 젠탱글이 완성됩니다.

4 컬러감 없이 젠탱글만 표현해도 깔끔하지만 포인트를 주기 위해서 물감으로 채색해주었습니다. 좀 더 밝은 느낌의 그림이 완성됩니다.

tip

🖋 젠탱글은 단순하고 기하학적인 형태들을 반복하고 이어 채워가는 방식입니다. 라인의 두께 부분에 변화를 주면 더욱 입체적이고 풍부한 느낌을 표현할 수 있습니다. 검은색 라인펜으로 선을 그을 때 사용하는 펜 촉의 두께를 다양하게 사용한다면 좀 더 빠르게 작업할 수 있습니다.

짧은 메시지로
마음을 전하다
: 냉장고 자석

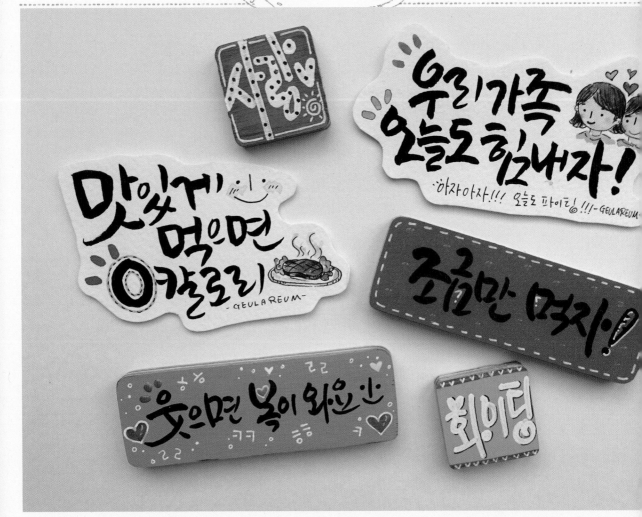

어느 집이나 냉장고에 배달음식점 광고용 자석이 하나쯤은 붙어 있죠? 이런 냉장고 자석을 직접 만들어보면 어떨까요? 작은 소품인 냉장고 자석을 통해 가족 간에 메시지를 주고받을 수도 있답니다. 냉장고 자석을 만드는 방법 두 가지를 소개할 텐데요. 하나는 나무 반제품으로, 표면을 아크릴 물감으로 꾸미는 방법이고 또 하나는 수채화 전용지에 직접 그림을 그리고 캘리그라피를 써서 뒷면에 고무자석을 붙이는 방법입니다. 냉장고 자석이지만 꼭 냉장고가 아니어도 자석이 붙는 곳이라면 어디든지 잘 어울려요.

캘리그라피 & 일러스트 작업 Point

🔒 나무 반제품에 채색할 때에는 젯소를 바른 후 물감을 칠해야 색상이 또렷하고 선명하게 발색됩니다. 책에서는 소품의 크기가 작고, 구입한 나무 반제품 자체가 밝은 톤이어서 젯소 없이 바로 아크릴 물감으로 채색했습니다.

🔒 작은 소품에 글씨를 써야 할 경우에도 글자의 구성이나 자간 등을 잘 조절해야 합니다. 미리 비슷한 크기의 종이에 연습을 해보는 것도 좋습니다.

🔒 문장에서 각각의 글자 크기는 똑같지 않아도 됩니다. 큰 글자, 작은 글자가 잘 어우러져 시각적으로 안정적이고 편안한 구성이 되도록 써주세요.

사랑의 메시지를 담은
냉장고 자석 만들기

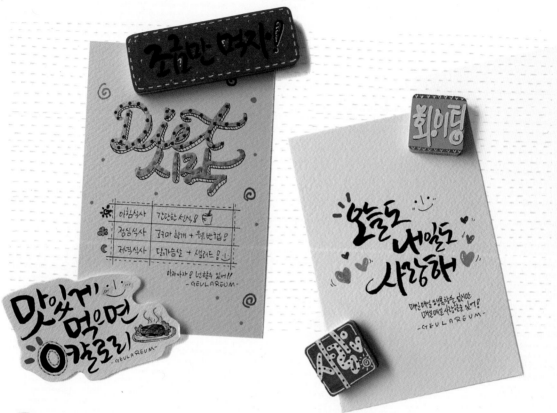

준비재료

- [] 자작나무 냉장고 자석
 (정사각형 : 3cm×3cm×6mm),
 (직사각형 : 9cm×3cm×6mm)
- [] 아크릴 물감
- [] 둥근 붓 2호, 3호, 4호
- [] 먹물
- [] 시그노 화이트펜 0.7
- [] 사쿠라 피그마 마이크론01 0.25mm
- [] 에딩펜(흰색)
- [] 글로시 엑센트

☑ 자작나무 냉장고 자석은 밋밋한 냉장고에 센스 있는 캘리그라피로 포인트를 줄 수 있습니다.

☑ 아주 작은 공간에 글을 써야 하기 때문에 미리 글자 수를 정하고 제작에 들어가야 합니다. 작은 사이즈의 냉장고 자석 반제품은 가로×세로 3cm의 작은 사이즈의 반제품이므로 3글자 미만으로 구성해주세요.

1 아크릴 물감으로 진하고 선명하게 채색해주세요. 색을 칠할 때는 한 방향으로 붓이 끊이지 않게 해줘야 결이 지저분해지지 않습니다.
tip 사용한 붓은 빨리 세척해 굳지 않도록 합니다.

2 모양틀 자체가 높이가 있고 나무의 느낌이 잘 나타나므로 반제품의 옆면은 칠하지 않아도 좋아요.

3 아크릴 물감이 완전히 마르고 난 후 에딩펜으로 글자를 써줍니다. 정사각형의 냉장고 자석에는 한 단어나 두세 글자가 적합합니다.

4 가로형 냉장고 자석에는 둥근 붓 2호에 먹물로 글자를 썼습니다.

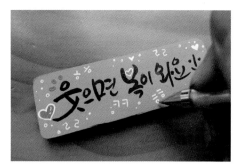

5 하늘색으로 배경을 칠한 냉장고 자석에는 "웃으면 복이 와요"라는 행복하고 예쁜 글을 쓰고 시그노 화이트펜으로 웃음소리를 꾸며주었습니다.

6 나무의 테두리에 스티치 모양으로 장식하거나 글자 위에 컬러 펜으로 점 패턴을 넣어 꾸며주면 더욱 아기자기한 냉장고 자석이 완성됩니다.

보는 것만으로도 힘이 되는
냉장고 자석 만들기

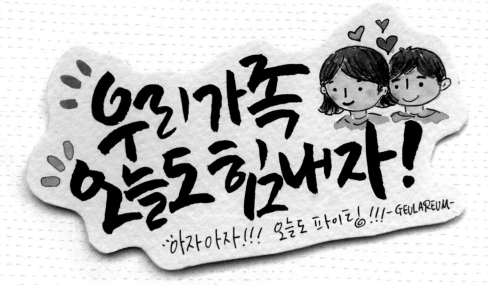

 준비재료

□ 수채화 전용지 300g
□ 수채화 물감
□ 시그노 화이트펜 0.7
□ 사쿠라 피그마 마이크론01 0.25mm
□ 쿠레타케 붓펜 25호
□ 고무 자석
□ 가위
□ 화홍 320 둥근 붓 2호

⊡ 종이로 제작하기 때문에 더욱 예쁜 그림과 색감 그리고 캘리그라피의 멋스러움을 표현할 수 있습니다. 완성된 작품을 코팅하면 좀 더 오랫동안 사용할 수 있답니다.

⊡ **준비재료**의 가격이 저렴한 편이기 때문에 쉽게 접근하기 좋은 아이템입니다. 냉장고에 붙일 내용에 어울릴 글귀를 선택해서 표현한다면 더욱 예쁘겠죠? 책에서는 붓펜을 사용해 캘리그라피를 구성했지만 수채화 물감을 이용하여 표현해도 색감이 살아있는 사랑스러운 냉장고 자석을 만들 수 있답니다.

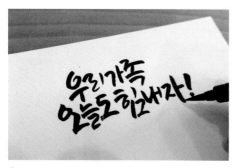

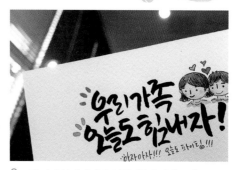

1 두께가 300g인 도톰한 수채화 전용지에 붓펜으로 "우리가족 오늘도 힘내자!"라는 글을 씁니다.

2 첫 시작 글자의 자음 부분인 "ㅇ" 옆에 포인트를 콕콕 찍어주세요. 그림은 연필로 스케치한 후 피그마펜으로 라인을 그리고 수채화로 채색합니다.

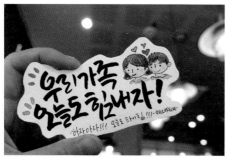

3 글자와 그림의 테두리 부분에 최소 5mm 이상의 여유를 두고 오려줍니다. 연필로 살짝 그리고 가위로 오려주면 더 쉽겠죠?
tip 가위로 오린 후 코팅 과정을 거치면 붓펜이 물에 번지지 않아 더 안전하게 사용할 수 있습니다.

4 종이의 뒷면에 고무 자석을 붙여줍니다.

1 깔끔한 느낌으로 제작한 냉장고 자석입니다. 화사한 컬러감과 글로시 엑센트를 배경에 찍어 투명한 물방울 느낌으로 입체효과를 얻을 수 있습니다.

2 붓펜으로 글씨를 쓰고 피그마펜으로 그림의 테두리를 그린 후 채색하였습니다. 강조해야 할 단어는 컬러풀하게 꾸며주었습니다.

소중한
너를 위해
준비했어
: 선물상자

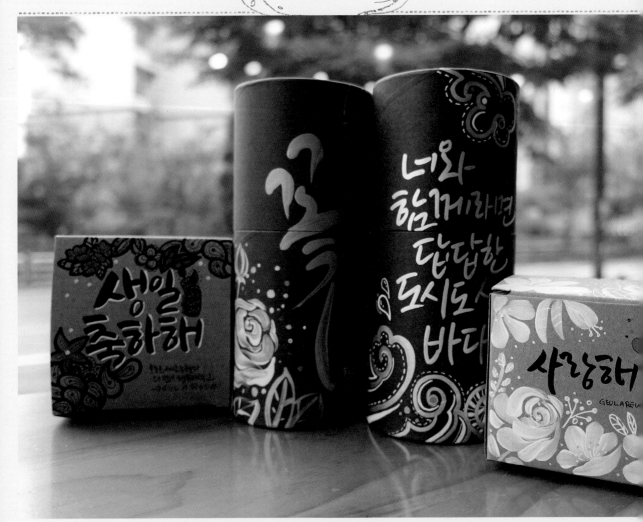

기성품으로 제작되어 판매되는 선물상자의 디자인은 참 다양해요. 하지만 흔한 그림이거나 내가 준비한 선물과 어울리지 않는 그림의 상자들인 경우가 대부분이에요. 준비한 선물에 맞는 상자까지 직접 만들어 선물한다면 주는 사람, 받는 사람 모두에게 특별한 의미가 있을 거예요.

캘리그라피 & 일러스트 작업 Point

- 🔒 다양한 형태의 상자가 있기 때문에 제작할 상자의 크기와 모양에 맞춰 캘리그라피를 표현해야 합니다. 세로로 긴 원통형 지관함은 가로로 캘리그라피를 쓰면 한눈에 글이 눈에 들어오지 않아 가독성이 떨어지므로 세워 놓았을 때 한눈에 볼 수 있도록 캘리그라피의 내용과 크기를 구성해주세요.

- 🔒 종이 자체가 색감이 있기 때문에 수채화 물감보다는 아크릴 물감과 발색이 진한 유성 매직펜을 사용하는 것이 좋습니다.

화려한 꽃그림을 이용한
감사의 선물상자 만들기

 준비재료

□ 크라프트지 무지 선물상자(9×9×7cm)
□ 아크릴 물감
□ 시그노 화이트펜 0.7
□ 에딩펜(실버, 핑크, 노란색)
□ 사쿠라 피그마 마이크론01 0.25mm
□ 화홍 320 둥근 붓 3호

▣ 크라프트지에 흰색 아크릴 물감을 사용하면 단순한듯하지만 화려한 느낌
을 줍니다. 꽃 그림이 전체적인 상자의 퀄리티를 업그레이드시켜 줍니다.

▣ 바닥면을 제외한 다섯 개의 면에 꽃과 잎사귀를 다양하게 그려줍니다.

▣ 물의 양을 최소화해서 붓의 결이 느껴지도록 그림을 그립니다.

▣ 각 면의 중앙에는 캘리그라피를 쓸 수 있도록 공간을 남겨둡니다. 모든 면
에 캘리그라피를 써도 좋지만 이 소품에서는 정면과 뚜껑에만 캘리그라피
를 써 포인트를 주었습니다.

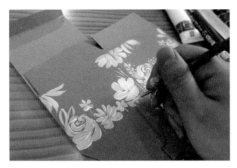

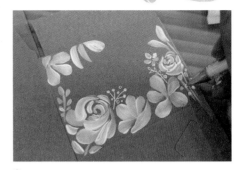

1 　상자의 바닥을 제외한 모든 면에 흰색 아크릴 물
감으로 다양한 모양의 꽃을 그려줍니다. 물을 적게
써서 붓이 지나간 흔적을 자연스럽게 표현하고, 최대
한 단순화시켜 그려줍니다.

2 　시그노 화이트펜으로 얇은 줄기와 점을 그려줍
니다. 심심함을 없애기 위해 에딩펜으로 꽃의 수술
등 포인트가 되는 부분을 콕콕 찍어줍니다.

3 　그림이 완전히 마른 후 상자의 정면과 뚜껑에 붓
펜으로 문구를 씁니다. 상자의 크기가 크지 않으므
로 짧은 단어로 표현하는 것이 좋아요.

4 　포인트가 될 꽃은 발색이 좋은 컬러 에딩펜으로
그려줍니다. 크라프트지에 노란색을 사용하면 화사
한 느낌을 줄 수 있어요.

Geul a reum's
공 방 갤 러 리

1 　생일선물을 담기 위한 사각상자입니다. 정
면에는 아크릴 물감과 에딩펜을 사용하여
하트 그림과 간단한 글귀를 넣었고 상자의
뚜껑에는 붓펜으로 담백하게 캘리그라피를
쓰고 아카시아 컬러 붓펜으로 채색해 아기
자기한 느낌을 주었습니다.

2 　글자의 그림자 부분을 시그노 화이트펜
0.7을 사용해 표현하면 입체적인 느낌을 줄 수 있습니다. 바닥면을 제외한 나머지 면에 젠탱글 요소를 적용하여 세련된 패턴 느낌
을 주었습니다.

tip 화이트펜으로 입체감을 표현할 때 글자의 각 획마다 획의 오른쪽과 아래쪽에 선을 그어야 입체적인 느낌을 제대로 나타
낼 수 있습니다.

세련된 느낌을 지닌
모던한 원통형의 긴 지관 선물상자

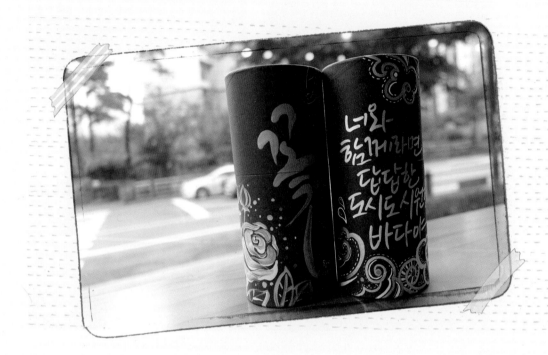

 준비재료

- ☐ 뚜껑 분리형 지관포장 선물상자(8×17.5cm)
- ☐ 아크릴 물감
- ☐ 시그노 화이트펜 0.7
- ☐ 금묵
- ☐ 에딩펜 Active 페인트 마카 74W(은색)
- ☐ 화홍 320 둥근 붓 4호
- ☐ 글로시 엑센트

▣ 긴 형태의 선물을 포장하는 데 사용하는 원통형의 무지 지관 상자에 금묵과 에딩펜, 그리고 아크릴 물감 등으로 꾸며보았습니다.

▣ 짧은 단어를 강조하여 표현하거나 긴 문장이 정면에서 모두 보이도록 표현합니다.

▣ 상자의 컬러에 따라 메인 글자의 색을 잘 고르는 것도 중요합니다. 회색 상자에는 금색 계열의 글자가 잘 어울리고, 푸른 계열의 상자는 실버 계열의 글자가 잘 어울립니다.

▣ 지관통의 색상이 어둡기 때문에 먹이나 검은색 붓펜보다는 금색, 은색, 흰색 또는 발색이 좋은 밝은 색의 페인트 마카와 같은 재료가 잘 어울립니다.

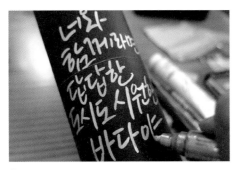

1 파란색 지관통에 어울리는 은색 에딩펜으로 시원한 느낌을 주기 위해 바다의 내용을 담아서 씁니다.
tip 지관통의 뚜껑이 움직이지 않도록 고정한 후 씁니다.

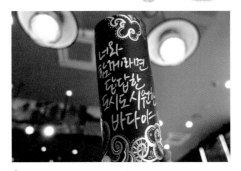

2 캘리그라피 주변에 한국적인 느낌의 물결 패턴을 그려줍니다.

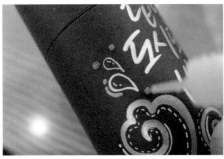

3 그림 주변에 물방울 효과를 표현하기 위해 글로시 엑센트를 한 방울씩 떨어뜨려줍니다.
tip 글로시 엑센트는 코팅용으로 주로 사용되는 반투명한 액체로, 마르고 나면 투명하게 바뀌는 특성을 가지고 있어 물방울 느낌을 낼 때 많이 사용합니다.

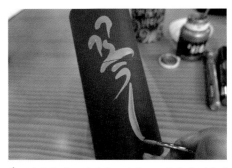

4 이번엔 짙은 회색에 금색이 은은하게 잘 어울리는 선물상자를 만들어볼게요. 붓에 금물을 듬뿍 묻혀 '꽃길'이라는 단어를 지관통 전체를 사용하여 크게 써줍니다.

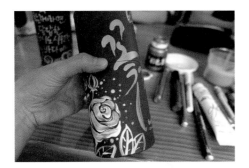

5 캘리그라피와 잘 어울리는 꽃을 그려주세요. 흰색 아크릴 물감으로 단순하면서도 고급스럽게 그려줍니다. 붓의 질감을 살리면서 그리는 것이 더 자연스러워요.

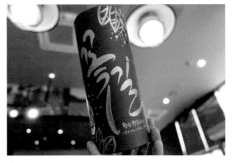

6 꽃 그림의 대각선 상단에는 단순하게 꽃잎과 열매를 그려주면 고급스럽고 여성스러운 선물함이 완성됩니다.

롤러로 배경 패턴을 표현해
꾸며준 사각선물상자

 준비재료

☐ 사각형 선물상자(13.5×20×4.5cm)
☐ 먹물
☐ 화홍 롤러(2cm)
☐ 에딩펜 751(흰색)
☐ 시그노 화이트펜 0.7
☐ 화홍 320 둥근 붓 2호, 4호
☐ 사쿠라 피그마 마이크론01 0.25mm
☐ 글로시 엑센트

🔲 너비가 2cm인 롤러로 먹물을 묻혀 자연스러운 패턴을 만들어 배경으로 사용하였습니다.

🔲 물감이나 먹물을 사용할 때 너무 많은 양을 롤러에 묻히면 탁한 느낌을 줄 수 있습니다. 70~80% 정도 묻힌다고 생각하고 사용하면 박스의 종이 질감과 롤러의 컬러가 자연스럽게 어우러집니다.

🔲 종이박스 뚜껑 전체를 롤러로 표현하면 글씨를 쓸 공간이 부족하여 어수선할 수 있으니 글씨를 어느 위치에 쓸지 결정한 후 롤러로 표현해주세요.

1 롤러에 먹물을 묻혀 상자 위에서 굴려주세요. 먹물이 깔끔하거나 진하게 표현되지 않아도 됩니다. 이번엔 붓에 먹물을 묻혀 탁탁 털어주세요. 심심하지 않으면서도 자연스러운 배경이 표현되었습니다.

2 먹물이 모두 마른 후 흰색 에딩펜으로 메인 글씨를 씁니다. 배경에 검은색 계열의 색이 많이 사용되었으므로 메인 캘리그라피는 흰색을 사용하여 눈에 잘 띄도록 하고, 피그마펜으로 그림자 부분에 라인을 그려 입체감을 살렸습니다. 또 작은 글귀는 시의 한 구절처럼 표현했습니다.

3 균형감을 위해 글씨의 오른쪽에 먹물로 단순화된 나무를 그려주었습니다.

4 그리움의 느낌을 극대화하기 위해 글로시 엑센트를 사용하여 장식을 해주었습니다.

5 이번엔 비슷한 느낌의 붉은 계열의 유사색을 사용하여 표현하였습니다. 물감이 마르고 난 후 흰색, 빨간색 등을 둥근 붓에 묻혀 탁탁 털어줍니다.

tip 왼손의 검지를 편 후 물감을 묻힌 붓을 왼손 검지에 탁탁 치면 박스에 자연스럽게 뿌려지게 됩니다.

6 사용한 물감들이 완전히 마르고 난 후 화홍 둥근 붓 2호에 먹물을 묻혀서 글귀를 씁니다. 글로시 엑센트로 콕콕 포인트를 찍어 완성합니다.

은은한
향기로 집안을
가득 메우다
: 석고 방향제

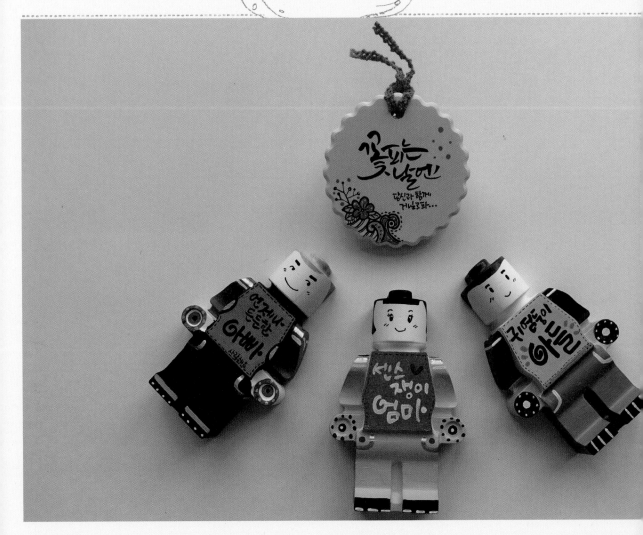

카페나 레스토랑에 가면 인테리어용으로 장식해 둔 석고 방향제를 본 적 있죠? 최근에는 저렴한 가격으로 만들 수 있어 돌잔치 답례품이나 선물용으로도 많이 사용되고 있어요. 반제품에 캘리그라피와 그림을 그린 후 받는 사람의 취향을 고려한 향의 오일을 톡톡 뿌려주면 간단하면서도 의미 있는 선물이 될 거예요.

캘리그라피 & 일러스트 작업 Point

🔒 완제품이 아닌 석고 몰드로 제작된 반제품을 구입하여 캘리그라피로 꾸몄습니다. 시중에는 예쁘고 다양한 형태의 석고가 판매되고 있지만 캘리그라피를 써야 하기 때문에 글을 쓸 수 있는 납작한 모양의 석고 반제품을 사용하는 것이 좋습니다.

🔒 석고 반제품은 수분을 머금는 성질이 있어 방향제로 사용하기에 좋은 재료입니다.

🔒 수분을 머금고 있는 석고의 특성상 글이나 그림을 표현할 때에는 물기가 거의 없는 도구를 사용하여 글을 쓰고 그림을 그리는 것이 좋으므로 쿠레타케 붓펜과 유성 마카펜, 아크릴 물감을 주로 사용합니다.

🔒 먹물과 한국화 물감은 종이에서만큼 발색이 되지 않고, 아카시아 붓펜은 번지지 않고 채색은 되지만 원래 색보다 한 톤 다운되어 표현됩니다.

톡톡 튀는 우리 가족
석고 로봇 방향제 만들기

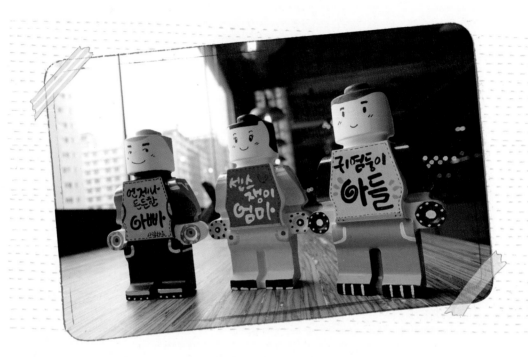

 준비재료

- □ 레고 모양의 석고 반제품 3개
- □ 아크릴 물감
- □ 평붓(납작 붓)
- □ 화홍 320 둥근 붓(세필)
- □ 에딩펜 751(흰색, 은색)
- □ 사쿠라 피그마 마이크론01 0.25mm

▣ 석고 방향제에는 사각형, 원형, 별 등 다양한 모양이 있습니다. 이번엔 색다른 느낌을 표현하기 위해 입체적인 캐릭터 로봇 모양의 반제품을 사용해보았습니다.

▣ 하얀색의 석고에 원하는 컬러로 채색하고 표정까지 만들 수 있다는 점이 매력적입니다.

▣ 평면이 아닌 캐릭터 형태의 석고는 굴곡이 많습니다. 평붓(납작 붓)과 둥근 붓(세필) 두 가지를 사용하여 넓은 면과 좁은 면을 세밀하게 채색해야 완성도 높은 소품을 만들 수 있습니다.

1 로봇 형태로 제작된 석고 반제품과 아크릴 물감을 준비합니다. 석고는 물을 흡수하는 성질이 있으므로 수채화 물감보다는 아크릴 물감이 적합합니다.

2 각각의 로봇을 아크릴 물감으로 채색합니다.
tip 밋밋한 로봇이 되지 않도록 어두운 색과 밝은색을 조합하여 입체감 있게 색칠해주세요.

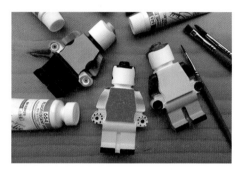

3 물감이 뻑뻑하면 붓자국이 생길 수 있으므로 붓질은 한쪽 방향으로만 해주세요.
tip 아크릴 물감에 사용한 붓은 바로 바로 세척해야 굳지 않아요.

4 기본 채색이 끝나면 에딩펜으로 점과 라인 등을 표현해 재미있는 디테일을 살려주세요.

5 피그마펜으로 눈, 코, 입을 꾸며줍니다. 각 캐릭터의 특징을 잡아 위트 있게 꾸며주세요.

6 흰색 에딩펜으로 각 캐릭터에 "엄마, 아빠, 아들"을 귀엽게 써주세요. 마지막으로 석고에 오일을 뿌려주면 완성입니다.

꽃 피는 날의 향기가 담긴
꽃잎 방향제 만들기

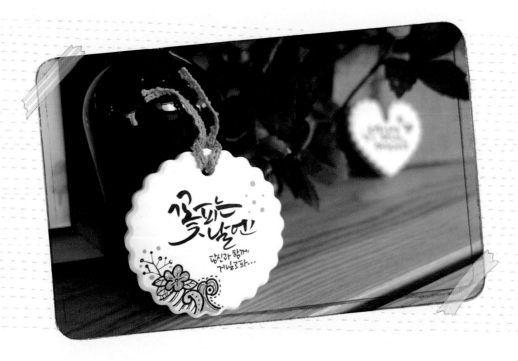

 준비재료

- □ 꽃잎 모양의 석고 반제품(지름 6.7cm)
- □ 쿠레타케 붓펜 25호
- □ ZIG 캘리그라피 붓펜
- □ 아카시아 컬러 붓펜
- □ 사쿠라 피그마 마이크론01 0.25mm

▢ 끝처리가 꽃잎처럼 제작된 석고 반제품은 그 자체만으로도 매우 사랑스러운 느낌이 듭니다. 깨끗함과 사랑스러움을 동시에 표현하기 위해 배경에 컬러를 넣지 않고, 감성을 담은 글귀를 썼습니다.

▢ 배경에 색을 입히지 않았기 때문에 글귀 주변에 단순한 그림과 다양한 컬러로 포인트를 주면 심심하지 않게 표현할 수 있습니다.

▢ 사이즈가 작기 때문에 너무 긴 문장보다는 짧고 예쁜 글귀를 선택하는 것이 좋습니다. 캘리그라피를 쓸 때는 반드시 퍼즐을 맞춘다는 생각으로 글자 사이의 자간과 행간을 마이너스로 써주세요. 글자의 필압(두께 조절)은 기본으로 생각한 후 써야 좀 더 아름다운 글자가 완성됩니다.

1 쿠레타케 붓펜으로 "꽃피는 날엔"이라는 짧은 글귀를 써줍니다. 흰색의 깔끔함을 살리기 위해 배경색은 따로 칠하지 않았습니다.

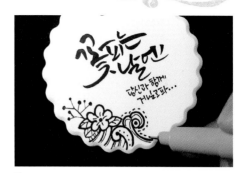

2 피그마펜으로 작은 글귀와 꽃 그림을 그려주세요.

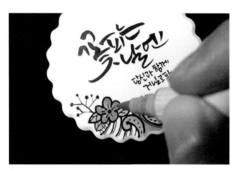

3 꽃을 다양한 컬러펜으로 채색합니다. 색칠은 잘 되지만 약간 톤 다운되는 편입니다.

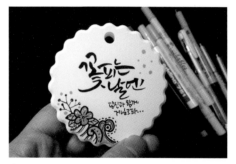

4 상단 구멍에 레이스 끈을 넣어 살짝 묶어주면 더욱 예쁜 석고 방향제가 되겠지요?

5 석고 방향제에 다양한 향기의 오일을 톡톡 뿌려 마무리해 주세요. 저는 레몬 라벤더 향을 뿌려주었습니다.

6 완성된 석고 방향제를 망에 넣어 레이스 끈으로 묶은 뒤 방문에 걸어두거나 주변 사람들에게 선물을 해도 좋아요.

수채화 꽃리스와
캘리그라피가
어우러지다
: 종이 패널

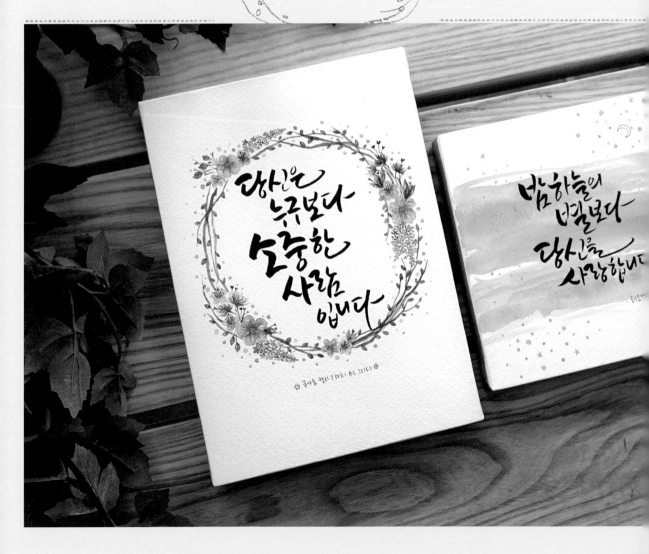

화선지에 캘리그라피를 완성한 후 표구사에 가서 배접과 액자 작

업을 맡기면 되지만 좀 더 간편하게 미리 배접 과정을 거쳐 제작·

판매하는 반제품 패널을 구입해도 됩니다. 책에서는 종이 패널을

구입하여 진행하였습니다. 패널에는 일반 켄트지 느낌의 패널과

수채화 용지로 제작된 패널이 있는데 수채화를 그리기 위해서는

수채화 용지로 제작된 패널을 사용하는 것이 좋습니다. 수채화의

물 번짐 효과와 발색 부분들이 수채화 용지를 사용했을

때 더욱 선명하고 예쁘게 표현되기 때문입니다.

캘리그라피 & 일러스트 작업 Point

🔒 수채화 느낌을 표현하고자 할 때는 반드시 수채화 전용지로 배접된 패널을 구
입합니다. 그래야 수채화의 특성인 물맛과 번짐의 효과를 잘 표현할 수 있기 때
문입니다. 일반 종이로 배접된 패널도 가능하지만 물을 많이 사용했을 때 종이
가 일어날 수 있습니다.

🔒 수채화를 사용할 때 선명한 컬러도 예쁘지만 요즘은 은은하고 고급스러운 파
스텔 계열의 색상도 인기가 있습니다. 은은한 파스텔 색상과 선명한 컬러감이
있는 색상을 적절히 사용한다면 더욱 예쁜 작품을 만들 수 있습니다.

🔒 패널의 캘리그라피는 특별한 의도로 한쪽에 배치하는 것이 아니라면 중앙 정렬
구도를 적용해보세요. 90% 이상은 성공입니다.

아름다운 수채화 꽃리스로
패널 만들기

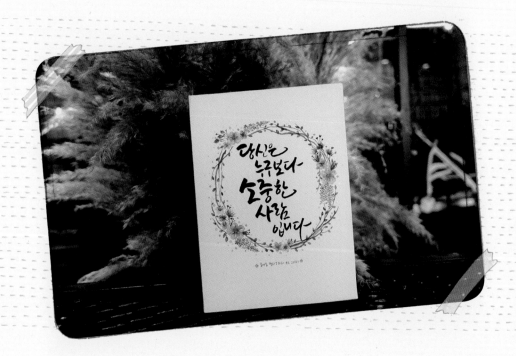

 준비재료

☐ 직사각형의 수채화용 배접 패널(16×22cm)
☐ 수채화 물감
☐ 화홍 320 둥근 붓 1호, 3호
☐ 쿠레타케 붓펜 22호
☐ 사쿠라 피그마 마이크론01 0.25mm

☐ 리스는 컴퍼스로 원을 미리 그려주면 보다 쉽게 표현할 수 있습니다. 또, 중간중간 꽃 덩어리들의 위치를 잡고 그 사이사이를 곡선으로 이어주면 콤파스로 그린 것과 같은 느낌을 표현할 수 있습니다.

☐ 캘리그라피를 쓸 때 문장에서 가장 강조해야 할 단어를 정한 후 두께와 크기로 구분해주세요. 이번 소품에서는 "소중한 사람"을 강조하여 글씨를 썼습니다.

☐ 잎을 채색할 때 수채화 물감의 한 가지 컬러만 사용하거나 쨍한 연두색을 사용하는 경우가 있는데 녹색 계열 중에서도 2가지 색 정도를 섞어서 사용하거나 갈색을 섞어주면 고급스럽고 차분한 잎사귀 색을 표현할 수 있습니다.

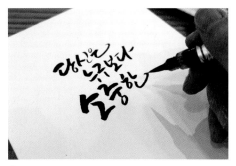

1 세로로 긴 수채화지 패널에 붓펜으로 글귀를 써 줍니다. 캘리그라피 문장을 쓸 때에는 각각의 글자도 중요하지만 전체적인 덩어리의 구성도 중요합니다. 강조하고자 하는 단어는 크게 쓰거나 획을 굵게 써주 세요.

2 붓펜으로 캘리그라피를 완성한 후 연필로 리스 의 형태를 살짝 그려줍니다. 정밀하게 그리지 않고 둥근 테두리 라인과 꽃을 그릴 위치 등을 간단하게 표시해주면 됩니다.

3 수채화 물감으로 꽃의 큰 덩어리 네 곳을 차례대 로 채색합니다. 수채화를 그릴 때 각각의 면마다 약 간의 빈 공간을 남겨두면 반짝이는 느낌도 낼 수 있 고 완성 후 훨씬 자연스럽습니다. 꽃잎을 채색할 때 도 단순하게 한 가지 색만 사용하는 것이 아니라 최 소 2~3가지 색을 사용하여 채색하면 더욱 깊이 있고 풍부한 색감으로 표현됩니다.

4 네 곳의 큰 꽃 덩어리를 완성한 후 그 덩어리를 이어줄 줄기를 그려줍니다. 먼저 한 개의 줄기를 꽃 과 꽃 사이에 그려준 후 자연스럽게 불규칙적으로 2~3개의 줄기를 추가로 그려줍니다. 꽃이나 줄기, 잎 사귀 등은 자연물이므로 곡선이 더 자연스럽습니다. 꽃리스로 표현한 종이 액자가 완성되었습니다.

붓터치와 수채화의 물맛을
배경으로 패널 만들기

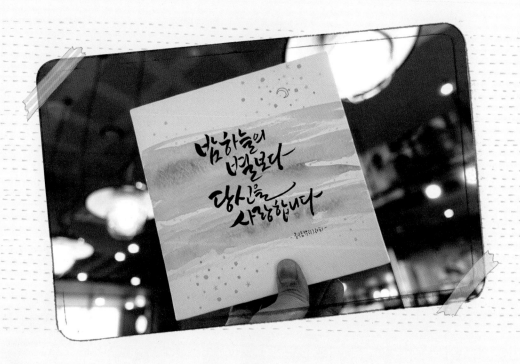

준비재료

□ 정사각형 수채화용 배접 패널(15×15cm)
□ 수채화 물감
□ 화홍 320 둥근 붓 2호, 4호
□ 쿠레타케 붓펜 22호
□ 사쿠라 피그마 마이크론01 0.25mm

▸ 수채화의 특징인 물맛을 잘 표현하기 위해 배경에서는 물을 많이 사용해주세요. 기본 베이스로 사용될 색은 물을 많이 섞어서 슥슥 가로로 칠해주세요. 물감이 마르기 전에 재빨리 색감이 다른 유사색을 중간에 몇 번 붓질해주고 중간중간 물감을 더 떨어뜨려주세요. 물기가 많아서 서로 자연스레 섞이게 되고 마르고 나면 더욱 멋진 배경이 된답니다. 단, 붓의 질감을 나타내기 위해 채색 부분을 모두 메우지는 말아주세요. 빈 곳도 있고 붓의 거친 느낌도 포함되어 있어야 더욱 멋스럽습니다.

▸ 수채화로 채색한 배경이 완벽히 마른 후 붓펜으로 캘리그라피를 써주세요. 제대로 마르지 않은 상태에서 글씨를 쓰면 붓펜이 확 번질 수 있습니다. 캘리그라피는 조금 더 유연한 획들을 살려서 표현해주세요. 글귀가 더욱 사랑스럽고 세련되어 보인답니다. 다른 획과 부딪히지 않는 범위 내에서 1~2군데만 획을 연장시켜 포인트를 주세요.

1 정사각형의 수채화 용지로 배접된 패널을 준비합니다. 배접이 되어 있는 상태이므로 실수를 방지하기 위해 미리 수채화 용지에 연습 후 시작하기 바랍니다.

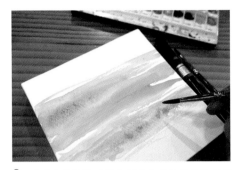

2 팔레트에 푸른 계열의 물감과 물을 충분히 섞어 준 후 붓으로 가로선을 긋듯이 왔다갔다 슥슥 칠해줍니다. 한 가지 색만 사용하지 않고 푸른색과 녹색 계열의 색을 약간 섞어서 채색했습니다. 물감의 양이 더 많이 채색되는 면과 물이 더 많은 면이 나타나도록 자연스럽게 칠해주세요.

3 수채화는 마르고 난 후 더 예쁜 발색을 볼 수 있습니다. 자연스럽게 채색된 면의 가장자리에 한 톤 어두운 선이 생기기도 하고 물의 양이 많이 채색된 면은 컬러의 번짐이나 두 가지 색이 혼합되면서 자연스러운 섞임이 나타나기도 합니다.

4 배경 물감이 완벽히 마른 후 글귀를 써줍니다. 일반적으로 그림 요소가 추가되지 않고 글을 메인으로 구성할 경우 문장은 중앙 정렬로 써야 시각적으로 안정된 느낌이 듭니다.

무엇을 담아도
작품이 되다
: 투명 유리병

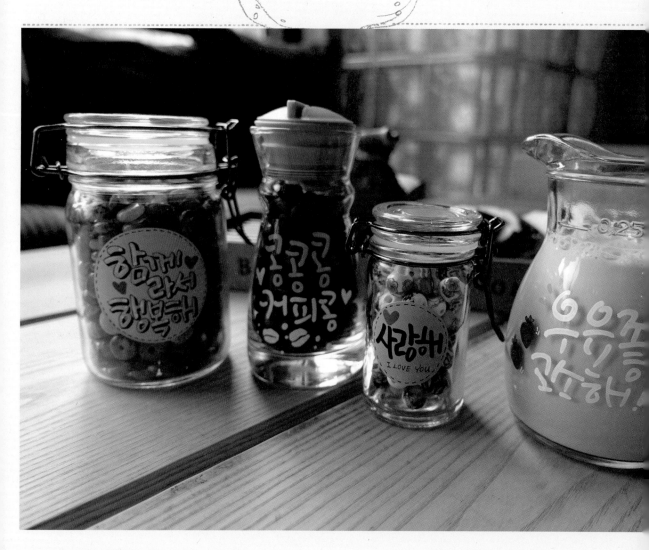

투명 유리병은 무엇을 담든 고유의 색과 모양이 잘 드러나 인테리어 소품으로 제격입니다. 알록달록한 작은 돌을 채워도 좋고, 아기자기한 소품을 넣어도 좋습니다. 그 자체로도 예쁘지만 유리병에 페인트 마카를 사용해 캘리그라피를 쓰고 그림을 그린다면 훨씬 더 큰 인테리어 효과를 줄 수 있습니다. 작은 차이가 명품을 만든다는 말이 있듯이 평범한 소품 장식이지만 약간의 변화로 가치가 높아지는 효과를 얻을 수 있습니다.

캘리그라피 & 일러스트 작업 Point

🔒 유리에 직접 쓰는 방법과 라벨지에 써서 붙이는 방법 두 가지를 소개합니다.

🔒 유리에 직접 쓸 때에는 유성 마카 둥근 촉을 이용하기 때문에 촉의 두께를 고려해서 글자의 크기를 조절해 써야 합니다. 너무 작게 쓰면 획이 겹쳐 가독성이 떨어질 수 있기 때문입니다.

🔒 유리병에 담을 내용물의 색상을 미리 생각한 후 마카의 컬러를 선택한다면 좀 더 잘 어울리는 예쁜 캘리그라피를 표현할 수 있습니다.

🔒 라벨지에 쓸 때는 종이에 쓸 때와 마찬가지로 평면에 놓고 글씨를 쓴 후 라벨을 떼어 유리병에 붙이기만 하면 되므로 간단하게 완성할 수 있습니다.

집에서도 카페에
온 것 같은 느낌 내기

 준비재료

□ 글라스 저그
□ 다양한 컬러의 유성 마카
(에딩펜, 문화 페인트 마카)

▣ 유성펜은 쉽게 지워지지 않는 특성이 있어 플라스틱 투명 부채, 유리병, 비치볼, 종이컵 등 다양한 곳에 사용할 수 있습니다. 글씨를 잘못 쓴 경우 바로 네일 리무버를 이용하면 수정이 가능합니다.

▣ 글라스 저그는 뚜껑이 없는 제품이므로 바로 사용할 음식을 담거나 예쁜 꽃(생화 또는 드라이 플라워)을 꽂아놓기에 좋습니다.

▣ 어떤 내용물을 담을지에 따라 펜의 색을 선택하는 것이 좋습니다. 예쁜 모양의 글라스 저그에 딸기우유를 담기로 결정하고 딸기우유의 핑크빛을 살리기 위해 흰색 에딩펜으로 캘리그라피를 썼습니다.

▣ 입체 형태의 유리병이므로 글씨를 쓸 때 유리병을 눕혀서 왼손으로 잡고 돌려가며 천천히 써주세요.

1 '글라스 저그'라고 불리는 예쁜 유리병을 준비합니다. 투명한 유리병이기 때문에 예쁜 주스나 커피를 담으면 카페와 같은 느낌을 낼 수 있습니다.

2 딸기 우유를 담으면 글씨가 잘 보일 수 있도록 흰색 에딩펜을 사용하여 "우유 좋아 고소해!"라는 글을 썼습니다. 문구가 발랄한 느낌이므로 귀여운 서체가 잘 어울립니다.

3 글자를 기준으로 왼쪽에 2개, 오른쪽에 1개씩 딸기를 그려줍니다. 딸기의 빨간색과 초록색은 문화 페인트 마카를 사용했습니다.

tip 문화 페인트 마카는 가격이 저렴하고 발색이 좋지만 냄새가 강한 편이라 민감한 사람이라면 친환경 페인트 마카를 사용하는 것이 좋습니다.

4 핑크빛 딸기 우유와 잘 어울리는 사랑스러운 유리병이 완성되었습니다.

라벨 스티커 한 장으로
인테리어 효과 내기

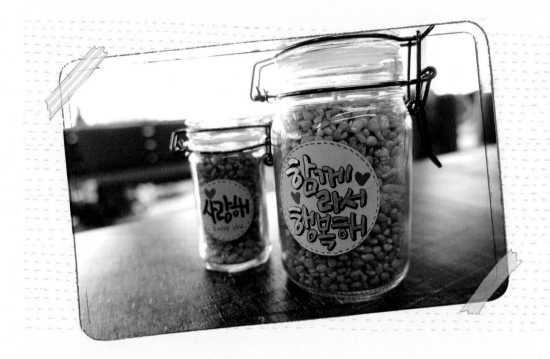

 준비재료

□ 원통형 투명 유리병
□ 라벨 스티커
□ 에딩펜(은색, 핑크색)
□ 사쿠라 피그마 마이크론01 0.25mm

▫ 스티커 라벨을 붙이기 위해서는 굴곡 없이 매끈한 면이 확보된 유리병을 사용해야 합니다.

▫ 평면에서 쓴 후 스티커를 떼어 유리병에 붙이기만 하면 되므로 직접 쓰는 것보다 쉽게 작업이 가능합니다.

▫ 둥근 원 안에 어떤 글귀를 어떤 구도로 표현할지 생각하고 작업을 시작해야 합니다. 라벨지의 크기가 작으므로 문장보다는 단어로 표현해야 깔끔합니다.

▫ 점선 등으로 라벨지의 테두리를 장식해주면 더욱 밀도 있는 작품이 완성됩니다.

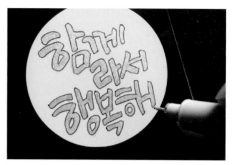

1 라벨지에 은색 에딩펜으로 글씨를 써줍니다. 라벨지는 2.5cm, 3.4cm, 5cm 세 가지 크기에 다양한 컬러가 판매되고 있으므로 유리병의 크기에 따라 적절한 크기를 선택하면 됩니다.

2 피그마 펜으로 글씨의 외곽 라인을 따라 그려 글자가 눈에 잘 보이도록 해줍니다.

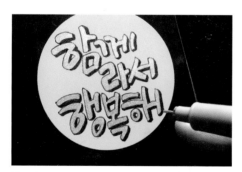

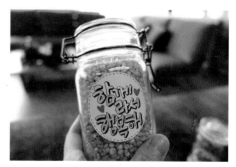

3 글자에 입체 느낌을 주기 위해 그림자 부분의 면을 더 두껍게 만들어줍니다.
tip 그림자 부분은 글자의 한 획을 기준으로 오른쪽과 아래쪽을 말합니다.

4 라벨지 테두리를 스티치 모양으로 꾸며주고 간단한 장식 후 유리병에 붙여주면 완성입니다.

사소한
물건이 작품으로
다시 태어나다
: 돌멩이 소품

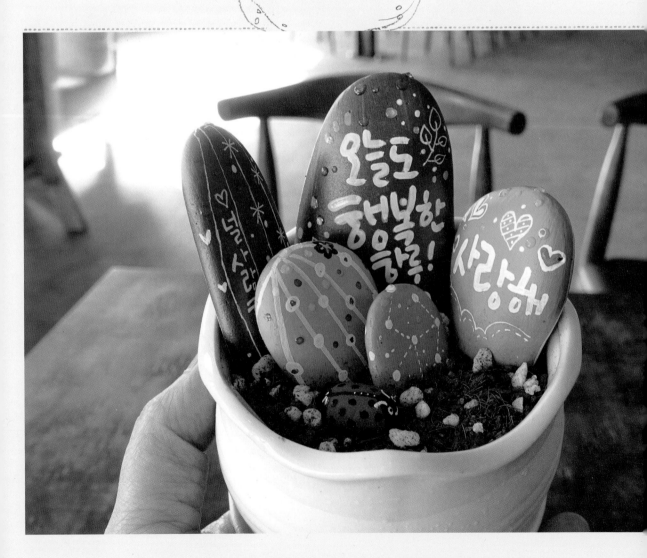

길가에서 흔히 볼 수 있는 돌멩이도 훌륭한 인테리어 소품이 될 수 있다는 사실 아시나요? 길이나 바닷가에서 주운 돌멩이를 물에 깨끗하게 씻어 말린 후 아크릴 물감과 유성펜 등으로 글씨를 쓰거나 그림을 그려주면 독특한 인테리어 소품을 만들 수 있습니다. 지금부터 돌멩이를 이용하여 평생 시들지 않는 선인장을 만들어볼게요. 물을 주지 않아도 되고, 따로 관리를 해주지 않아도 되는 만년 선인장이랍니다.

캘리그라피 & 일러스트 작업 Point

🔒 돌은 납작하면서 검은색 몽돌이 작업하기에 편리합니다. 바닷가의 돌은 지역에 따라 채취가 금지되어 있을 수 있으니 잘 확인해보세요.

🔒 돌에는 반드시 유성펜으로 글씨를 써야 깔끔하게 발색됩니다. 큰 사이즈의 돌에는 종이에 쓰던 것처럼 구도와 배치 등을 적용할 수 있지만 작은 사이즈의 돌에는 긴 문장보다는 예쁜 단어 위주로 써주세요.

🔒 둥근 유성펜은 붓으로 쓸 때와는 달리 필압의 차이를 표현할 수 없습니다. 따라서 쓸 문장 또는 단어의 구성에 좀 더 집중해 표현해줘야 합니다. 글자들이 서로 흩어지는 느낌 없이 각 글자의 획이 서로 부딪히지 않는 선에서 자간과 행간을 줄여서 써보세요. 한결 덩어리감 있는 탄탄한 구성이 될 것입니다.

🔒 돌은 2~3번 이상 채색을 해주어야 원하는 색감을 얻을 수 있습니다.

준비재료

- □ 선인장으로 어울릴 돌멩이(약 4~5개)
- □ 클레이
- □ 유성펜(에딩펜, 문화 페인트 마카 등)
- □ 아크릴 물감
- □ 글로시 엑센트
- □ 납작 붓(평붓)
- □ 화홍 320 둥근 붓 1호
- □ 작은 화분
- □ 흙

1 몽돌, 아크릴, 둥근 붓, 납작 붓, 화분 등을 준비합니다. 돌은 수세미를 이용해 세척해 주세요.

2 아크릴 물감의 비율을 조금씩 다르게 섞은 후 납작 붓을 사용해 돌멩이에 칠해줍니다. 진녹색, 노란색, 흰색의 물감을 섞어 다양한 컬러의 녹색 계열들을 만들 수 있습니다. 진녹색과 노란색을 섞을 때 노란색의 비율이 높으면 연둣빛의 색이 만들어집니다.

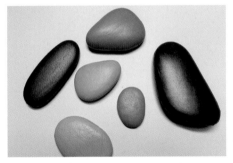

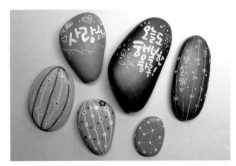

3 돌멩이 색이 어두운 톤이기 때문에 물감을 2~3번 이상 반복해서 채색해주세요. 앞면을 칠하고 마른 후에 같은 방법으로 뒷면을 칠해주면 됩니다. 조금씩 다른 녹색 계열의 색으로 돌멩이를 칠해주었습니다.

tip 돌의 앞면을 칠한 후 공예용 힛툴로 뜨거운 바람을 이용해 건조시킨 후 뒷면을 칠하면 시간을 단축할 수 있습니다.

4 에딩펜과 문화 페인트 마카를 사용하여 글자를 적당한 크기로 쓰거나 그림을 그려줍니다.

5 진짜 선인장 같은 느낌을 주기 위해 화분에 흙을 채워줍니다. 흙은 돌멩이를 지지해야 하므로 단단하게 꾹꾹 눌러주세요.

6 화분의 뒤쪽에 가장 큰 사이즈의 돌멩이를 꽂고 앞으로 작은 돌멩이를 어울리게 꽂아줍니다. 이때 글로시 엑센트를 돌멩이에 톡톡 떨어뜨려 포인트를 줍니다.

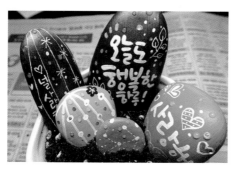

7 글로시 엑센트로 방울방울 맺힌 이슬과 같은 느낌을 연출할 수 있습니다.
tip 글로시 엑센트는 처음에는 반투명 상태지만 건조될수록 투명하게 변하기 때문에 물방울 느낌을 표현할 때 좋습니다.

8 이번에는 빨간색 클레이를 동그랗게 뭉쳐 무당벌레 형태를 만들고, 세필로 검은색과 흰색 아크릴 물감을 사용해서 무늬를 꾸며주었습니다. 돌 선인장에 함께 장식하면 훨씬 더 실감나는 화분이 된답니다.

똑똑,
사생활을
지켜주세요
: 방문패

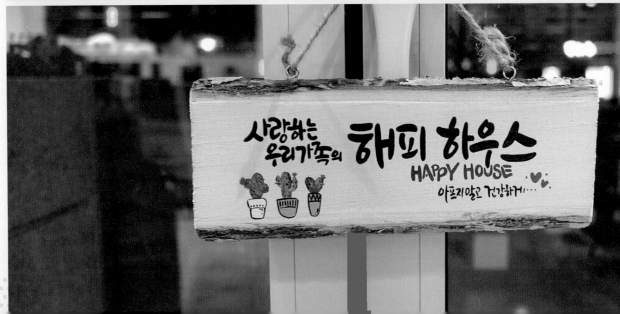

저렴한 가격으로 부담 없이 쉽게 구할 수 있는 나무 반제품으로 제작된 방문패입니다. 방문패는 오프라인이나 인터넷으로 저렴하게 구할 수 있는 아이템입니다. 간단하게 매직을 사용하여 꾸며주어도 좋지만 조금 더 퀄리티 있고 고급스럽게 작품을 만들기 위해 아크릴 물감을 이용해 볼게요.

캘리그라피 & 일러스트 작업 Point

🔒 반제품을 사용할 때에는 먼저 젯소(Gesso)를 바르고 그 위에 채색을 합니다. 젯소는 제품과 물감의 흡착률을 높이고, 제품의 색이 진해서 물감의 색이 선명하게 보이지 않는 것을 방지하기 위해 사용합니다.

🔒 젯소는 유화 전용과 아크릴 전용이 있으니 잘 확인 후 사용해야 합니다.

🔒 나무 반제품에 글을 쓸 때 배경색을 칠하지 않고 나무에 바로 쓰면 나뭇결에 따라 펜이나 물감이 지저분하게 번질 수 있으니 의도한 것이 아니라면 배경을 꼭 칠해주세요.

🔒 책에서는 나무 반제품이 진한 색이 아니어서 젯소칠 과정을 생략하였습니다.

🔒 사용할 대상의 취향과 연령을 고려해서 컬러를 선정해주세요. 캘리그라피로만 표현해도 멋진 작품을 만들 수 있지만 일러스트 그림을 함께 그려주면 더욱 풍부한 감성의 소품을 완성할 수 있습니다.

🔒 아이를 위한 방문패라면 동글동글한 느낌의 글자 표현이 잘 어울립니다.

준비재료

- □ 타원의 통나무 걸이(약 27×10cm)
 사각의 통나무 걸이(약 26×12cm)
- □ 아크릴 물감
- □ 사각 납작 붓
- □ 화홍 320 둥근 붓 2호, 3호

1 나무 소재의 방문패이므로 물감은 반드시 아크릴 물감으로 준비해주세요. 수채화 물감은 나무에 스며들어 원하는 색 표현이 어렵습니다.

2 붉은색과 흰색의 아크릴 물감을 혼합하여 핑크색을 만들었습니다. 방문패에 납작 붓으로 아크릴 물감을 꼼꼼히 발라주세요. 결이 나타나기 때문에 붓질은 반드시 한쪽 방향으로 해주세요.

3 배경 물감이 완벽히 말랐을 때 검은색 아크릴 물감을 사용해 둥근 붓으로 글씨를 써줍니다. 글자의 두께를 고려해서 붓의 호수를 바꿔가며 써주세요.
tip 아크릴 물감에 사용한 붓은 바로 씻어주어야 굳지 않습니다.

4 세필을 이용해 여자아이 캐릭터를 그려줍니다. 캘리그라피를 쓰기 전에 그림을 어디에 그릴지 미리 계획하고 써주세요.
tip 포인트가 되는 2~3가지의 컬러만 사용해 깔끔하게 표현해주세요.

5 이번엔 사각 통나무를 활용하여 방문패를 만들어볼게요. 블루 계열의 아크릴 물감과 흰색을 섞어 한쪽 방향으로 배경색을 칠해주세요. 글자를 검은색으로 쓸 것이므로 배경색이 진해지지 않도록 주의해주세요.

6 배경이 완벽히 마른 후 둥근 붓을 사용하여 글씨를 써줍니다.
tip 문장을 쓸 때 어떤 단어를 강조할지 어떤 글자를 작게 쓸 것인지 생각한 후 써주세요.

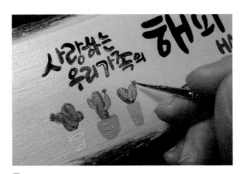

7 왼쪽 하단에 아크릴 물감으로 그림을 그려줍니다. 작은 그림은 세필을 사용하는 것이 좋습니다. 작은 공간에는 꽃, 잎, 선인장과 같은 그림이 잘 어울립니다.

8 메인 캘리그라피 아래에 세필로 영문 "HAPPY HOUSE, 아프지 말고 건강하게..."라는 가족의 희망을 담은 글귀를 추가해주면 완성입니다.

압화에
어울리는 아련한
문구를 쓰다
: 책갈피

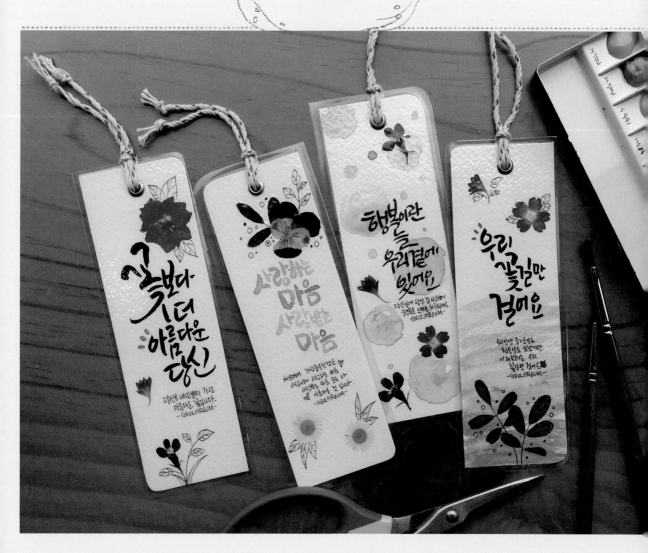

캘리그라피를 이용한 작은 소품 중 초보자도 쉽게 접근할 수 있는 아이템입니다. 책갈피는 종이의 크기가 작기 때문에 부담이 적고 제작 시간이 짧아 처음 소품을 만드는 분들도 쉽게 제작할 수 있는 아이템입니다. 책갈피의 크기는 원하는 대로 종이를 잘라 만들면 되며, 책에서는 가로 5cm, 세로 15cm 크기로 제작했습니다. 또 압화를 이용해서 만들기 때문에 그림을 잘 그리지 못해도 쉽게 완성할 수 있습니다.

캘리그라피 & 일러스트 작업 Point

🔒 압화는 직접 꽃을 말려 사용해도 되고, 판매용 압화를 구입해도 됩니다.

🔒 압화는 목공 풀을 이용하여 붙여줍니다.

🔒 압화를 이용하여 제작한 책갈피는 꽃잎이 떨어지거나 바스러지지 않도록 반드시 코팅 작업을 거쳐 완성합니다.

🔒 가로가 좁은 형태이기 때문에 글귀를 단어별로 줄 바꿈 해주면 됩니다. 어느 부분에서 줄 바꿈을 할지, 각 줄마다 단어의 시작점을 어디로 잡을지 하나하나 고민하면서 써주세요.

준비재료

- □ 수채화 전용지 200g(5×15cm)
- □ 압화
- □ 목공 풀
- □ 가위
- □ 칼
- □ 쿠레타케 붓펜 22호
- □ 수채화 물감
- □ 화홍 320 둥근 붓
 2호, 3호
- □ 사쿠라 피그마
 마이크론01 0.25mm
- □ 코팅기
- □ 아일렛 펀칭기
- □ 끈

1 5×15cm 크기로 자른 수채화 전용지와 압화, 캘리그라피에 사용될 펜 등을 준비합니다. 책갈피용 종이는 원하는 크기로 잘라서 사용할 수 있습니다.

2 붓펜으로 "꽃보다 더 아름다운 당신"을 써줍니다. 종이의 가로 면적이 좁기 때문에 줄 바꿈에 신경을 써주세요. 여기서는 꽃을 강조해서 써주었습니다. tip 캘리그라피 글귀에서 '꽃'이 들어간 경우 대부분 '꽃' 글자를 강조하여 표현하면 멋진 느낌을 줍니다.

3 압화 뒷면에 목공 풀을 발라줍니다. 너무 많이 바르면 꽃잎이 찢어지거나 붙였을 때 옆으로 풀이 삐져나갈 수 있으니 적당한 양을 발라줍니다.

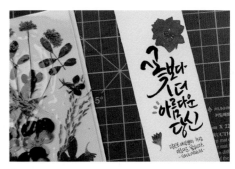

4 꽃잎을 붙일 때 강약을 주어 큰 꽃과 작은 꽃을 적절히 섞어 붙여주세요. 조금 큰 꽃은 강조한 "꽃" 글자 옆에 붙여서 포인트를 주었습니다. 같은 방법으로 몇 개의 책갈피를 더 만들어주세요.

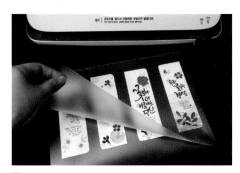

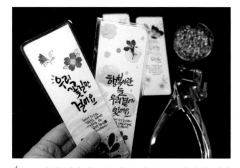

5 압화 자체가 하늘하늘하고 부서지기 쉽기 때문에 코팅 과정이 반드시 필요합니다. A4 크기의 코팅지에 맞게 4개를 한 번에 넣었습니다. 코팅기에는 코팅지의 막힌 쪽을 먼저 넣어주어야 합니다.

tip A4 크기 그대로 코팅한 후 잘라주세요. 종이를 잘라서 사용하면 말려들어갈 수 있어요.

6 코팅된 책갈피는 종이를 기준으로 약간의 여백을 남기고 잘라주세요. 끈을 연결할 수 있도록 책갈피 윗부분을 아일렛 펀칭기에 아일렛 심을 넣어 구멍을 뚫고 리본끈을 묶어주면 완성이에요.

Geul a reum's
공방갤러리

1 캘리그라피와 수채화 일러스트로 완성한 종이 책갈피입니다. 초록초록한 싱그러운 잎사귀들을 종이의 가장자리에 크기 변화를 주어 채색하였습니다. 좁은 공간에 긴 문장을 쓸 때에는 다양한 변화보다는 안정감 있는 구도로 덩어리감을 표현하는 것이 중요합니다.

2 수채화 물감과 세필 붓으로 글자를 표현한 책갈피입니다. 보라색 물감으로 글자를 쓰기 시작하다가 중간중간 줄 바꿈을 할 때 파란색 물감을 조금씩 섞어서 쓰면 전체적으로 그러데이션 효과를 표현할 수 있습니다.

3 캘리그라피의 레이아웃을 오른쪽에 두고 쓴 책갈피입니다. 일반적으로 중앙 정렬로 표현하지만 좀 더 임팩트 있는 구성을 표현하고자 할 때에는 왼쪽이나 오른쪽에 몰아서 쓰기도 합니다. 각 글자의 획 중에서 강조할 획의 두께를 두껍게 표현하면 좀 더 힘 있는 캘리그라피를 완성할 수 있습니다.

4 곡선을 이용한 서체로 좀 더 우아하고 여성스러운 느낌을 표현한 책갈피입니다. 획을 길게 연장해서 곡선을 표현할 때에는 다음 글씨나 아랫줄에 있는 글씨에 닿지 않도록 주의합니다.

패브릭
물감으로
잇 아이템을 완성하다
: 에코백

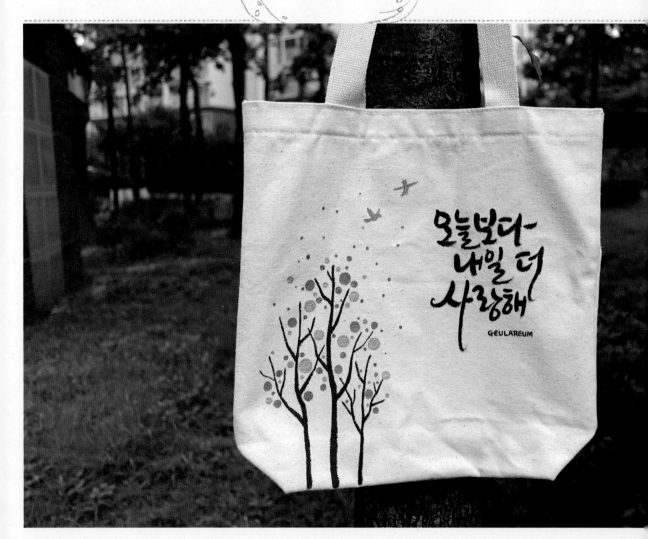

에코백은 '친환경 장바구니'에서 출발하였습니다. 마트에서 사용하는 비닐이 환경을 망치는 주범이라는 것이 알려지면서 환경오염을 방지하자는 취지에서 탄생했죠. 요즘은 단순 장바구니 용도에서 벗어나 가볍고 간편하게 메고 다니는 잇 아이템이 되었답니다. 민무늬 에코백에 캘리그라피를 쓰고 어울리는 그림을 그려 예쁘고 독특한 나만의 에코백을 만들어 볼까요?

캘리그라피 & 일러스트 작업 Point

🔒 에코백은 대부분 정사각형 또는 세로가 긴 직사각형이므로, 정중앙에 캘리그라피를 표현하거나 글과 그림이 대칭되도록 구성하는 것이 안정적입니다.

🔒 종이에 대략적인 구성 도안을 스케치한 후 작업하면 실수를 줄일 수 있습니다.

🔒 아크릴 물감과 패브릭 물감은 원단에 직접 작업하는 것이므로 물 조절이 관건입니다. 물의 양이 적으면 획의 끝이 거칠게 표현되고, 물의 양이 많으면 원단에 물감이 번지는 현상이 발생합니다.

패브릭 물감으로만 꾸미는
에코백 만들기

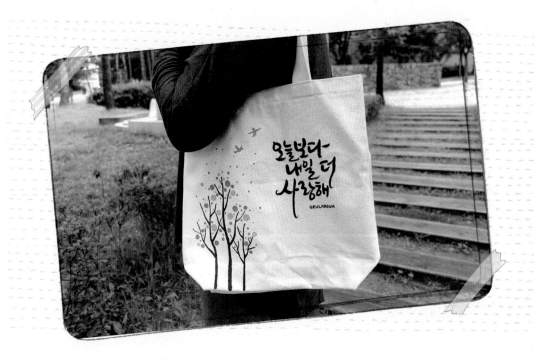

 준비재료

☐ 무지 에코백
☐ 패브릭 물감(빠베오, 쉴드, 르미에르)
☐ 화홍 320 둥근 붓 1호, 3호

☐ 인터넷에서 '무지 에코백'을 검색하면 다양한 종류와 크기의 에코백을 구입할 수 있습니다. 책에서 사용한 원단은 면 10수 2합입니다. 면 20수보다 두꺼워 원단에 힘이 있어 캘리그라피를 쓰기에 적합합니다.

☐ 원단 자체가 매끄럽지 않고 직조의 짜임이 느껴집니다. 따라서 글자를 쓰거나 그림을 그릴 때 펜보다는 물감을 사용해야 더 부드럽게 써지고 테두리가 좀 더 깔끔하게 표현됩니다.

☐ 패브릭 원단에 캘리그라피와 그림을 표현해야 하는 작업이므로 용도에 맞는 재료를 사용해주세요.

☐ 반드시 패브릭 물감 또는 패브릭 마카를 사용해야 실제 사용할 때나 세탁할 때 문제가 생기지 않습니다.

1 무지 에코백과 패브릭 전용 물감을 준비합니다. 다양한 패브릭 전용 제품들이 시중에 판매되고 있지만 그중 르미에르와 쉴드 물감이 색감도 예쁘고 번짐이 덜해 사용하기 좋습니다.

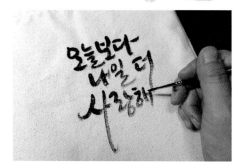

2 오른쪽 윗부분에 "오늘보다 내일 더 사랑해"라는 글귀를 써줍니다. 패브릭의 특성상 종이에 쓰는 것처럼 매끈하게 잘 써지지 않습니다. 거칠긴 하지만 한 번에 쭉 써내려갑니다.

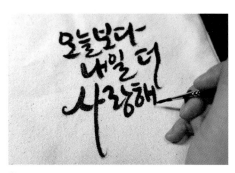

3 글자 위에 다시 한 번 물감을 입힌다는 느낌으로 써주세요. 물감이 한 번 더 입혀지기 때문에 더욱 진한 색이 나타납니다.

4 쉴드 갈색 물감과 빠베오 검은색 물감을 혼합하여 어두운 갈색을 만든 후 왼쪽 하단에 나무를 그려줍니다. 세 그루 정도 그려주면 안정감이 있습니다.

5 르미에르 물감의 파란색과 청록색으로 잎사귀를 그려줍니다. 잎사귀 모양은 단순하게 원형화시키고 크기를 다르게 표현해줍니다.

tip 자연물을 디자인적으로 표현하고 싶을 때는 단순화된 도형으로 변형해 보세요. 더욱 세련된 느낌을 줄 수 있습니다.

6 마지막으로 나무 위쪽으로 날아가는 작은 새를 그려 자연을 담은 예쁜 캘리그라피 에코백을 완성합니다.

다양한 색으로 꾸미는
여성스러운 에코백 만들기

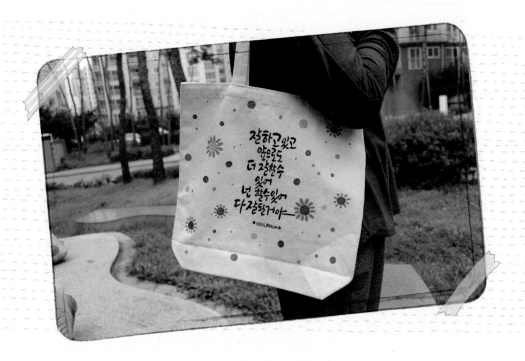

 준비재료

□ 무지 에코백

□ 패브릭 물감(빠베오, 르미에르)

□ 화홍 320 둥근 붓 1호, 3호

☐ 여성스러운 느낌의 에코백을 표현하기 위해 패턴을 이용해 배경을 처리했습니다. 중앙에 캘리그라피를 쓴 후 배경에 조금씩 다른 크기, 명도의 보라색 원을 그렸습니다. 군데군데 포인트가 되도록 금색 물감으로 꽃잎을 만들어 주었습니다.

☐ 응원의 내용을 담은 희망적인 글귀이므로 배경의 그림이나 패턴도 밝은 느낌으로 표현해주세요. 꽃 패턴은 화사한 느낌을 줍니다.

☐ 캘리그라피는 중앙 정렬로 맞춰줍니다. 중앙 정렬과 줄 바꿈을 해야 할 위치(읽을 때 끊어 읽는 부분이 좋겠죠?)를 지정하고, 자간과 행간을 좀 더 촘촘하게 구성하면 됩니다. 띄어쓰기는 하되, 간격을 ½ 이상 줄여서 써주면 됩니다.

1 에코백 중앙에 "잘하고 있고 앞으로도 더 잘할 수 있어 넌 할 수 있어 다 잘 될 거야"라는 응원의 문구를 써줍니다(빠베오 물감 사용).

2 천이 도톰하고 결이 있기 때문에 패브릭 물감이 한 번에 깔끔하게 스며들지 않을 수 있습니다. 이런 경우 다시 한 번 물감으로 겹쳐 써줍니다.

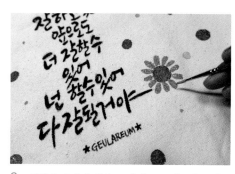

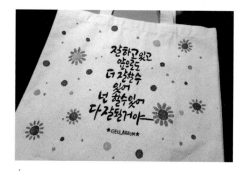

3 배경에 보라색 원을 크기별로 군데군데 그려줍니다(르미에르 물감 사용). 색상을 풍부하게 하기 위해 화이트 패브릭 물감을 섞어 연보라색으로 만든 후 원 패턴을 추가로 그려줍니다. 패턴의 크기와 색상에 차이가 있기 때문에 리듬감 있는 배경이 완성됩니다.

4 원 패턴을 모두 그린 후 르미에르 골드펄 물감으로 큰 보라색 원들에 꽃잎을 그려줍니다. 모든 원에 꽃잎을 그리면 자칫 지저분해질 수 있습니다. 포인트가 되도록 큰 원에만 그려줍니다.

Geul a reum's
공방갤러리

1 검은색과 잘 어울리는 골드를 사용하여 심플하지만 세련된 에코백을 만들었습니다. 글씨를 중심으로 대칭되는 부분에 일러스트를 그려줌으로써 스토리가 있는 따뜻한 느낌을 줄 수 있습니다.

2 검은색의 빠베오 패브릭펜 하나만을 사용하여 다양한 각도의 세로선과 기하학적인 도형을 군데군데 배치하고 짧은 캘리그라피를 세로선에 맞춰 패턴 디자인 느낌을 강조하였습니다.

입는
사람의 감성을
오롯이 담다
: 캘리그라피 티셔츠

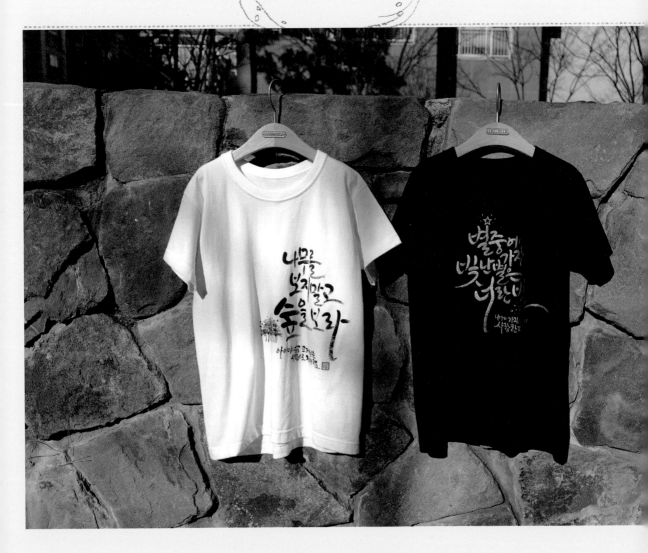

패션 티셔츠를 단체로 제작하거나 커플끼리 맞춰 입기도 하죠. 요즘은 본인이 디자인한 후 제작업체에 맡기기도 하는데요. 티셔츠에 내가 원하는 글귀를 직접 써서 만들어본다면 더욱 의미 있는 티셔츠가 되겠지요?

캘리그라피 & 일러스트 작업 Point

🔒 캘리그라피를 문장으로 표현할 때는 '다양한 크기로 쓰기', '바깥쪽 획을 연장시켜 포인트 만들기', '작은 크기의 일러스트 그림 곁들이기' 등을 기억하고 써주세요.

🔒 캘리그라피는 티셔츠의 정중앙이나 약간 오른쪽에 쓰는 것이 좋아요. 사람의 몸은 원통형이므로 양끝에 글씨를 쓰면 티셔츠를 입었을 때 글씨가 잘 읽히지 않을 수 있기 때문입니다.

🔒 천에다 글을 쓸 때에는 '물 조절'이 가장 중요합니다. 패브릭 전용 물감은 물의 양이 많으면 글씨 주변에 번짐이 발생하고, 물의 양이 부족하면 붓이 뻑뻑해서 글씨를 쓸 수 없습니다.

하얀 티셔츠에
캘리그라피 쓰기

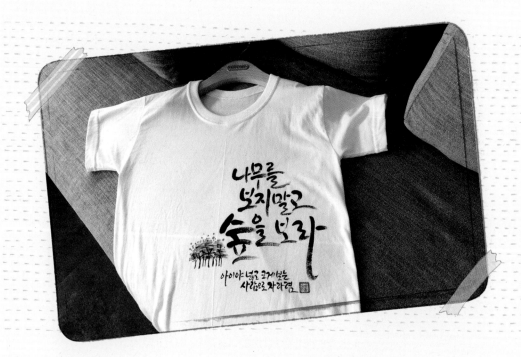

 준비재료

- ☐ 30수 흰색 티셔츠 17호(8세)
- ☐ 패브릭 물감(빠베오)
- ☐ 패브릭 마카
- ☐ 둥근 촉 형태의 에딩 텍스타일
 블루 마카(Edding 4500)
- ☐ 화홍 320 둥근 붓 2호, 3호

▫ 면 티셔츠에는 20수, 30수가 있습니다. 20수는 보온성이 좋아 가을, 겨울용 티셔츠로 적합하고, 30수는 통풍이 잘 돼 시원하고 약간의 비침이 있어 여름용 티셔츠로 좋습니다.

▫ 티셔츠의 양쪽 끝은 몸이 돌아가는 부분이기 때문에 가독성이 떨어질 수 있으므로 양옆에 글자가 위치하지 않도록 주의해주세요.

▫ 티셔츠의 컬러에 따라 캘리그라피에 사용되는 글귀나 그림의 색을 결정하면 됩니다.

1 민무늬 흰색 티셔츠와 액체로 되어 있는 패브릭 전용 물감, 패브릭 전용 마카, 두꺼운 종이를 준비합니다.
tip 마카 또는 물감으로 글을 쓸 때 옷의 뒷면에 색이 묻을 수 있으므로 티셔츠 안에 두꺼운 종이를 대고 작업합니다.

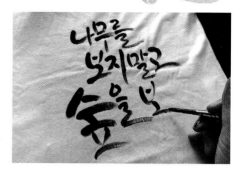

2 패브릭 물감에 물을 조금 타서 글씨를 씁니다. 물감을 붓에 묻히고 2~3획 이하로 쓴 후 다시 물감을 묻혀서 써야 합니다. 흐린 부분은 물감을 묻혀서 다시 한 번 칠해주세요. 글자 마지막 획의 갈필은 멋스러우니 너무 새까맣게 칠하지 않아도 됩니다.

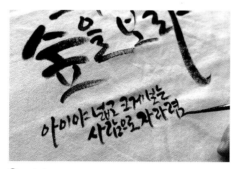

3 메인 글 아래에는 작은 글자를 써서 전체적인 덩어리감이 짜임새 있어 보이도록 구성했습니다.
tip 물감의 양이 많거나 물의 양이 많아서 글씨가 번진다면 다른 천이나 화선지 등으로 꾹 눌러주세요.

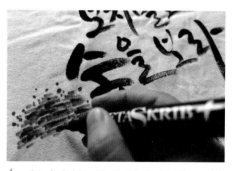

4 패브릭 마카를 이용해 내용에 어울리는 그림을 그려줍니다. 여기서는 안정적인 구도와 강조되어야 할 단어인 "숲" 옆에 나무 이미지를 그려주었습니다.

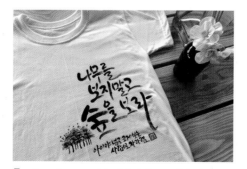

5 숲 그림은 초록색을 먼저 깔아주고 위에 진한 색으로 색이 섞이도록 포인트를 준 후 글자를 썼던 패브릭 물감으로 나무의 기둥과 가지를 그려 완성했습니다.

검은색 티셔츠에
캘리그라피 쓰기

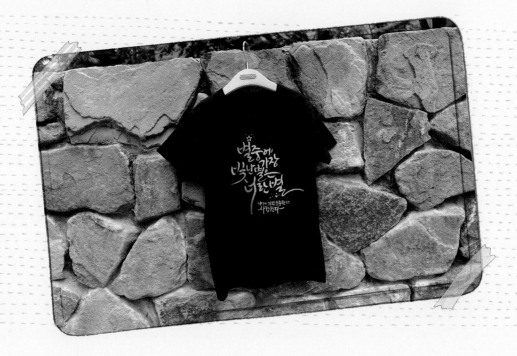

준비재료

□ 30수 검은색 티셔츠 17호(8세)
□ 금묵(액체 타입의 금묵) 또는
　르미에르 패브릭 물감(메탈릭 골드)
□ 화홍 320 둥근 붓 2호, 3호

▢ 검은색이 바탕색일 경우에는 대부분의 색이 무난하게 잘 어울립니다. 다양
한 컬러를 사용하면 알록달록 귀엽게, 금색을 사용하면 좀 더 고급스럽게
제작할 수 있어요.

▢ 패브릭 특성상 붓이 유연하게 움직이지 않습니다. 원단에 컬러가 잘 스며
들지 않지만 한 번 쓴 후 그 형태를 유지하며 채색하듯이 글자에 색을 덧입
히는 방법으로 표현해주면 좀 더 쉽습니다.

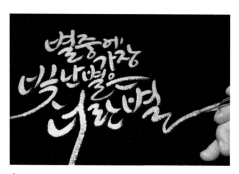

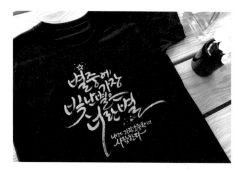

1 검은색 티셔츠의 정중앙에 고급스러움을 강조하고 반짝반짝한 금묵으로 글자를 썼습니다. '빛', '너', '별'이란 글자의 획을 사방으로 연장해 전체적으로 역동적인 캘리그라피 느낌을 주었습니다.

2 '너'에서 확장된 선을 기준으로 오른쪽에 작은 글씨로 어울리는 글귀를 써주세요. 메인이 되는 큰 글씨와 작은 글씨가 함께 구성된다면 더욱 짜임새 있는 캘리그라피가 완성됩니다.

Geul a reum's
공 방 갤 러 리

1 캘리그라피 문장에 '꽃' 글자가 포함된다면 강조하고 키워주세요. 짧은 문장은 자칫 심심해보일 수 있으므로 강조와 획의 연장을 이용하여 멋스럽게 표현해주세요. 문장 중간에 '꽃'이 들어간다면 해당 줄 맨 앞에 위치할 수 있도록 줄 바꿈을 해주세요.

2 티셔츠 중앙에 캘리그라피를 썼고 글자 구도에 맞춰 양쪽에 대칭되는 느낌으로 금색 별을 그려주었습니다. 따뜻한 글귀와 귀여운 일러스트가 잘 어울리는 디자인입니다.

3 저렴한 무지 티셔츠에 간단한 캘리그라피 하나면 멋스러운 티셔츠를 완성할 수 있습니다. 가족끼리 단체티를 만들어도 좋고, 연인, 혹은 친구끼리 맞춰 입어도 좋은 추억이 되겠죠?

당신의 인생에
시원하고 깨끗한
바람이 불기를
바라며 : 부채

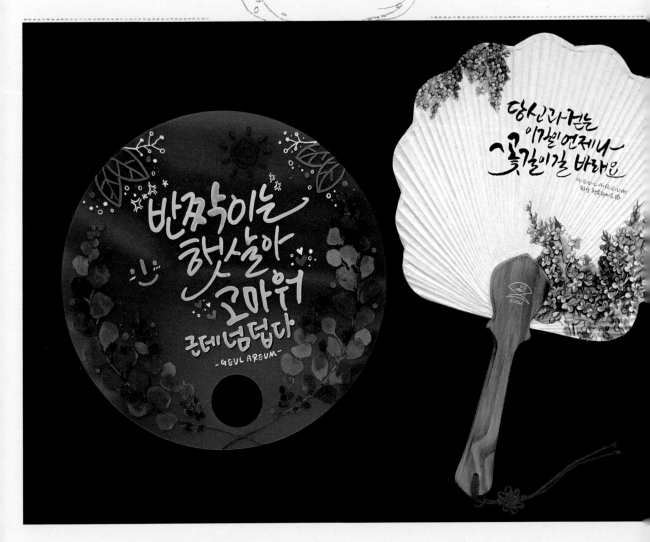

제가 외국인에게 가장 많이 하는 선물 중 하나가 바로 부채인데
요. 한국적인 아름다움을 그림과 글귀로 전달할 수 있기 때문이죠.
부채에는 반달 모양의 접는 부채, 동그란 부채, 네모난 부채 등 다
양한 모양이 있습니다. 보통 한지로 된 부채에 먹과 한국화 물감
으로 작품을 만들지만 우리는 예쁜 그림이 그려진 냅킨아트를 활
용한 부채와 투명 플라스틱에 컴퓨터 그래픽을 활용한 부채를
만들어볼게요.

캘리그라피 & 일러스트 작업 Point

🔒 하나의 냅킨은 3겹으로 구성되어 있습니다. 아주 얇은 냅킨 3장 중 맨 위에 첫
　장만 사용합니다.

🔒 냅킨 한 장에는 하나의 이미지가 대칭되어 4컷이 인쇄되어 있습니다. 부채의
　방향에 따라 알맞은 그림을 오려서 사용하면 됩니다.

🔒 투명 부채는 재질이 플라스틱입니다. 플라스틱에 글을 쓸 때에는 반드시 유성
　페인트 마카를 사용해야 쉽게 지워지지 않아 오랫동안 사용할 수 있습니다.

🔒 글씨를 쓴 후에는 반드시 건조 과정을 거쳐야 번지지 않습니다.

그림에 자신이 없는 당신을 위한
냅킨아트 부채 만들기

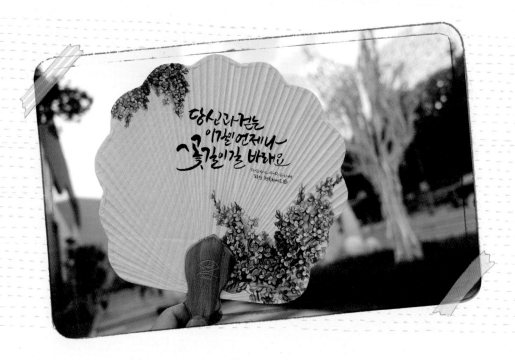

준비재료

□ 다양한 모양의 부채
□ 냅킨
□ 냅킨 접착제
□ 쿠레타케 붓펜
□ 사쿠라 피그마 마이크론01 0.25mm
□ 납작한 평붓
□ 물티슈
□ 가위

⊡ 대부분의 부채는 흰색이기 때문에 붙였을 때 흔적이 남지 않도록 냅킨은 배경 컬러가 없는 것을 사용합니다.

⊡ 냅킨은 얇은 3장으로 구성되어 있으며, 이 중 맨 위의 한 장만 사용합니다.

⊡ 냅킨은 그림이 세로 대칭으로 인쇄되어 있으므로 캘리그라피를 쓸 위치에 따라 그림의 방향을 잘 선택하여 사용합니다.

⊞ 냅킨아트는 전용접착제를 사용하여 간편하게 만들 수 있습니다.

1 냅킨은 같은 그림이 4개 반복됩니다. 부채에 냅킨의 그림을 어떻게 배치할지 미리 구상한 후 시작하는 것이 좋습니다.

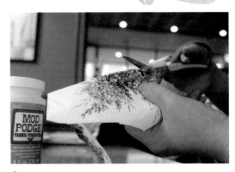

2 냅킨의 그림을 가위로 오려줍니다. 이때 여백 없이 인쇄된 모양 그대로 오려야 부채에 붙였을 때 실제 그린 것 같은 효과를 낼 수 있습니다.

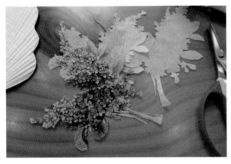

3 그림이 인쇄된 한 겹을 떼어 준비합니다.
tip 냅킨은 세 겹으로 구성되어 있으며, 그림이 인쇄된 맨 위 첫 장만 사용하도록 합니다.

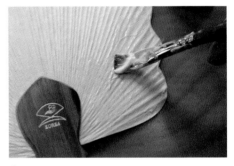

4 그림을 붙일 위치에 접착제를 바릅니다.
tip 사용한 붓은 바로 씻어야 굳는 것을 방지할 수 있습니다.

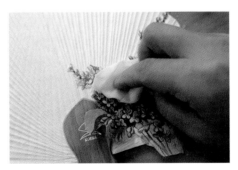

5 접착제를 바른 부채 위에 냅킨을 올린 후 물티슈로 꾹꾹 눌러 붙여줍니다.
tip 물티슈의 물기로 인해 종이와 냅킨이 잘 붙습니다. 단, 냅킨은 얇으므로 찢어지지 않도록 주의해주세요.

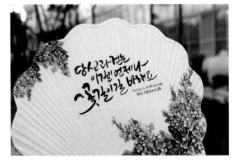

6 냅킨이 완전히 마른 후에 붓펜으로 냅킨 그림과 어울리는 글귀를 캘리그라피로 표현해줍니다. 그림이 닿지 않는 여백의 중심 부분에 글을 썼습니다.
tip '꽃' 글자를 강조하기 위해 '꽃'이 앞쪽으로 위치하도록 줄 바꿈을 해주어 획의 연장과 크기 등을 멋지게 표현하였습니다.

누구나 쉽게 만들 수 있는
동글동글 투명 부채

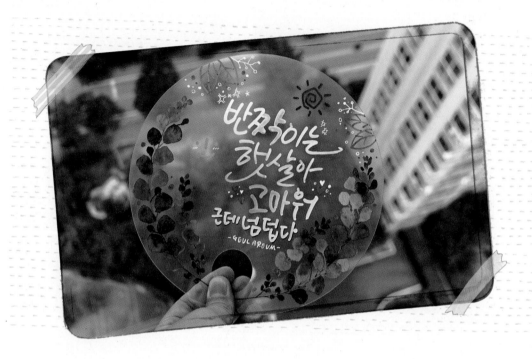

 준비재료

□ 수채화 전용지 300g
□ 수채화 물감
□ 콤파스
□ 화홍 320 둥근 붓 3호
□ 유성 마카(모나미, 문화, 에딩펜 등)
□ 그래픽 프로그램

▣ 지름이 19cm인 둥근 모양의 부채 안에 수채화로 그린 그림을 넣어 인쇄한 후 유성 매직으로 캘리그라피를 쓸 수 있도록 만들어진 부채입니다.

▣ 그림의 선명한 색감을 위해 인쇄 시 그림 파일과 그림의 형태를 딴 흰색 파일도 함께 준비해야 합니다. 흰색 이미지가 먼저 인쇄된 후 그 위에 꽃 그림이 다시 인쇄되는 방식입니다.

▣ 비용을 들여 그래픽 인쇄를 맡기는 과정이 필요하므로 그림과 캘리그라피의 배치와 구성을 미리 준비해 두어야 합니다.

1 수채화 전용지에 부채의 크기(지름 19cm)와 동일하게 콤파스로 기준선을 연하게 그려줍니다. 안쪽으로 잎사귀의 대략적인 위치 등을 연필로 그려줍니다.

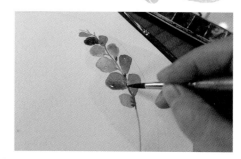

2 녹색 계열로 줄기를 그리고 파란색 계열 물감을 물의 양을 많이 해서 잎사귀를 그려줍니다. 물감이 마르기 전에 줄기와 연결된 부분에 보라색을 떨어뜨려 자연스럽게 색이 혼합되도록 해줍니다. 그림 완성 후 스캔 과정을 거쳐 포토샵에서 작업합니다.

3 그림의 흰색 부분 배경을 없애고 이미지를 원 안에 여유 있게 배치합니다. 배경을 투명하게 만들기 위해 왼쪽의 툴 박스에서 ✳를 선택한 후 배경을 클릭하고 Delete 를 눌러 지웁니다.

4 선명한 인쇄를 위해 백색 파일을 만들어줍니다. 툴 박스에서 ✳를 클릭하고 메뉴의 [Select]-[Inverse]를 실행해 잎사귀만 선택한 후 노란색(RGB:255,255,0)으로 색을 채워주세요. 작업한 데이터를 업로드 해 업체에 인쇄를 요청합니다. 부채에 그림이 인쇄되면 마카를 사용하여 글씨를 써주세요.

5 같은 이미지의 부채에 둥근닙의 펜으로 글자를 두껍게 색칠해서 표현해 글자의 컬러와 형태를 눈에 잘 띄게 만들었습니다. 부채 하단의 보라색 컬러와 글자에 사용된 밝은 느낌의 선명한 컬러로 화사한 느낌의 부채를 표현할 수 있습니다.

6 이번 부채는 부채의 하단에 그림이 인쇄된 상태지만 상단에도 단순한 잎사귀 모양을 추가로 그려 패턴 형태의 테두리를 만들어주었습니다. 테두리 형태가 시각적으로 좀 더 안정적인 느낌을 주게 됩니다.

매일
함께하는 나만의
굿즈를 간직하다
: 머그컵

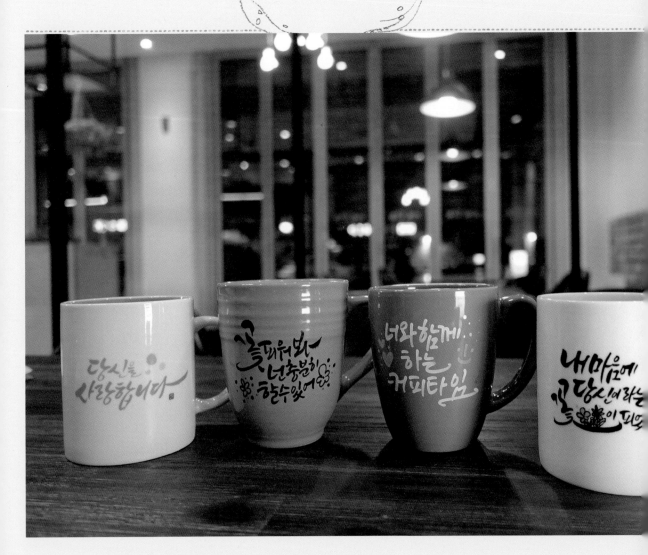

캘리그라피를 활용한 머그컵은 여러 소품 중에서 실용적이고 오랫동안 간직할 수 있기 때문에 돌잔치 답례품이나 단체 기념품 등으로 많이 제작되고 있습니다. 머그컵에 캘리그라피를 적용시킬 수 있는 방법에는 여러 가지가 있지만 그중 가장 많이 사용하는 방법 세 가지를 소개하도록 하겠습니다.

캘리그라피 & 일러스트 작업 Point

🔒 유성 마카로 머그컵에 직접 글귀를 쓸 경우에는 컵의 컬러에 따라 마카색을 선택해 주세요. 밝은색의 머그컵이라면 어떤 색이든 잘 어울리지만 배경이 어두운 회색 계열이라면 깔끔하게 흰색으로 글귀를 쓰는 것이 좋습니다.

🔒 인테리어용이 아닌 직접 사용하기 위한 제작이라면 인쇄하여 작업하는 것이 좋습니다. 마카와 전사지로 제작한 머그컵은 세척 과정에서 흐려지거나 지워질 수 있기 때문입니다.

🔒 종이에 캘리그라피를 쓴 후 디지털 작업을 위해 사진을 찍을 때는 제품 위에 수직으로 반듯하게 찍어주세요. 기울기가 변형되면 글자의 각도나 형태가 변형될 수 있습니다.

직접 쓰고 그리는
캘리그라피 머그컵 만들기

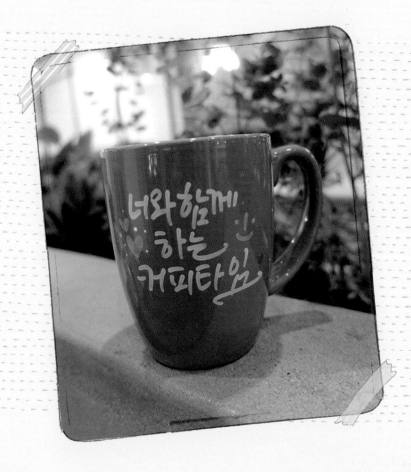

 준비재료

□ 컬러 머그컵(짙은색 계열)
□ 에딩펜(흰색, 노란색, 은색)

▣ 컵의 표면이 매끄럽고 원기둥 형태의 곡선에 쓰는 것이기 때문에 자칫 글자의 기울기나 기준선이 삐뚤어질 수 있습니다. 한 글자 한 글자 써가면서 크기, 기울기 등을 잘 살펴야 합니다.

▣ 너무 많은 종류의 색을 쓰기보다는 컵의 색을 고려하여 3가지 색 이상은 사용하지 않는 것이 좋아요. 저는 회색 머그컵에 흰색으로 글씨, 노란색으로 그림, 은색으로 포인트 점을 찍어 표현하였습니다.

▣ 컵의 위쪽은 음료를 마실 때 입이 닿는 부분이므로 여백을 준 후 작업하도록 합니다.

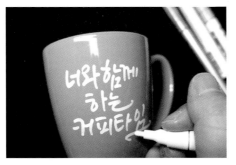

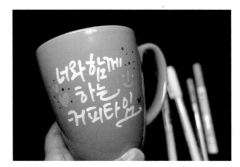

1 흰색 에딩펜으로 "너와 함께하는 커피타임"이라는 글을 머그컵 측면에 써줍니다.

tip 컵의 측면이 곡선이므로 왼손으로 컵이 흔들리지 않게 고정한 후 천천히 써주세요.

2 컬러 에딩펜으로 글귀 옆에 귀엽고 단순한 그림을 그려주세요.

tip 글을 쓰다 실수하면 네일 리무버로 마르기 전에 빨리 지워주세요.

Geul a reum's
공 방 갤 러 리

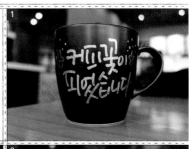

1 검은색의 컵은 흰색, 은색, 금색을 사용하여 글씨를 쓰는 것이 제일 깔끔하고 세련됩니다. 특히 검은색과 골드는 환상의 조합입니다. 글씨를 조금 더 크게 써줌으로써 하나의 패턴 느낌을 주었습니다. 다른 색은 사용하지 않고 오직 금색으로만 표현했기 때문에 모던하고 고급스러운 느낌을 줍니다.

2 커플 머그컵을 만들어 보았습니다. 커플용 컵은 두 개의 컵을 나란히놓았을 때 세트라는 느낌이 들도록 만들어야 합니다. 글자의 크기, 컬러, 위치 등을 잘 맞춰 작업 합니다.

3 둥근 머그잔에 다양한 유성펜으로 직접 표현할 수 있습니다. 검은색은 모나미 물기에 잘 써지는 마카 570을, 컬러 꽃들은 에딩펜을 사용하였습니다. 두 줄의 글귀지만 하나하나의 글씨들이 서로 방해하지 않고 덩어리감 있게 '-자간, -행간'으로 퍼즐 맞추듯이 써주세요.

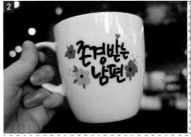

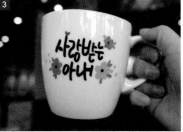

물 전사지를 이용한
캘리그라피 머그컵 만들기

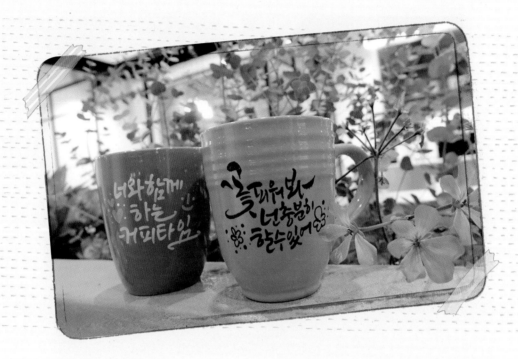

준비재료

□ 화선지
□ 먹물
□ 붓
□ 물 전사지
□ 머그컵
□ 밀대 또는 물티슈
□ 가위
□ 그래픽 프로그램
□ 레이저 프린터

▢ 전사지를 이용하면 시간과 비용을 많이 들이지 않아도 컵에 캘리그라피를 직접 인쇄한 것과 같은 효과를 낼 수 있습니다.

▢ 머그컵에 전사지를 붙여 완성하는 방법이므로 컵에 굴곡이 있더라도 깔끔하게 완성할 수 있습니다.

▢ 사용하는 전사지는 물 전사지라고 해서 레이저 프린터로 인쇄한 후 물을 이용해 붙이는 방법입니다. 잉크젯 프린터로 인쇄한 경우 방수 스프레이를 뿌려 준 후 컵에 붙여야 합니다.

1 　종이에 쓴 캘리그라피를 디지털화한 후 전사지에 인쇄해 글자의 바깥쪽 여백을 따라 가위로 오려줍니다.

2 　오린 전사지는 미지근한 물에 30~40초 정도 손으로 꾹 눌러서 잠기게 해주세요. 전사지의 표면에 주름이 지면 꺼내주세요.

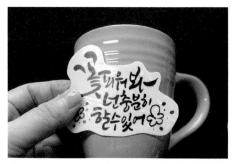

3 　물에서 건져 낸 전사지를 붙이고자 하는 머그컵의 위치에 얹습니다. 종이를 살짝 비벼주듯 움직이면 코팅지와 흰 종이가 분리됩니다.

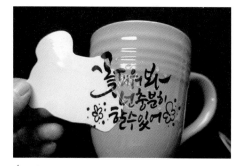

4 　흰 종이를 사진과 같이 떼어냅니다. 이때까지도 글씨가 인쇄된 비닐은 움직입니다. 시간이 지날수록 물기가 마르고 용지가 머그컵에 붙기 때문에 빨리 진행해야 합니다.

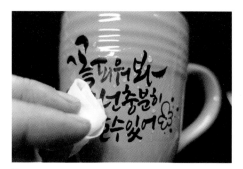

5 　부드러운 밀대를 사용하여 전사된 글자를 붙이고 주름진 부분을 펴주세요. 물티슈로 안에서 밖으로 기포를 빼내듯이 살살 문질러주어도 됩니다.

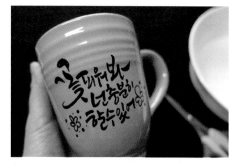

6 　전사된 글자 비닐은 매우 얇아 컵에 굴곡이 있어도 자연스럽게 붙습니다. 드라이어를 사용하여 5분 이상 말려주고, 상온에서 자연 건조시킬 때에는 4시간 이상 충분히 말려주세요.

영구적으로 사용 가능한
캘리그라피 머그컵 만들기

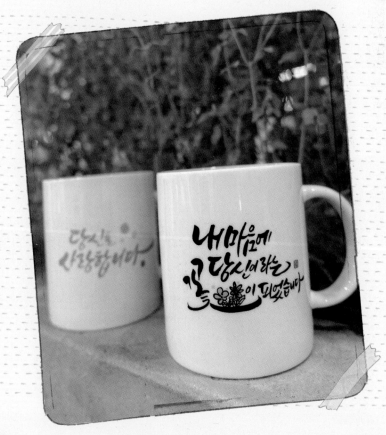

 준비재료

□ 화선지
□ 먹물
□ 붓
□ 그래픽 프로그램

▣ 머그컵 제작 방법 중 가장 깔끔하고 선명하며 오랜 기간 사용할 수 있는 방법은 인쇄를 하는 것입니다. 머그컵도 식기에 포함되기 때문에 세척 과정을 거치다 보면 직접 쓰거나 전사 방식으로 제작된 컵은 글귀가 흐려지거나 지워질 수 있습니다.

▣ 인터넷에서 머그컵 인쇄 업체들을 많이 찾아볼 수 있습니다. 내가 쓴 캘리그라피를 간단한 컴퓨터 작업을 거쳐 데이터로 넘기기만 하면 업체에서 컵에 인쇄하고 완제품을 배송까지 해준답니다.

▣ 인쇄의 장점 중 하나는 바로 색 변경이 자유롭다는 점인데요. 검은색으로 글과 그림을 표현한 후 포토샵 또는 일러스트레이터 프로그램에서 컬러를 변경해주었습니다.

▣ 붓으로 쓴 글씨는 필압과 갈필 등을 잘 표현할 수 있습니다.

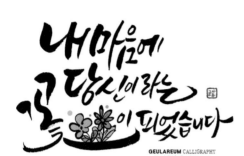

1 화선지에 캘리그라피로 쓴 글을 벡터화합니다. 글자를 포함한 모든 선을 검은색과 흰색 배경으로 구분해 일러스트 파일로 변환하고 글자색을 변경하거나 꽃과 같은 부분은 원하는 컬러로 채워줍니다.

tip 글씨를 벡터화하고 꽃 안에 색을 채우는 방법은 P.79를 참조하세요.

2 머그컵 제작 업체 홈페이지에서 시안 폼을 다운받아 지정된 곳에 데이터화한 캘리그라피 이미지를 추가하여 업로드하고 결제하면 제작이 진행됩니다.

tip 사진을 포함하지 않고 캘리그라피로만 제작할 때는 일러스트 파일로 제작하는 것이 가장 깔끔하게 인쇄됩니다.

Geul a reum's
공 방 갤 러 리

검은색이 아닌 은은한 느낌의 머그컵을 제작해보았습니다. 글자에 검은색을 사용하지 않고 연한 파스텔톤으로 컬러를 조절해주었습니다. 컬러는 디지털화하는 과정에서 최종 일러스트로 변환 후 각각의 글자를 원하는 컬러로 변경하였습니다. 글의 내용에 따라 컬러의 분위기를 맞춰주면 한층 더 멋진 머그컵이 완성됩니다.

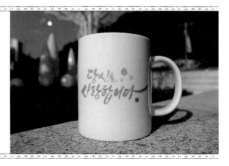

달마다
내 삶을 변화시키는
한 문장을 담다
: 캘린더

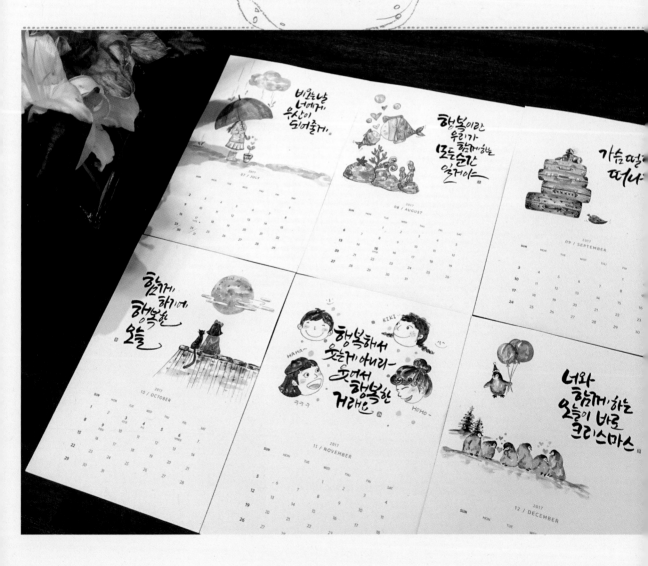

새해가 되면 준비하는 것 중 하나가 바로 달력이죠. 무료로 주는 달력이 아닌 날짜가 인쇄되어 있는 반제품 달력을 구입하여 캘리그라피와 수채화 일러스트로 좀 더 의미 있는 달력을 만들어 볼게요. 획일화된 달력에서 벗어나 매월 새로운 느낌의 달력을 보면서 새로운 다짐을 할 수 있지 않을까요?

캘리그라피 & 일러스트 작업 Point

🔒 인쇄된 반제품 종이는 특수 제작된 종이라 하더라도 전문적인 수채화 전용지가 아니므로 정통 수채화의 물맛과 번짐 효과를 모두 표현하기란 쉽지 않습니다. 따라서 물 조절에 더욱 신경을 써주어야 종이가 일어나는 것과 찢어지는 것을 방지할 수 있습니다.

🔒 인쇄된 숫자 외의 공간에 그림과 글이 함께 구성되어야 하므로 너무 긴 글보다는 되도록 짧은 글귀를 선택해주세요.

🔒 캘리그라피를 그림과 함께 제작할 경우 어떤 것을 먼저 하느냐는 질문을 많이 받는데 그림이 차지하는 비중이 크면 그림부터 그리고, 캘리그라피가 차지하는 비중이 크면 캘리그라피부터 쓰는 것이 좋습니다.

🔒 달력에 제작된 12장의 작품들은 대부분 그림을 먼저 그린 후 캘리그라피를 썼고 4월, 6월, 11월은 캘리그라피를 먼저 쓰고 그림을 그렸습니다. 해당 월은 캘리그라피가 주가 되어 중심을 잡고 그림이 한 요소로 적용되었기 때문입니다.

새해의 문을 여는
1월 달력 만들기

준비재료

□ 숫자가 인쇄된 무지 달력 반제품
□ 쿠레타케 붓펜 또는 펜텔 붓펜
□ 수채화 물감, 물통 등 기본 채색 재료
□ 화홍 320 둥근 붓 2호, 4호
□ 사쿠라 피그마 마이크론0.1 0.25mm
□ 연필, 지우개

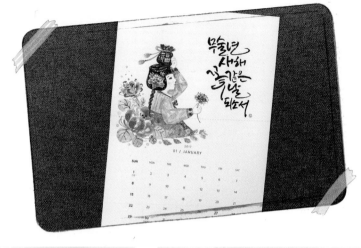

1 조금 세밀한 그림을 그릴 때는 그리고자 하는 모습의 비율이나 각도 등이 변형되지 않도록 반드시 스케치해주세요. 스케치를 지우개로 살짝 지운 뒤 수채화 물감으로 채색을 시작합니다.

tip 모란꽃 채색 시 꽃과 모자의 검은색 사이에 여백을 주고 색칠하면 꽃의 색감이 잘 살아납니다.

2 주변의 큰 꽃들을 채색합니다. 여아의 한복 부분은 꽃에 가려지기 때문에 큰 덩어리의 꽃 부분을 완성한 후 여아의 한복을 채색해야 어색함 없이 안정적으로 채색할 수 있습니다.

tip 물의 양이 너무 많으면 종이 표면이 일어날 수 있으므로 물 조절이 필수이며, 붓의 터치를 최소화해주세요.

3 여아의 얼굴을 표현하고 저고리와 치마를 완성한 후 복주머니를 채색합니다. 수채화의 투명한 느낌을 잘 살려서 표현해주세요.

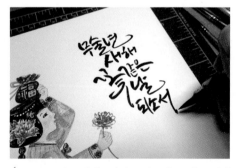

4 오른쪽에는 캘리그라피를 써주세요. 가로 폭이 좁을 때는 글귀를 세로로 길게 쓰는 것이 좋아요.

tip 가로의 공간이 넓지 않은 곳에 캘리그라피를 쓸 때는 줄 바꿈이 중요합니다. 단어를 어디에서 끊어서 행을 나눌지, 어떤 글자를 크게 강조하고 어떤 글자를 작게 줄일지 미리 생각한 후 표현해주세요.

짧아서 더욱 아쉬운
2월 달력 만들기

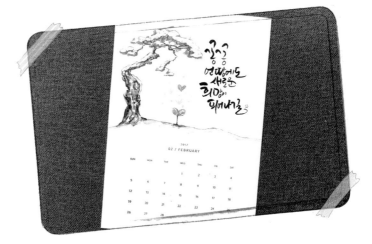

1 둥근 붓 3호를 사용해서 소나무 기둥의 표면을 채색합니다. 수채화에서 붓의 터치감을 살려 표현하며 도톰한 두께의 붓으로 툭툭 지나가는 느낌으로 채색해줍니다.

tip 나무 기둥은 명도를 다르게 해 겹쳐 칠하고 희끗희끗한 빈 공간을 꼭 남겨주세요. 그래야 맑고 깨끗한 느낌을 표현할 수 있습니다.

2 겨울에도 푸른 소나무 잎을 채색합니다. 눈 덮인 소나무를 표현하기 위해 밑그림에서 눈의 위치와 크기 등을 잡아주었습니다. 눈 부분은 채색하지 않고 남겨두어 흰색을 표현하였습니다. 잎의 가는 잎사귀는 선으로 표현했지만 면으로 인식되도록 표현해주었습니다. 눈 덮인 땅에서 새싹이 돋아나는 모습도 채색을 완료합니다.

3 그림을 완성한 후 빈 공간에 넣을 글귀의 글자 수와 글 내용, 느낌 등을 정확히 파악하고 캘리그라피로 표현해주세요. 추운 곳에서도 새로운 희망이 피어나길 바라는 내용에 어울리도록 밝고 부드러운 획으로 표현했습니다.

tip 글자 하나하나가 퍼즐 조각이라고 생각하고 하나의 덩어리감을 느낄 수 있게 표현해보세요.

4 2월 달력이 완성되었습니다. 한정된 공간에 그림과 캘리그라피를 표현하는 것은 단순한 작업이 아닙니다. 그림의 위치와 크기, 색감, 글자의 느낌과 글자 수, 그리고 전체적인 느낌이 이질감 없이 서로 어울리는가도 볼 줄 알아야 합니다.

모든 것이 시작되는
힘찬 3월 달력 만들기

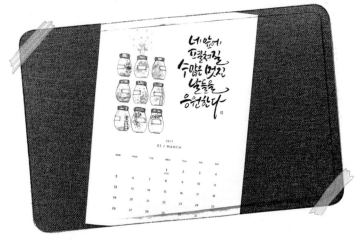

1 연필로 스케치하고 피그마펜 0.25mm 두께의 펜으로 라인을 그려줍니다. 라인을 완성하고 1~2분이 지난 후 지우개로 스케치를 지워주세요. 펜으로 그리고 바로 지우면 자칫 펜이 번질 수도 있습니다.

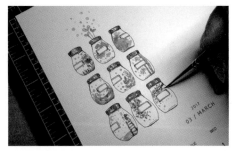

2 수채화 물감을 이용해 9개의 유리병 안에 다양한 색감으로 꽃, 별, 잎사귀 등을 자연스럽게 그려줍니다.
tip 피그마 펜으로 그린 후에는 수채화 물감으로 채색해도 펜이 번지거나 지워지지 않습니다.

3 그림이 완성된 후 응원 글귀를 써줍니다. 쿠레타케 붓펜은 붓모의 느낌을 잘 살려 만들어진 펜으로 필압을 잘 표현할 수 있습니다. 각 글자들의 획이 다른 글자와 부딪히지 않는 범위 내에서 변화 등을 잘 표현해주세요.
tip 받침 "ㄹ"이 마지막에 쓰일 때 획을 확장해 보세요. 또 마지막 "응원한다"에서 "다"의 세로 획은 아래쪽에 더 이상 글자가 없기 때문에 아래로 연장시켜도 좋습니다.

4 3월 달력이 완성되었습니다. 3월은 새싹이 파릇파릇 돋아나는 만물소생의 달이기도 합니다. 새로운 학교, 새로운 직장, 새로운 사람들을 만나게 되죠. 새로운 일도 많고 헤쳐 나가야 할 일도 많을 당신의 앞날을 응원한다는 의미에서 선택한 글귀와 그림입니다.

햇살의 따스함이
느껴지는
4월 달력 만들기

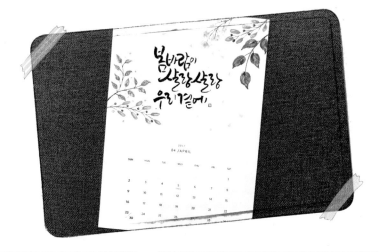

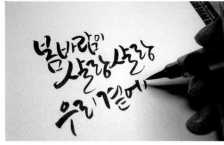

1 4월 달력은 글귀가 메인이므로 1~3월과는 달리 캘리그라피를 먼저 쓰고 그림을 그려줍니다. 봄바람은 캘리그라피에 관심이 있는 분이라면 많이 써보았을 단어 중 하나입니다. 단어가 주는 느낌을 잘 살려서 부드럽고 곡선적인 유연한 획으로 쓰고 각 단어의 필압을 잘 표현해서 써보세요..

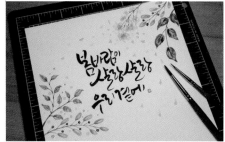

2 캘리그라피를 완성한 후 그림은 봄의 느낌이 느껴질 수 있는 노란색과 녹색 계열의 컬러를 사용합니다. 글귀가 정중앙에 위치하고 있기 때문에 나뭇잎과 꽃 등은 대칭이 되는 위치에 그려주는 것이 안정감이 있습니다. 흩날리는 꽃잎도 함께 표현해주면 봄바람이 주는 느낌과 잘 어울리겠지요?

tip

🚩 봄 기운이 만연한 4월 달력이기 때문에 캘리그라피 서체에서 봄을 느낄 수 있도록 사뿐사뿐 가볍게 써주세요. 글씨를 쓸 때 붓펜(붓)을 들고 있는 손이 조금이라도 무거운 느낌이면 캘리그라피의 서체가 무거운 획으로 바로 나타나므로 가볍고 경쾌한 느낌을 가지고 글씨를 써주세요.

🚩 캘리그라피가 주가 되어야 하므로 글자 주변의 그림을 가득차게 그리면 답답해 보일 수 있습니다. 어느 한곳은 여백으로 비워두도록 합니다.

감사의 마음을
전하기에 좋은
5월 달력 만들기

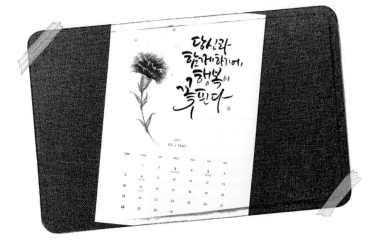

1 연필로 카네이션의 전체적인 크기와 위치 등을 스케치해줍니다. 꽃잎의 세세한 부분까지 스케치할 필요는 없습니다. 카네이션의 가장 중요한 꽃잎을 먼저 채색해줍니다. 둥근 붓 1호를 사용해서 꽃잎을 채색하며 가장 흐린색부터 시작해 점점 진한색을 채색합니다. 꽃잎의 중간중간에 여백 라인을 남겨두어야 꽃잎이 겹겹이 있음을 표현할 수 있습니다.

2 꽃잎을 완성한 후 줄기와 잎사귀를 채색해줍니다. 꽃과 줄기가 연결되는 꽃받침 부분을 채색하고 점점 아래로 뻗은 줄기와 그 줄기에 연결된 잎사귀들을 채색하여 완성합니다.
tip 줄기와 잎사귀 부분을 채색할 때 여백 부분을 군데군데 남겨주세요. 흰 공간이 있어야 맑고 반짝이는 느낌을 표현할 수 있습니다.

3 "당신과 함께하기에 행복이 꽃핀다"라는 글귀로 감사의 마음을 표현하였습니다. 마지막 줄에서는 "꽃"을 강조하여 다른 글자보다 크게 써주었습니다.

4 5월 달력이 완성되었습니다. 5월은 감사해야 할 분들이 많은 달입니다. 5월의 달력에 영원히 시들지 않는 예쁜 카네이션을 그려 선물한다면 정말 소중한 선물이 될 것입니다.

푸른 하늘이 청명한
6월 달력 만들기

1 6월의 달력도 캘리그라피를 먼저 쓰고 난 뒤 그림을 그려주었습니다. "나무는 숲이 된다. 멀리 보라, 멀리 보는 사람이 큰 그림을 그릴 수 있다"라는 글귀를 썼습니다. 사소한 것보다 더 큰 그림을 그리자는 의미에서 표현해보았습니다.

2 초여름에 접어드는 6월의 컬러는 당연히 싱그러운 녹색 계열이겠지요. 둥근 붓 3호로 회색 계열의 물감으로 슥~ 언덕을 칠하고 짧은 터치감으로 여러 번 반복해서 언덕을 표현했습니다. 아래로 갈수록 컬러가 옅어져야 자연스럽습니다. 숲의 경우 채색할 때는 가장 옅은 색을 먼저 칠한 후 점점 색감을 올려서 채색해주면 됩니다.

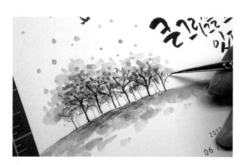

3 다양한 녹색 계열의 색으로 숲의 잎사귀들을 채색한 후 둥근 붓 1호에 검은색 먹물을 찍어 나무의 기둥을 표현해줍니다. 자연물은 직선이 아니므로 약간씩 휘어짐을 표현하고 뒤에 있는 나무 기둥은 좀 더 흐린 색으로 그려주면 원근법도 살아납니다.

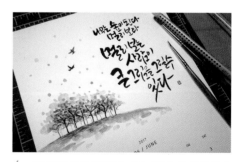

4 6월 달력이 완성되었습니다. 6월은 한 해의 중간으로, 새해에 했던 계획이 자칫 느슨해질 수 있는 시기입니다. 사진처럼 멋진 글귀, 나를 돌아볼 수 있는 글귀를 써줌으로써 다시 한 번 한 해의 계획과 다짐을 체크해 볼 수 있었으면 좋겠습니다.

알록달록한
우산처럼 다채로운
7월 달력 만들기

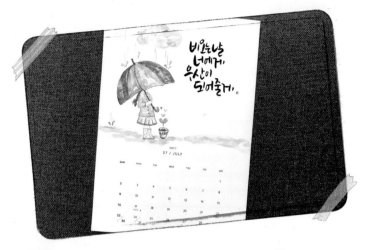

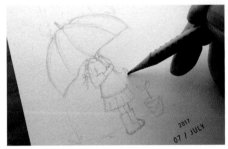

1 연필로 우산 쓴 여자아이를 그려줍니다. 비가 자
주 오는 계절에 맞게 우산을 그려주었습니다. 스케치
한 후 펜으로 라인을 그려주지 않고 바로 수채화로
채색하는 경우에는 연필 스케치를 아주 흐릿하게 지
워주세요.

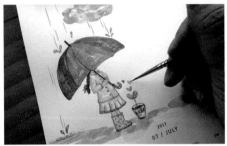

2 그림에서 가장 넓은 면적을 차지하고 있는 우산
을 먼저 채색해줍니다. 우산은 4개의 면으로 되어 있
으므로 유사색으로 채색해주세요. 우산이 붉은 계열
이므로 여아의 옷은 우산과 다른 컬러로 채색합니다.

3 그림을 완성한 후 그림과 어울리는 담백하고 깔
끔한 글씨체로 "비오는 날 너에게 우산이 되어줄게"라
고 써주었습니다.
tip 캘리그라피라고해서 무조건 획을 길게 뻗거나 휘
어지도록 표현하지는 않습니다. 때론 담백하고 기교
없는 깔끔한 글씨가 그림과 내용에 어울릴 수 있으므
로 다양한 서체를 연습해보세요.

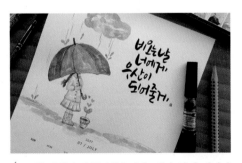

4 7월 달력이 완성되었습니다. 비가 많이 내리기
시작하는 여름 장마철에 예쁜 우산을 쓴 그림과 힘이
되는 따뜻한 캘리그라피로 마음을 밝혀보세요. 언제
봐도 힘이 나는 예쁜 글입니다.

시원한 바다로
떠나고 싶은
8월 달력 만들기

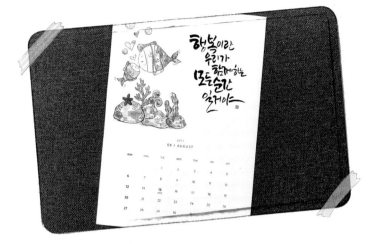

1 시원한 바다가 생각나는 계절에 맞게 바다 속을
동화 느낌이 나도록 그려보았습니다. 먼저 연필로 스
케치한 후 수채화 물감으로 채색합니다.
tip 수채화의 기본인 투명한 느낌을 잘 살려서 채색해
주세요. 여백을 남기지 않고 채색하면 자칫 포스터 물
감으로 그린 느낌을 줄 수 있으니 주의하세요.

2 채색만으로는 또렷하게 그림을 전달할 수 없으
므로 피그마펜으로 테두리에 라인을 그려줍니다. 더
욱 또렷하고 동화적인 느낌이 잘 표현되었습니다.

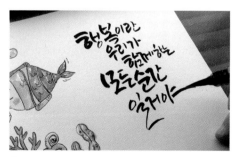

3 귀엽고 예쁜 바다 속 그림이 완성되었다면 남은
공간에 "행복이란 우리가 함께하는 모든 순간일 거
야"를 쿠레타케 붓펜으로 써줍니다.

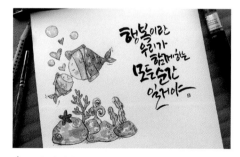

4 8월 달력이 완성되었습니다. 1년 중 가장 무더운
8월은 바닷가로 떠나고 싶은 계절이므로 시원한 바
다 속 그림을 귀엽게 그려주었습니다. 행복은 큰 것
이 아니라 우리가 함께하는 매 순간순간이라는 점을
강조해서 표현했습니다.

설레는 가슴 안고
어디론가 떠나고 싶은
9월 달력 만들기

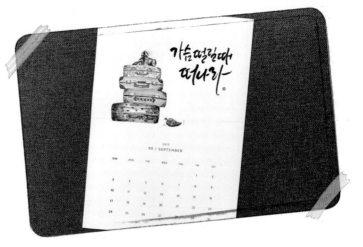

1 여행 가방을 연필로 스케치한 후 피그마펜으로 라인을 그려줍니다. 스케치에서는 가방의 크기와 형태만 잡아주고 세세한 액세서리는 펜으로 바로바로 그려주면 됩니다.

2 수채화 물감으로 가방을 채색해줍니다. 같은 면이라도 물감의 밝기와 물의 양을 조절해서 채색하면 더욱 입체적인 가방을 표현할 수 있습니다.
tip 가을의 느낌을 살려 붉은색, 갈색, 녹색 등 가을의 대표적인 색을 사용해주세요.

3 그림이 완성된 후 캘리그라피를 써줍니다. 어딘가 훌쩍 떠나고 싶은 계절을 잘 표현해주는 "가슴 떨릴 때 떠나라"를 씁니다. 마지막 "떠나라"는 획의 확장을 통해 부드럽지만 역동적인 느낌이 들 수 있도록 표현해줍니다.

4 9월 달력이 완성되었습니다. 스산한 찬바람이 불기 시작하면 대부분 '가을 탄다'고 하죠? 어디론가 떠나고 싶은 마음을 그림과 캘리그라피로 표현해본다면 멋진 작품이 될 것입니다.

휘영청 밝은 달을
볼 수 있는
10월 달력 만들기

1 10월 달력은 그림이 차지하는 비중이 크기 때문에 그림을 먼저 그려줍니다. 가을하면 두둥실 떠있는 보름달이 먼저 생각나는 계절이지요. 지붕 위에 앉아 있는 고양이와 소녀를 분위기 있게 표현해보세요. 밑그림을 연필로 스케치 후 채색해주었습니다.

2 왼쪽에 "함께 하기에 행복한 오늘"이라는 캘리그라피를 써줍니다. 글자에 맞닿는 획이 없을 때에는 획을 확장시켜서 유연한 획으로 표현해주면 더욱 멋진 느낌의 달력이 완성됩니다.

3 10월 달력이 완성되었습니다. 차가워진 바람만큼 쓸쓸해지는 가을입니다. 내 곁에 있어주는 언제나 내편인 사람들과 함께하기에 오늘도 행복한 날들입니다. 가을날 함께하고픈 분들에게 세상에 단 하나뿐인 감성 캘린더를 선물해보는 건 어떨까요?

 tip ════════════════════

📌 캘리그라피의 필압(선의 강약)을 표현하기 위해서는 많은 연습과 노력이 필요합니다. 붓이나 붓펜으로 들어 쓰기(붓모의 끝과 종이의 닿는 면적을 최소화해서 가늘게 표현하는 방법), 눌러 쓰기(붓모의 끝이 종이에 많이 닿게 눌러서 쓰는 방법) 등을 많이 연습해주세요. 자연스럽게 습관이 되면 좀 더 편하게 글을 쓸 수 있으며 더욱 멋진 캘리그라피를 표현할 수 있습니다.

웃어서 행복한
11월 달력 만들기

1 캘리그라피를 종이의 가운데 써주세요. 보통 문장에 "행복"이라는 단어가 포함된 경우 그 단어를 포인트로 강조해서 써주면 조금은 표현하기 쉽습니다. 긴 문장에서 자간이 너무 벌어지게 되면 구성이 탄탄하게 보이지 않기 때문에 꼭 덩어리감 있게 써주세요.
tip 긴 문장을 표현할 때는 전체적인 덩어리를 가로형으로 배치할지 세로형으로 배치할지를 먼저 고민하고 결정한 후에 써야 합니다. 빈 공간에는 그림이나 이미지를 어떤 크기와 형태로 표현할 것인지도 함께 결정해야 합니다.

2 캘리그라피를 세로 형태의 레이아웃으로 썼기 때문에 좌우에 빈 여백들이 남게 됩니다. 네 방향에 사람들의 웃는 얼굴을 동화적인 느낌으로 그려주었습니다. 연필로 스케치한 후 피그마펜으로 라인을 그려줍니다.
tip 사람의 시선 처리 방향을 각각 다르게 해주는 것이 좋습니다. 4명이 모두 정면만 보고 있다면 심심한 느낌이 들겠지요? 사람 포즈나 표정 등은 만화를 보고 따라 그리는 것이 많은 도움이 된답니다.

3 사람의 얼굴 형태 라인을 그린 후 수채화 물감으로 머리카락의 색과 모자 등을 채색하여 11월 달력을 완성합니다. 수채화로 사람의 머리 또는 모자의 면을 채색할 때 흰 공간을 조금 비워두세요. 채색하지 않은 빈 공간은 반짝이는 느낌을 주게 됩니다.

너와 함께하기에
마음까지 따뜻해지는
12월 달력 만들기

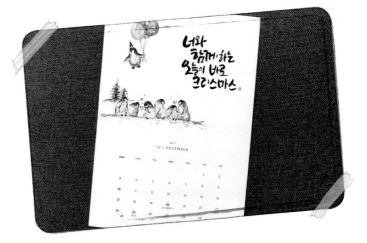

1 귀여운 펭귄들이 모여 있는 모습을 연필로 스케
치 해줍니다. 동화 속 이야기처럼 스토리 있게 구성
해보는 것도 좋은 방법입니다.

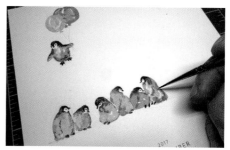

2 펭귄을 채색할 때 검은색 물감에 물의 양을 조절
해 몸의 흐린 회색부터 머리의 진한 회색까지 다양한
명도를 채색해줍니다.
tip 펭귄들의 자세는 서있는 포즈이긴 하지만 그중에
서도 고개를 숙이거나 몸을 좀 더 웅크린 모양으로 변
화를 주어 소소한 재미를 주었습니다.

3 그림이 완성된 후 오른쪽 상단의 빈 여백에 "너
와 함께하는 오늘이 바로 크리스마스"라는 글귀를
큰 기교 없이 담백하게 써주었습니다. 동화 느낌의
그림에는 필압이 강한 글씨보다는 담백하고 깔끔한
서체가 잘 어울립니다.

4 12월 달력이 완성되었습니다. 남극의 펭귄들은
서로서로 모여서 온기를 나누며 추위를 이겨낸다고
합니다. 추운 겨울, 보기만 해도 마음이 따뜻해지는
그림과 글로 표현한 캘린더 한 장으로 서로의 마음을
나누는 12월이 되었으면 좋겠습니다.

취향 저격,
나만의 느낌을
입히다
: 휴대폰 케이스

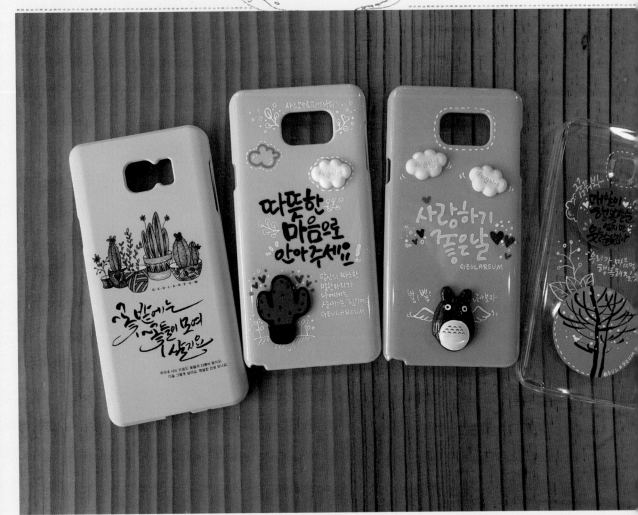

나만의 개성을 표현하는 소품에는 여러 가지가 있겠지만 하루의 대부분을 함께하는 휴대폰 케이스만한 것이 없습니다. 사용하고 있는 기종에 맞는 케이스 중 디자인이 없는 빈 케이스와 아기자기한 소품들을 구입해서 꾸미고 에딩펜 또는 유성페인트 마카로 캘리그라피를 써서 개성 있는 나만의 휴대폰 케이스를 만들 수 있습니다. 또 붓펜 또는 먹물로 쓴 글을 활용해 휴대폰 케이스 제작 업체에 인쇄제작을 맡기는 방법도 있습니다.

캘리그라피 & 일러스트 작업 Point

🔒 깨끗하고 모던하게 글귀 하나만 써도 좋지만 캐릭터 소품을 활용하여 이야기를 꾸며도 좋아요. 휴대폰 케이스는 공간에 제약이 따르며, 유성 마카로 채색하게 되면 펜자국 등이 보이기 때문에 넓고 큰 그림을 그리기에는 무리가 있지요. 그래서 입체 소품을 붙여줌으로써 그리지 않고도 이미지 효과를 줄 수 있고 간단한 일러스트 그림만 곁들여주면 개성 있는 핸드메이드 느낌을 표현할 수 있습니다.

🔒 글귀는 두께감 있는 펜보다는 아주 얇은 선의 시그노 화이트펜을 사용해주세요. 강조할 글씨는 두께감이 있는 에딩펜 등으로 쓰고 그 아래 작은 글씨는 가는 펜으로 써야 메인 글씨와 함께했을 때 굵기 변화를 느낄 수 있어 시각적으로 지루하지 않습니다.

에딩펜과 아기자기한 소품들로 꾸민
귀여운 휴대폰 케이스 만들기

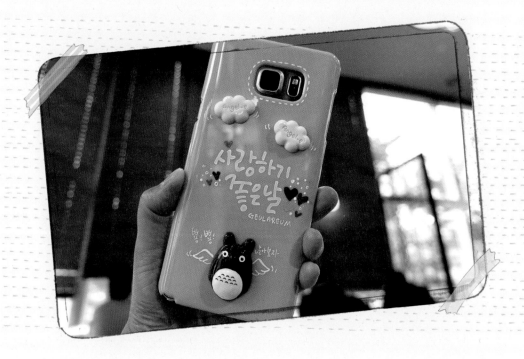

 준비재료

□ 휴대폰 케이스
□ 에딩펜(흰색, 빨강, 파랑, 노랑, 녹색 등)
□ 시그노 화이트펜 0.7
□ 다양한 소품 오브제
□ 다용도 비즈 본드(접착제)

⬚ 휴대폰 케이스는 인터넷 쇼핑몰이나 전자제품 판매처에서 구입할 수 있습니다.

⬚ 에딩펜과 유성페인트 마카는 한 번 쓰면 지워지지 않으므로 글을 쓰기 전 미리 구도와 크기 등을 결정해야 합니다.

⬚ 케이스 색에 따라 사용할 글자의 색을 결정합니다. 파스텔 계열의 케이스에는 흰색과 검은색 글자가, 진한 배경색에는 흰색, 노란색과 같은 밝은색의 글자가 잘 어울립니다.

⬚ 케이스에 소품을 붙일 때에는 전용 접착제를 사용해야 쉽게 떨어지지 않습니다.

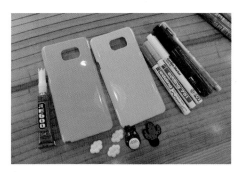

1 휴대폰 기종에 맞는 케이스와 유성페인트 마카, 소품, 접착제를 준비합니다. 쉽게 지워지거나 번지지 않도록 반드시 유성 계열의 펜을 사용합니다.

2 소품의 뒷면에 전용 접착제를 발라 휴대폰케이스에 붙여주세요. 접착제를 너무 많이 바르면 소품 밖으로 삐져나와서 지저분해질 수 있으니 적은 양을 사용합니다.

tip 접착제가 완전히 마를 때까지 꾹 눌러줍니다.

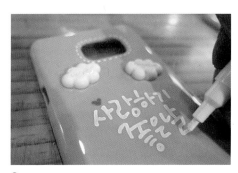

3 소품이 완전히 마르면 흰색 에딩펜으로 글자를 써주세요. 소품과 어울리는 귀여운 서체가 좋겠죠?

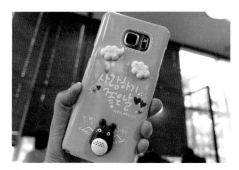

4 카메라 렌즈와 글자 주변을 서체와 어울리도록 아기자기하게 꾸며주면 더욱 완성도 높은 휴대폰 케이스가 제작됩니다.

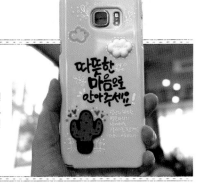

Geul a reum's
공 방 갤 러 리

바탕이 푸른 계열의 파스텔 톤인 휴대폰 케이스를 꾸며보았습니다. 케이스 색에 따라 에딩펜의 컬러를 다양하게 선택하여 사용할 수 있습니다. 사용된 케이스는 중간 명도의 파스텔 톤 컬러이므로 검은색, 흰색 모두 사용 가능합니다. 만약 휴대폰 케이스가 검은색과 같이 어두운 계열의 컬러라면 골드, 실버, 화이트 색상의 에딩펜으로 글씨를 써야 눈에 잘 띕니다.

내가 그린 그림과 캘리그라피를 인쇄한
깔끔한 휴대폰 케이스 만들기

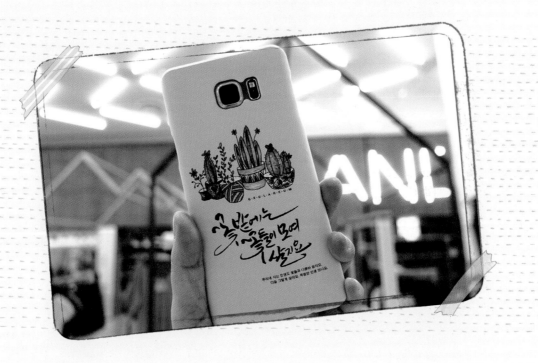

 준비재료

- ☐ 직접 쓰고 그린 캘리그라피
- ☐ 카메라 또는 스캐너
- ☐ 그래픽 프로그램

▣ 그래픽 프로그램을 사용할 수 있다면 직접 쓴 캘리그라피를 휴대폰 케이스에 인쇄할 수 있습니다. 컴퓨터를 활용해 인쇄 작업을 할 때는 PART 1을 참고하세요.

▣ 휴대폰에 직접 글씨를 써도 좋지만 그래픽 작업을 거쳐 글과 그림을 인쇄하여 완성하면 오랜 기간 사용이 가능하다는 장점이 있습니다.

▣ 인쇄를 위한 그래픽 과정이므로 엽서에 그린 그림을 스캔하거나 사진을 찍을 때에는 반드시 높은 해상도로 스캔(300dpi)을 받아야 깨끗한 인쇄가 가능합니다.

1 붓펜으로 그린 그림과 캘리그라피 엽서를 준비합니다. 스캐너를 사용하여 이미지를 스캔하거나 카메라로 이미지를 촬영하여 파일로 변환합니다.

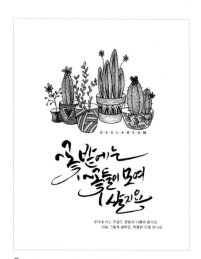

3 최종 포토샵 파일에서 완성된 파일입니다. 인쇄할 휴대폰 케이스를 흰색이 아닌 컬러에 그림을 인쇄하기 위해서는 배경을 투명하게 변경해야 합니다. 배경의 흰색 레이어를 삭제한 후 'PNG' 파일 형식으로 배경을 투명하게 저장합니다.

2 포토샵을 실행하고 메뉴에서 [File]-[New]를 클릭합니다. [New] 대화상자에서 'Width(가로)'는 '1000Pixels', 'Height(세로)'는 '1800Pixels'로 지정하고 'Resolution'은 '300Pixels/Inch'로 입력하여 새 작업창을 만든 후 이미지 파일을 불러와 알맞은 크기로 조절해주세요. 엽서 이미지를 그대로 얹어서 인쇄해도 무난하지만 스캔한 엽서 이미지에서는 그림만 사용하고, 글씨는 따로 벡터화하여 일러스트 파일로 만든 후 삽입하면 더욱 또렷한 캘리그라피로 인쇄할 수 있습니다. 캘리그라피가 아닌 일반 작은 글씨는 포토샵에서 바로 입력하면 돼요.

❶ 인쇄모드이므로 CMYK로 맞춰주세요. ❷ 휴대폰 케이스 인쇄 시 사이즈입니다. 이 사이즈보다 같거나 커야 합니다. ❸ 해상도는 300 이상이어야 합니다. ❹ 사진에서 JPG로 글자를 얹어도 되지만 일러스트에서 따와서 얹게 되면 더 깔끔합니다. ❺ 작은 글씨는 포토샵에서 직접 입력하는 것이 인쇄 시 깔끔하게 표현됩니다. ❻ 배경색이 있는 케이스에 인쇄할 경우 글자와 그림만 인쇄되어야 하므로 배경 레이어를 끈 상태에서 PNG로 저장해 투명 파일로 만들어줍니다.

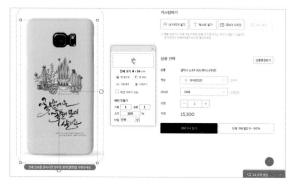

4 작업한 파일은 제작 업체 홈페이지에서 업체의 양식에 맞춰 이미지를 삽입한 후 위치를 조절하면 제작 주문이 완료됩니다.

컬러 스티커를 활용한
휴대폰 케이스 만들기

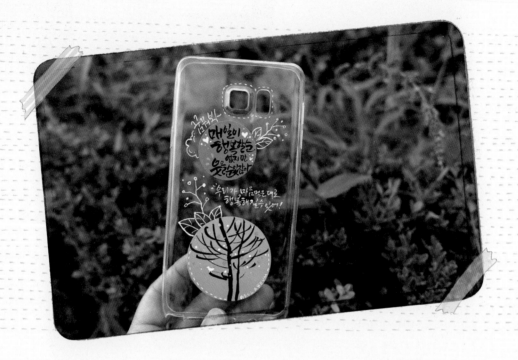

 준비재료

☐ 폼텍 마이스티커
☐ 기종에 맞는 투명 젤리 케이스
☐ 에딩펜(은색, 노란색)
☐ 시그노 화이트펜 0.7

⊡ 폼텍에서는 다양한 컬러와 크기의 마이스티커(25mm, 34mm, 50mm)를 판매하고 있습니다. 여기서는 50mm(파우더 블루)와 34mm(올리브) 마이스티커를 사용하였습니다.

⊡ 스티커에 글씨를 써도 좋고, 그림을 그려도 좋습니다.

⊡ 다양한 색상과 크기의 스티커가 판매되고 있으므로 여러 가지 캘리그라피로 만들어 다채롭게 연출할 수 있으며, 교체하기도 쉽습니다.

1 투명 케이스를 사용하면 휴대폰의 고유 색상이 드러나기 때문에 스티커도 휴대폰의 색상을 고려해서 고릅니다.

2 마이스티커를 케이스에 붙입니다. 휴대폰이 핑크 계열이므로 스티커는 50mm의 파우더 블루와 34mm의 올리브로 눈에 띄는 색을 사용하였습니다.

3 케이스 하단에 붙인 파우더 블루 스티커에 붓펜을 사용하여 그림을 그려줍니다.

4 단순한 모양의 나무를 그리고 가지마다 에딩펜과 시그노 화이트펜으로 원을 그려 포인트를 주었습니다. tip 원을 그릴 때에는 크기 변화를 주어야 재미있는 구성이 됩니다. 세 가지 이상의 색을 사용하면 촌스러울 수 있으므로 두세 가지로 제한해서 사용합니다.

5 상단의 올리브 색상 마이스티커에는 붓펜으로 캘리그라피를 씁니다. 스티커 크기가 작으므로 글자 수와 크기를 조절하여 써주세요.

6 시그노 화이트펜으로 젤리케이스에 캘리그라피를 쓰고 주변을 꾸며주면 완성됩니다. 케이스에 직접 글씨를 쓸 때에는 충분히 말려주세요.

어디에나
매칭 가능한
아이템을 만들다
: 배지&거울

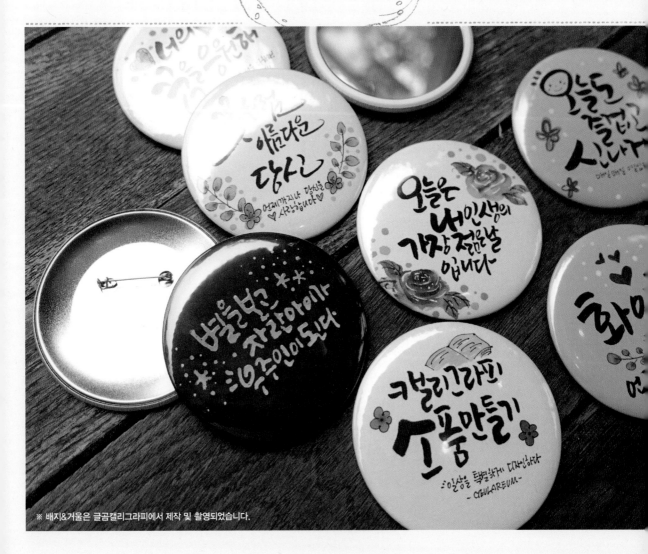

※ 배지&거울은 글곰캘리그라피에서 제작 및 촬영되었습니다.

간단한 재료로 쉽게 만들 수 있어 각종 캘리그라피 행사나 문화센터 수업에 많이 사용되고 있는 배지와 거울입니다. 하나의 기계로 배지와 거울 두 가지를 모두 만들 수 있으며, 몰드 크기를 교체하면 배지의 크기를 다양하게 선택할 수 있어요. 지금부터 아주 간단하게 거울과 배지를 만들어볼까요?

캘리그라피 & 일러스트 작업 Point

🔒 배지를 제작할 때는 그림의 위치와 배지의 옷핀 방향을 잘 확인하고 제작해야 배지를 달았을 때 그림이 뒤집어지지 않습니다.

🔒 종이에 글 또는 그림을 작업할 때에는 가장자리까지 꽉 차게 표현하지 말고 여분을 남겨주세요. 제작 시 종이의 가장자리가 말려 들어가 글이 잘릴 수 있으므로 이 부분을 고려해 글과 그림을 배치해야 합니다.

🔒 버튼 기계 조작 시에는 힘껏 눌러주어야 깔끔하게 제작됩니다. 어설프게 힘을 주게 되면 배지나 거울이 제대로 결합되지 않아 사용할 수 없게 됩니다.

스물네 번째 소품 01

실용만점
예쁜 캘리그라피 배지 만들기

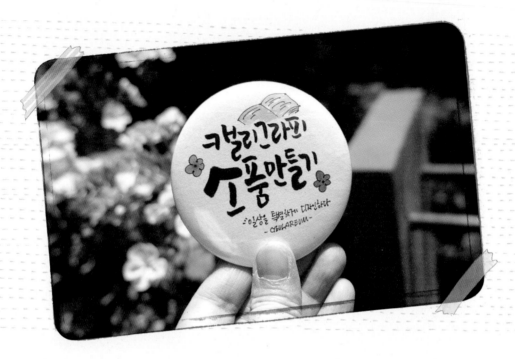

 준비재료

□ 버튼 제작기
□ 배지 제작 세트
 (핀이 있는 하판, 밋밋한 상판, 필름)
□ 쿠레타케 붓펜 25호
□ 수채화 물감
□ 화홍 320 둥근 붓 2호
□ 사쿠라 피그마 마이크론01 0.25mm

▣ 문화센터 수업뿐만 아니라 어린이들의 체험 행사로도 인기가 많은 만들기로, 주변 지인들에게 부담 없이 선물하기 좋은 소품입니다.

▣ 캘리그라피는 붓펜을 사용해서 표현했고 일러스트는 펜으로 형태를 그린 후 수채화 물감으로 채색하여 완성했습니다.

▣ 버튼 제작기는 작업 시 종이의 바깥쪽이 안으로 말려들어가므로 글씨를 원형 종이의 중앙에 위치하도록 써주세요.

▣ 몰드의 크기는 7.5cm이고, 실제 작업 종이 사이즈는 8.6cm입니다. 종이의 바깥이 말려들어가기 때문에 몰드의 크기보다 약 0.7~1.1cm 정도 여유있게 준비해주세요.

1 캘리그라피로 표현한 종이와 버튼 제작 세트를 준비합니다. 버튼기에 넣는 순서는 핀이 있는 하판, 밋밋한 상판, 원형의 아트웍, 필름 순입니다.

2 버튼기의 하부 몰드에 핀이 있는 하판 재료를 넣어주세요. 핀이 바깥쪽을 향하도록 사진처럼 넣어주세요.

tip 핀의 위치를 잘 기억해야 그림이 있는 아트웍을 얹을 때 수평을 맞출 수 있습니다.

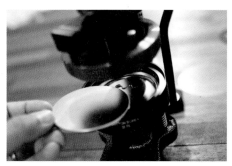

3 상판의 밋밋한 부분이 위로 보이도록 넣어주세요.

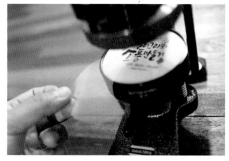

4 2번에서 넣었던 핀의 위치를 고려해 아트웍을 얹고 그 위에 다시 필름을 얹어주세요.

tip 핀의 위치와 그림의 수평이 안 맞으면 배지를 달았을 때 기울어지니 주의하세요.

5 바닥에 있는 좌우 변환 레버를 1번에 놓고 손잡이를 힘껏 눌러줍니다. 손잡이를 올리면 버튼 하판(밑판)은 밑에 남아있고 버튼 상판(윗판)은 위로 딸려 올라갑니다.

6 다시 좌우 변환 레버를 2번으로 밀어 놓고 손잡이를 힘껏 눌러줍니다. 손잡이를 누를 때에는 천천히 세게 눌러줍니다. 배지가 위쪽에 매달리면 완성입니다.

시선을 한 몸에 받는
캘리그라피 거울 만들기

 준비재료

□ 버튼 제작기
□ 거울 제작 세트
　(거울이 있는 하판, 밋밋한 상판, 필름)
□ 원형으로 자른 80g 검은색 색지
□ 글루펜
□ 컬러 포일

▫ 이번에는 색감이 있는 색지를 사용했습니다. 검정색 종이에 입체포일을 적용시켜서 고급스러운 느낌의 거울을 완성하였습니다. 뱃지나 거울에 사용되는 색지는 너무 두꺼우면 예쁘게 제작되지 않을 수 있으니 너무 두껍지 않은 80g 정도의 색지를 사용해주세요. 검은색 외에도 노란색, 핑크색 등 다양한 색을 활용해 만들어보세요.

▫ 입체포일을 완성하는 방법은 241페이지에서 자세히 다루고 있습니다. 검은색 색지에는 골드나 실버 컬러가 가장 예쁘게 표현되고, 밝은색의 색지에는 선명하고 진한 컬러가 잘 어울립니다.

▫ 거울과 배지는 준비 재료 중 하나만 달라질 뿐 원리는 같습니다. 버튼기의 제작 순서가 잘못되거나 누르는 힘이 약하면 바르게 완성되지 않을 수 있으니 반드시 확인한 후 진행해주세요.

1 하나의 거울이 제작되기 위해 거울, 금속 상판, 아트웍, 필름이 필요합니다. 먼저 거울이 아래로 가도록 버튼 제작기에 엎어주세요.

2 거울 위에 밋밋한 금속 상판을 올려주세요.

3 캘리그라피로 제작한 검은색 종이의 아트웍을 엎고 그 위에 투명 필름을 엎어주세요.

4 하단에 있는 좌우 변환 레버를 1번에 놓고 손잡이를 힘껏 눌렀다 올리면 사진처럼 버튼 하판(거울)만 남아있습니다.

5 다시 좌우 변환 레버를 2번으로 밀어 놓고 손잡이를 힘껏 눌러줍니다.

6 손잡이를 올리면 나만의 거울이 완성됩니다.

반짝반짝
포일 캘리그라피
기법을 적용하다
: 액자 & 머그컵

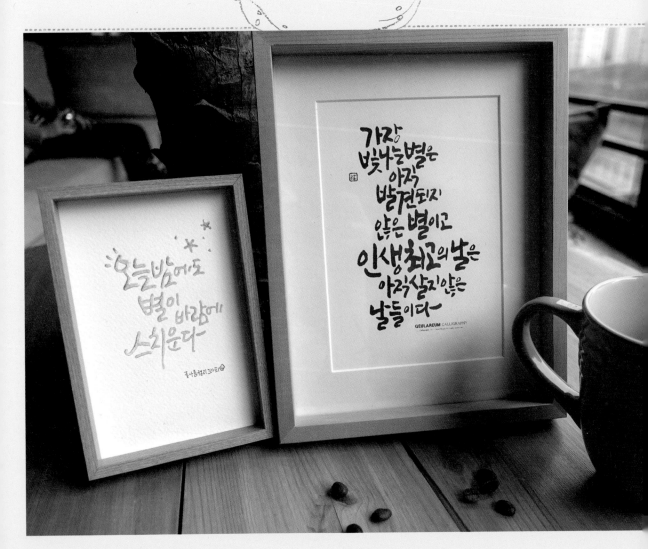

포일 캘리그라피는 크게 평면 포일 캘리그라피와 입체 포일 캘리그라피로 나뉩니다. 포일 자체가 반짝반짝 빛나기 때문에 시선을 끄는 효과가 있죠. 평면 포일 캘리그라피는 흑백 레이저 프린터와 코팅기를 사용하는 방식이고, 입체 포일 캘리그라피는 글루펜을 이용하는 방법입니다. 입체 포일 캘리그라피는 다양한 방법으로 활용할 수 있으며, 그중 가장 쉽게 접근할 수 있는 글루펜으로 만들어볼게요.

캘리그라피 & 일러스트 작업 Point

🔒 포일 캘리그라피는 반드시 레이저 프린터를 사용해야 하고, 포일을 얹을 글씨나 그림은 검은색으로 출력해야 합니다. 검은색으로 출력된 부분과 포일이 만나 코팅기에 열을 가하면 검은색으로 출력된 부분에 포일의 컬러가 입혀지는 원리입니다.

🔒 코팅기의 온도 조절이 매우 중요합니다. 코팅기의 온도가 너무 높거나 낮으면 포일이 완벽히 입혀지지 않기 때문입니다. 코팅기마다 조절 방식이 다르므로 딱 정할 수는 없지만 중간 정도의 온도면 적당합니다.

🔒 메인 글씨는 획에 두께감이 있어야만 포일의 반짝이는 특성을 잘 나타낼 수 있습니다.

평면 포일 캘리그라피로
꾸미는 액자 만들기

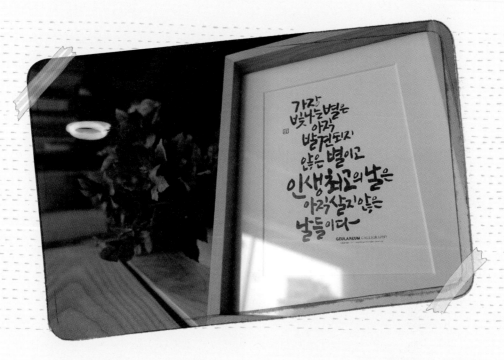

 준비재료

- □ 디지털 데이터로 변환한 글씨
- □ 레이저 프린터(흑백)
- □ 코팅기
- □ 켄트지 또는 마쉬멜로지
- □ 다양한 컬러의 포일

- ▣ 평면 포일 캘리그라피에 사용되는 글씨는 데이터화 과정이 필요합니다. 스캔을 받거나 사진을 찍어 파일로 변환 후 프린트하기도 하고, 디지털 캘리그라피라고 해서 아이패드에서 직접 써서 프린터로 보내는 방식을 사용하기도 합니다.

- ▣ 포일 캘리그라피는 컴퓨터로 글씨를 데이터화해서 흑백 레이저로 인쇄만 할 수 있으면 어떠한 글씨라도 가능합니다. 단, 색이 입혀져야 할 부분을 검은색으로 인쇄해야 한다는 점 꼭 기억하세요. 인물사진을 흑백으로 변경해 블랙&화이트로 만든 후 평면 포일 캘리그라피 방법을 적용하면 초상화 느낌으로 표현할 수 있습니다.

1 미리 써둔 캘리그라피를 디지털화한 후 레이저 프린터에서 흑백으로 인쇄합니다. 종이는 두께감이 있는 흰색의 매끄러운 종이를 사용하는 것이 좋습니다.

2 사용하고자 하는 컬러의 포일을 글자를 덮을 정도의 크기로 자른 후 글자를 덮고 종이테이프로 고정합니다. 코팅기에 종이가 들어갔을 때 포일이 밀리지 않도록 방지하기 위함입니다.

3 붙인 포일 위에 종이를 한 장을 더 덧댄 후 예열된 코팅기에 넣어주세요.
tip 코팅기에서 나오는 열로 인쇄된 글자와 포일이 만나 글자에만 포일이 입혀집니다.

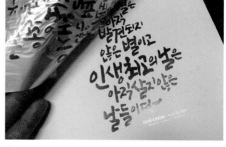

4 코팅이 완료되면 고정했던 포일을 한쪽 방향에서 천천히 뗍니다.

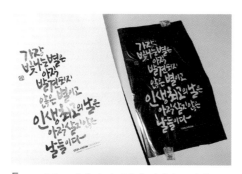

5 포일이 글자에 잘 붙었다면 떼어낸 포일의 글자 부분은 사진처럼 투명하게 보입니다.

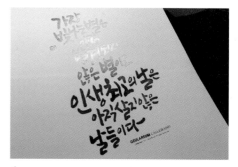

6 포일 캘리그라피는 사진처럼 각도에 따라 컬러의 느낌이 달라지며 반짝이는 것이 특징입니다.

올록볼록 입체 느낌의
반짝이는 포일 캘리그라피 만들기

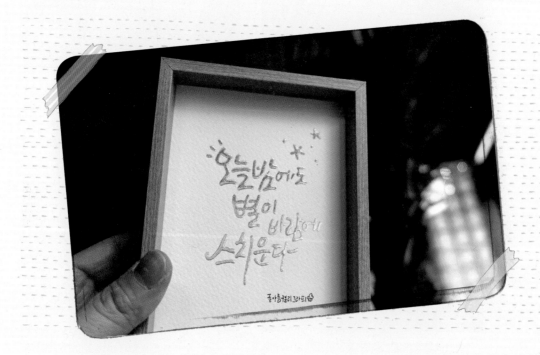

 준비재료

□ 수채화 전용지(10×15cm)
□ 컬러 포일
□ 글루펜

▣ 입체 포일 캘리그라피에 사용하는 글루펜은 원래 공예용 풀로 사용되는 재료입니다. 젖었을 때는 하늘색 빛을 띠지만 마르면 투명해지는 특징을 가지고 있어요. 글루펜은 풀이 말라 투명해질 때 종이를 붙이면 붙였다 떼었다할 수 있기 때문에 이 방법을 응용해 포일 캘리그라피를 만들 수 있습니다.

▣ 글루펜은 펜처럼 생긴 모양에 액체가 들어 있습니다. 펜촉을 눌러서 쓸 때마다 액체가 나오는 방식으로, 양 조절에 익숙해지면 캘리그라피의 필압(두께 변화)을 표현할 수도 있습니다.

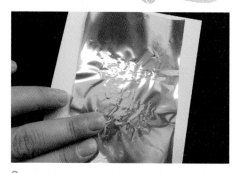

1 글루펜으로 글씨를 써주세요. 풀이 마르기 전에는 파란색이지만 마르면서 점점 투명해져요. 완전히 투명해질 때까지 말려주세요.

2 글자가 완전히 투명해지면 포일을 글자의 크기에 맞춰 잘라 붙입니다.

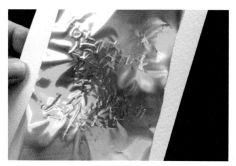

3 포일 위를 손가락으로 문지르면 사진처럼 글자의 윤곽이 볼록하게 드러납니다. 골고루 잘 문질러야 글자에 포일이 잘 붙습니다.

4 포일을 한쪽 방향으로 살살 떼어냅니다.
tip 글자에 포일이 덜 묻었다면 다시 살짝 덮어 문질러준 후 떼어내면 됩니다.

5 글자가 올록볼록 입체적으로 잘 나타나는 것을 볼 수 있습니다. 입체감을 더 살리기 위해서는 접착제의 양을 늘려주면 됩니다.

6 완성 사진입니다. 입체 포일은 사진보다는 글자 위주의 작품에 사용하는 것이 좋습니다.

엠보 파우더로
입체 포일 효과 내기

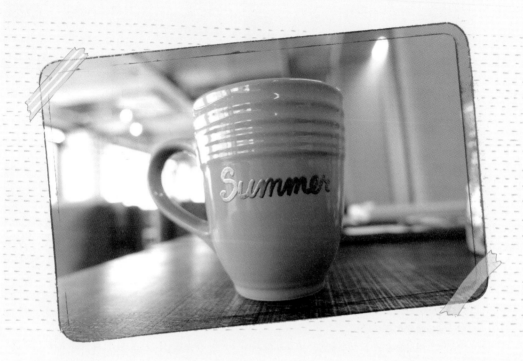

 준비재료

- ☐ 무늬가 없는 머그컵
- ☐ 금색 엠보싱 가루
- ☐ 힛툴
- ☐ 엠보싱 펜
- ☐ 부드러운 솔

⊡ 형태를 지닌 물건에 포일 효과를 적용해볼게요. 머그잔 또는 장식용 소품으로 사용할 수 있는 도자기류에 적합한 작업 과정입니다.

⊡ 캘리그라피가 들어가기 때문에 그림이 없는 민무늬 머그컵을 사용하는 것이 좋습니다.

⊡ 엠보 파우더로 입체 효과를 연출하는 방법은 여러 가지지만 머그컵에 입체 효과를 표현할 때는 엠보싱 펜을 이용하는 것이 가장 깔끔합니다. 엠보싱 펜으로 기본 글자를 쓰고 두껍게 표현하고 싶은 부분은 선을 두껍게 색칠하면 됩니다.

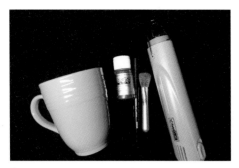

1 머그컵과 글자에 얹을 엠보싱 가루의 컬러는 서로 잘 어울리는 색으로 준비합니다. 머그컵 외에 도자기류 그릇에도 적용 가능합니다.

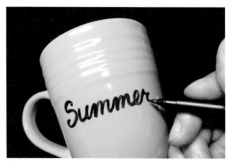

2 엠보싱 펜으로 글씨를 써줍니다. 두껍게 강조하고 싶은 면에는 펜으로 색칠하듯 그려줍니다.

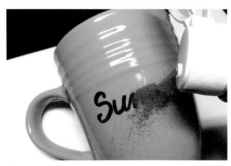

3 바닥에 종이를 깔고 글씨 위에 금색 엠보싱 가루를 듬뿍 뿌려줍니다. 바닥에 떨어진 가루들은 통에 넣어 다시 사용하면 됩니다.

4 가볍고 부드러운 솔을 이용하여 글자 외의 다른 부분을 살살 털어냅니다.
tip 글자 외의 공간에 가루가 남아 있으면 열을 가할 때 함께 녹아 지저분해질 수 있으므로 가루를 깨끗하게 털어주세요.

5 힛툴을 사용하여 글자 부분에 3~5초 정도 열을 가해줍니다. 글자에 붙어 있던 금색 가루가 녹으면서 매끄러운 금색으로 변합니다.

6 밋밋한 머그컵이 골드 빛을 담은 영문 캘리그라피와 만나 더욱 고급스러운 느낌의 컵으로 변신했습니다.

어두운 밤
마음의 불을
환하게 밝히다
: 무드등

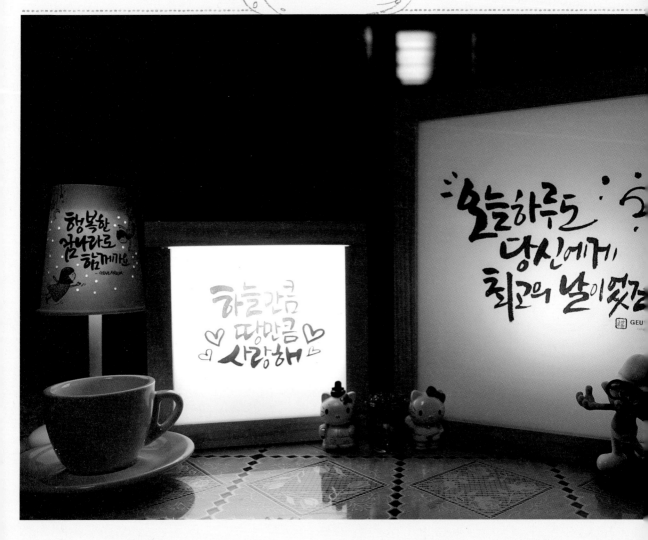

캘리그라피에 대한 인기가 높아지면서 적용시킬 수 있는 다양한 반제품과 소품들이 출시되고 있는데요. 그중 하나가 종이컵 무드등입니다. 종이컵 무드등은 저렴하면서도 귀여워 각종 캘리그라피 수업에서 자주 사용되는 아이템입니다. 조금 더 고급스럽게 표현하고자 할 때에는 무드등 반제품을 구입한 후 전사지를 이용해 인쇄한 듯한 효과를 주거나 무드등의 아크릴판에 직접 페인트 마카로 글씨를 써 완성할 수도 있습니다. 어두운 밤을 환히 밝혀줄 무드등을 함께 만들어볼까요?

캘리그라피 & 일러스트 작업 Point

🔒 종이컵 무드등에 기본 제공되는 종이컵 외에 추가로 제작하고자 한다면 시중에서 판매하는 민무늬 종이컵을 이용합니다.

🔒 종이컵에는 수채화 물감, 유성펜, 붓펜 등 다양한 도구를 사용할 수 있습니다. 글과 그림을 완성한 후 송곳으로 구멍을 뚫어주면 종이컵 안의 빛이 구멍을 통해 새어 나와 더욱 환하게 빛납니다.

🔒 전사지를 이용해 캘리그라피를 붙여줄 경우 글씨가 너무 많은 면적을 차지하지 않도록 조절해주세요. 검은색 글씨의 면적이 너무 넓으면 빛이 나오는 면적이 줄어들기 때문입니다.

간단하게 내 방의 작은
조명 만들기

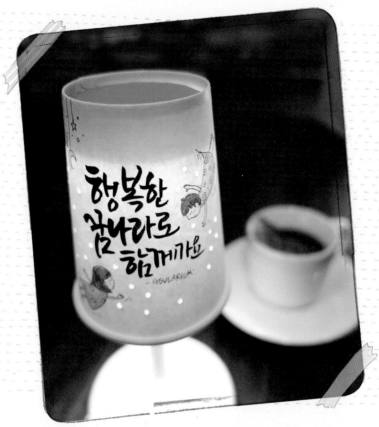

준비 재료

- □ 종이컵 무드등
- □ 쿠레타케 붓펜 22호
- □ 사쿠라 피그마 마이크론01 0.25mm
- □ 수채화 물감
- □ 화홍 320 둥근 붓 2호
- □ 송곳

▢ 작고 귀여운 형태의 무드등이므로 침실 머리맡에 두거나 인테리어 소품으로 활용하기에 좋습니다.

▢ 어디에 배치할 것인지에 따라 글귀와 그림 콘셉트를 미리 잡고 작업을 시작하는 것이 좋습니다.

▢ 부드럽고 유연한 획으로 썼지만 글자의 두께와 획에 변화를 주는 필압에도 신경을 써주세요.

▢ 모든 작업이 끝난 후 송곳이나 뾰족한 핀 등으로 군데군데 구멍을 뚫어주면 불을 켰을 때 구멍으로 빛이 새어나와 마치 별들이 반짝이는 것과 같은 효과를 줄 수 있습니다.

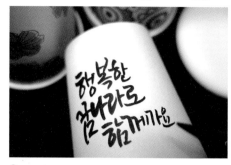

1 반제품은 인터넷에서 '종이컵 무드등'으로 검색하여 구입할 수 있고, 조명은 건전지나 USB로 충전하여 사용할 수 있습니다.

tip 무드등 반제품에 포함된 종이컵은 식음료를 마시는 데는 사용할 수 없습니다.

2 무지 종이컵에 붓펜으로 문구를 써주세요. 종이컵이 흔들리지 않도록 손으로 잡고, 세워 놓았을 때 글귀가 한눈에 보이도록 써주세요.

tip 침대 머리맡에 두기로 하였으므로 잠과 관련된 문구를 써 주었습니다.

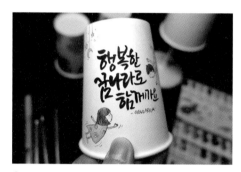

3 피그마펜으로 그림을 그려줍니다. 수채화 물감으로 각 면마다 어울리게 채색해주세요. 종이컵 전체에 그림을 꽉 차게 표현해도 좋고, 세웠을 때 보이는 면만 꾸며도 좋습니다.

4 송곳이나 뾰족한 핀 등을 이용해 종이컵에 구멍을 뚫어줍니다. 구멍 사이로 빛이 더욱 예쁘게 반짝거립니다.

tip 여러 종류의 종이컵을 구입하여 좀 더 다양하게 꾸며 번갈아가며 사용해도 좋아요.

Geul a reum's
공 방 갤 러 리

1 대형 마트에서 구입할 수 있는 테이크아웃 컵을 사용하여 무드등을 만들어보았습니다. 배경은 핑크와 옐로 두 가지 색상의 수채화 물감을 사용하였으며, 수채화의 장점인 물 번짐 효과를 잘 살려서 표현하였습니다. 그림과 글씨는 파버카스텔 에코 피그먼트 라인펜으로 표현하였습니다.

2 영문으로 메인 글귀를 써주었습니다. 컵의 면적을 다 채우지 않고 중앙 부분에만 포인트를 줘 깔끔하고 세련된 느낌으로 제작했습니다. 연필로 영문의 형태와 위치를 스케치한 후 파버카스텔 에코 피그먼트 펜으로 영문타입과 그림을 그려 주었습니다. 라인펜의 두께가 0.1mm, 0.3mm, 0.5mm, 0.7mm로 다양하기 때문에 쉽게 선의 두께 변화를 줄 수 있습니다. 송곳으로 종이컵에 구멍을 여러 개 뚫어주면 완성입니다. 캘리그라피와 그림의 포인트 부분 주변에 집중적으로 구멍을 뚫어주면 불을 켰을 때 밤하늘의 별과 같은 느낌을 낼 수 있습니다.

전사지를 이용하여
고급스러운 무드등 만들기

 준비재료

☐ 박스 간접 조명

☐ 화선지

☐ 먹물

☐ 한글용 캘리그라피 붓(경호필 10호)

☐ 물전사지

☐ 물티슈 또는 밀대

☐ 가위

☐ 전동 드라이버

☐ 목공풀

▣ 지친 하루를 마치고 잠자리에 들기 전 힘을 주는 글귀의 캘리그라피 무드등이 있다면 하루의 피로가 눈 녹듯 사라지지 않을까요?

▣ 조명용 전구에는 전구색과 주광색의 전구가 쓰이는데, 전구색은 노란빛을 띠고, 주광색은 흰색의 빛을 띱니다. 무드등으로는 편안하고 따뜻한 느낌의 노란빛의 전구를 사용하는 것이 좋습니다.

▣ 박스 간접 조명은 DIY 제품으로 직접 조립해야 합니다. 설명서를 따라 전동 드라이버를 사용해 박스의 형태를 만들고 소켓을 연결하면 쉽게 조립이 가능합니다. 전구는 별도로 구매해야 한다는 점 꼭 기억하세요.

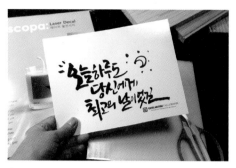

1 광화산 아크릴판에 붙일 캘리그라피를 작업합니다. 직접 종이에 쓴 글을 디지털화해 전사지에 출력한 후 글자 모양대로 오려줍니다.

tip 글자를 디지털화하는 방법은 P.79를 참조합니다.

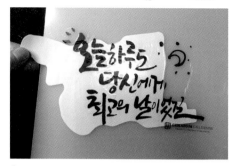

2 전사지를 미지근한 물에 30~40초 정도 넣었다빼고 아크릴 상판 중앙에 자리를 잡습니다. 글자가 인쇄된 비닐과 흰색 종이가 자연스럽게 분리되면 흰색 종이를 떼주세요. 이때 글자가 인쇄된 비닐이 접히지 않도록 주의합니다.

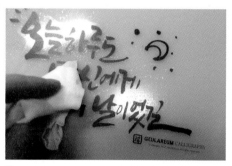

3 비닐의 접힌 부분 안에 생긴 기포 등을 없애기 위해 부드러운 밀대나 물티슈를 사용하여 안에서 밖으로 밀어 깔끔하게 고정시켜주세요.

tip 충분히 말린 후에 무드등 틀에 끼워주세요.

4 목재는 못을 박아 고정해주면 됩니다. 목공용 풀로 한 번 붙여준 후에 못으로 고정하면 더 정교하게 고정이 되겠죠? 양쪽 기둥을 세우고 아크릴판을 끼운 후 상판을 전동 드라이버로 고정시켜 완성했습니다.

5 어두운 방 안을 환하게 밝혀줄 무드등이 완성되었습니다.

6 무드등을 점등한 모습입니다.

너의
첫 발걸음을
응원할게
: 발도장 액자

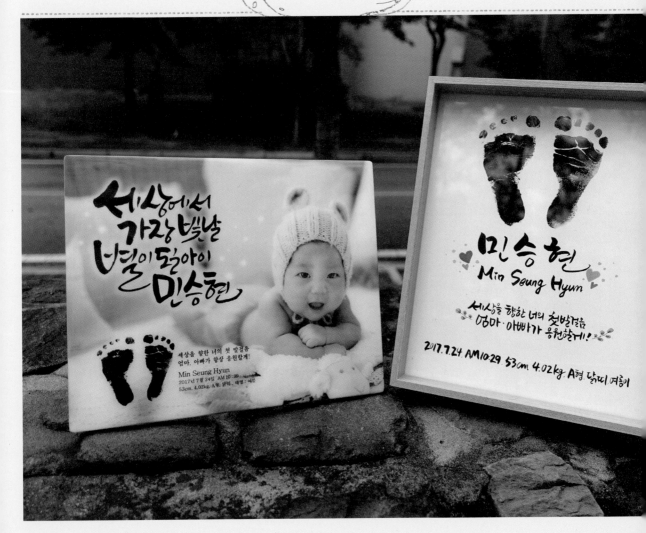

최근 아기의 발도장 액자를 만드는 부모님들이 많아졌어요. 세상에 태어난 아이의 첫 발자국을 기념하고 싶은 마음 때문이겠죠? 종이에 아이의 발도장을 찍어 바로 글을 쓰면 좋겠지만 신생아의 발도장을 깔끔하게 찍기란 그리 쉽지 않답니다. 그래서 컴퓨터 작업을 이용해 보려고 해요. 쉽지 않은 과정이겠지만 아이의 발도장을 이용한 액자는 유일하고 의미있는 소품이 되겠죠?

🔒 발도장을 종이에 찍을 때 잉크를 많이 묻히면 발 지문이 뭉쳐보여 표현이 잘 되지 않아요. 적당량의 잉크를 묻힌 후 아이의 발이 움직이지 않도록 꼭 잡은 후 찍어주세요. 아이를 세운 상태에서 발을 종이에 꾹 눌러주면 어렵지 않게 발도장을 찍을 수 있습니다.

🔒 사진은 아기의 얼굴이 강조된 것이 좋으나 캘리그라피를 넣을 공간도 고려해야 하므로 아기 얼굴이 강조되면서도 한쪽 면에 캘리그라피와 탄생 정보를 넣을 수 있는 여백이 있는 사진을 선택해주세요.

🔒 여기서는 아기의 사진을 넣어 캘리그라피를 강조한 발도장 액자와 발도장과 아기 이름을 강조한 베이직한 발도장 액자 두 가지를 만들어볼게요. 두 개의 스타일과 느낌이 완전히 다르기 때문에 취향에 따라 선택하면 됩니다.

발도장을 강조한
베이직한 액자 만들기

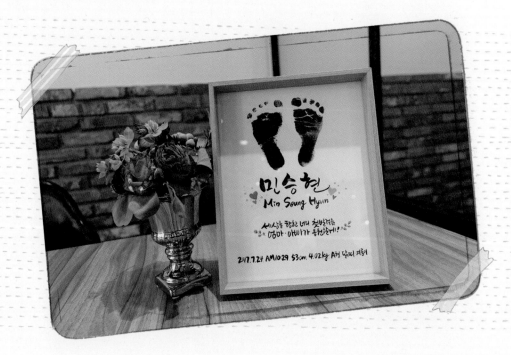

 준비재료

☐ 스탬프로 찍은 아기 발도장 사진

☐ 액자(8×10inch)

☐ 두성 OA팬시 페이퍼 180g(A4)

☐ 쿠레타케 붓펜 25호

☐ 에딩 페인트 마카 751
　　(노랑, 핑크, 녹색, 파랑 등)

☐ 아카시아 붓펜

⬡ 액자에 들어갈 내용은 붓펜으로 글을 써 붓의 느낌을 최대한 살려주세요.

⬡ 필압 느낌을 살리되 너무 날려 쓰거나 가독성이 떨어지는 글씨체는 삼가주세요. 아기와 관련된 정보는 귀여우면서도 담백한 느낌으로 표현하는 것이 효과적입니다.

⬡ 일러스트적인 그림들은 자제해야 베이직한 발도장의 깔끔한 느낌을 잘 살릴 수 있습니다. 주로 검은색을 사용하게 되므로 조금 어두운 느낌이 든다면 선명한 색의 에딩펜으로 단순하고 귀여운 하트 그림을 아기의 이름 옆에 그려주면 포인트가 됩니다.

1 아기의 발바닥에 스탬프 잉크를 묻힌 후 A4 종이에 찍습니다. 잉크의 색상은 관계없으나 너무 밝은 계열은 뚜렷하지 않을 수 있으므로 조금 진한색을 사용하는 것이 좋습니다. 발도장은 스캔을 받아 포토샵 파일에서 열어주세요.

2 왼쪽 툴 박스에서 컬러 피커Color Picker의 색상을 검은색과 흰색으로 지정합니다. 상단 메뉴의 [Image]-[Adjustments]-[Gradient Map]을 선택합니다.

3 이미지가 그레이톤으로 변경됩니다. 메뉴에서 [Image]-[Adjustment]-[Levels]를 선택해 [Levels] 대화상자가 나타나면 툴 박스에서 스포이드 아이콘을 선택하여 검은색은 더욱 검게, 흰색은 더욱 희게 만들어줍니다. 3개의 스포이드 중 왼쪽이 검은색, 오른쪽이 흰색을 조절하는 아이콘입니다. 각각의 스포이드 아이콘을 선택한 후 그림의 가장 어두워야 할 부분과 가장 밝아야 할 부분을 클릭하면 조절됩니다.

4 흰색과 검은색이 선명하게 구분되었습니다.

5 사용된 이미지의 왼쪽 발은 가지런하므로 조절하지 않고 오른쪽 발의 방향만 조절하도록 하겠습니다. 툴박스에서 올가미 모양의 'Lasso Tool'을 선택하여 바꾸고자 하는 부분을 드래그하여 선택합니다. 선택한 부분이 점선으로 깜빡일 것입니다. (Ctrl)+(T)를 눌러 변형 모드로 만들고 조절점을 드래그하여 각도를 회전합니다. 조절이 끝났으면 (Enter)를 누릅니다.

6 이미지 배경의 흰 부분을 툴 박스에서 선택 툴로 선택한 후 (Delete)를 눌러 삭제해주세요. 배경이 없어지고 발도장만 남았습니다.

7 메뉴에서 [File]-[Save As]를 선택하고 파일 이름을 입력한 후 Format을 'PNG'로 선택하여 저장합니다.
tip 투명한 배경을 그대로 살려 저장하기 위해 'PNG' 파일로 저장합니다.

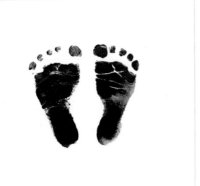

8 발도장 모양만 출력하고 나머지는 직접 쓸 예정이므로 메뉴의 [File]-[New]를 선택해 A4(210mm×297mm) 크기로 새 문서를 만듭니다. PNG로 저장한 이미지를 불러와 툴 박스에서 이동 툴을 선택해 드래그하여 복사한 후 알맞은 위치에 놓아줍니다.
tip 발도장 아랫부분에 아기 이름과 문구, 탄생정보 등을 써야 하므로 이를 고려해 여백을 조절합니다.

9 발도장 액자와 A4에 출력한 종이를 준비합니다. 발도장은 힘이 있는 두꺼운 용지에 출력하고 액자 크기(202mm×253mm)에 맞도록 종이를 잘라줍니다.
tip 시중에 판매되는 액자는 같은 8×10이라 하더라도 업체마다 약간의 오차가 있으므로 액자의 실제 사이즈를 측정한 후 종이를 잘라줍니다.

10 아랫부분의 빈 공간에 붓펜으로 내용을 채워
줍니다. 아기의 이름은 크게 쓰고 문구와 정보는 여
백을 고려해서 써 주세요.
tip 발도장을 기준으로 중앙 정렬로 써주면 안정적인
캘리그라피 액자가 완성됩니다.

11 캘리그라피를 비롯한 모든 컬러가 흑백이라
조금 어둡다는 생각이 든다면 다양한 컬러 펜으로 이
름 주변에 하트나 꽃 그림 등을 그려주면 더욱 완성
도 있고 귀여운 발도장 액자가 완성됩니다.
tip 그림이 화려하면 보는 이의 시선이 그림에 쏠리므
로, 메인인 발도장이 강조되도록 그림은 포인트로만
작게 그려주세요.

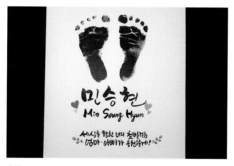

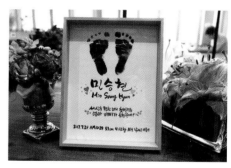

12 글자의 크기와 발도장의 크기, 그리고 여백의
공간까지 고려해서 배치해주었습니다.

13 완성한 발도장 종이를 액자에 넣어주면 완성입
니다.

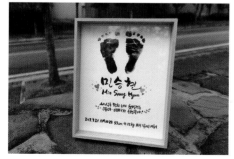

14 세상에 하나뿐인 아이의 발도장입니다. 발도장
이 아닌 손도장 액자를 만들어도 예쁘겠죠?

예쁜 아기 사진과
발도장이 어우러진 액자 만들기

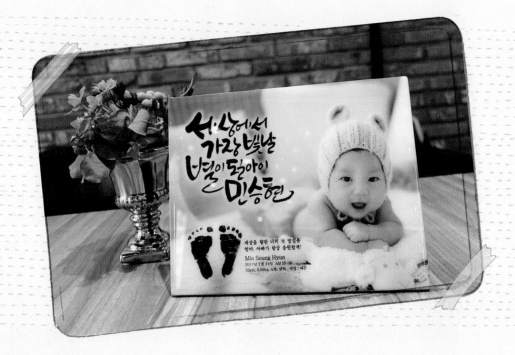

 준비재료

□ 아기 발도장 사진
□ 아기 사진
□ 화선지
□ 먹물
□ 한글용 캘리그라피 붓(겸호필 10호)
□ 그래픽 프로그램

▱ 이번엔 아기 사진과 캘리그라피를 강조한 세련된 발도장 액자를 만들어보
겠습니다.

▱ 액자에 넣을 사진의 포즈에 따라 캘리그라피의 위치를 대략 가늠해봅니다.
어떠한 요소라도 아기 얼굴을 가리지 않도록 합니다.

▱ 캘리그라피는 필압을 조절하고 덩어리감을 살려 써야 합니다. 단, 아기를
위한 소품이므로 너무 흘려 쓰거나 가독성이 떨어질 만큼 복잡한 글씨는 어
울리지 않습니다.

▱ 캘리그라피를 메인으로 할지 발도장을 메인으로 할지 정하고 공간을 분배
한 후 캘리그라피를 써야 합니다. 이 작품에서는 캘리그라피를 메인으로 삼
았기 때문에 크기를 크게 배분하였습니다.

▱ 액자에 직접 인쇄하는 작업이므로 액자 제작을 맡길 업체를 미리 선정한 후
어떤 크기의 액자를 만들 것인지를 결정하고 시작해야 합니다. 책에서는 온
라인 사진인화 사이트 '스냅스www.snaps.kr'를 이용하였습니다.

1 화선지에 액자에 들어갈 글귀와 아기의 이름을 여러 개 써봅니다. 그중 하나를 선택해서 스캔하거나 사진을 찍습니다.

tip 사진을 찍을 때는 종이와 직각이 되도록 위에서 반듯하게 찍어줍니다.

2 문구와 이름을 한 번에 쓰기 어렵다면 이름만 써서 별도로 디지털화한 후 캘리그라피 글귀 아래에 배치해도 됩니다.

3 사이트에서 탁상용 마블 액자를 선택하고 제작 파일 사이즈를 선택했습니다. 8×10(200㎜×251㎜) 액자의 크기를 확인하고 포토샵에서 문서 크기를 액자 크기와 동일하게 지정한 후 아기 사진을 불러와 툴 박스에서 이동 툴을 선택해 배치합니다.

4 화선지에 썼던 캘리그라피를 일러스트레이터에서 벡터화시킨 후 포토샵에서 붙여넣습니다. 대화상자가 나타나면 'Smart Object'를 선택한 후 [OK] 버튼을 클릭합니다.

tip 글씨 벡터화 방법은 PART 1을 참고합니다.

5 캘리그라피 레이어가 추가되었습니다.

6 Ctrl+T를 눌러 조절점을 드래그하여 크기를 조절하고 적당한 위치에 배치한 후 Enter를 누릅니다. 이때 글자가 아기 얼굴을 가리지 않도록 주의합니다.

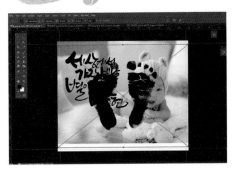

7 메뉴의 [File]-[Place]를 선택해 PNG 파일로 저장했던 아기 발도장을 불러옵니다. 발도장도 Ctrl +T를 눌러 조절점을 드래그하여 위치와 크기를 지정한 후 Enter를 눌러주세요.

8 글자에 색이나 효과를 주고 싶다면 캘리그라피 레이어를 더블클릭하여 [Layer Style] 대화상자의 왼쪽 Styles 항목에서 'Color Overlay'를 체크하고 오른쪽에서 컬러를 검은색으로 지정하면 검은색으로 변경됩니다. 또 'Outer Glow' 항목에 체크하고 원하는 색을 지정하면 글자의 테두리에 번짐 효과를 적용할 수도 있습니다.

9 메인 캘리그라피와 아기의 발도장 오른쪽에 글자를 입력해줍니다. 'Type Tool'을 선택한 후 화면을 클릭하면 텍스트를 입력할 수 있습니다. 글자를 모두 입력한 후 자간, 글자의 크기 등은 [Window]-[Character]를 선택하면 나타나는 [Character] 팔레트에서 지정할 수 있습니다.

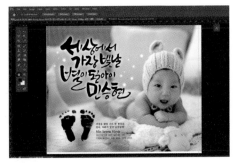

10 제작한 이미지를 인화해야 하므로 캔버스 크기를 사방 0.3~0.5mm 정도 넓혀주면 혹시라도 그림이 잘리는 것을 방지할 수 있습니다.

tip 캔버스 크기는 [Image]-[Canvas Size]를 선택하여 조절할 수 있고, 배경으로 사용된 사진 이미지는 Ctrl+T를 눌러 배경 크기에 맞게 조절하면 됩니다.

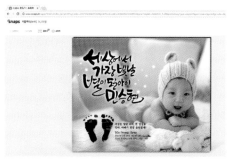

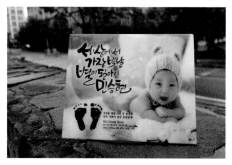

11 완성된 이미지는 JPG로 저장합니다. 인쇄하고 자 하는 사이트에 접속해 업로드한 후 결제하면 예쁜 결과물이 만들어집니다.

tip 사진 인화는 인쇄와 다르기 때문에 작업 모드를 RGB로 해줍니다.

12 사랑스러운 아기 사진과 발도장을 활용한 세 상에 하나뿐인 액자가 완성되었습니다.

Geul a reum's
공 방 갤 러 리

1 그래픽 프로그램을 이용하면 발도장의 컬러는 다양하게 바꿀 수 있으므로 조금 더 화사한 느 낌으로 제작할 수 있습니다. 보통 발도장은 검은색으로 많이 제작하지만 컴퓨터에서 블루 계 열로 색을 조절하여 출력한 후 하단에 쿠레타케 붓펜 25호로 아기 탄생정보와 이름을 직접 써 보았습니다. 종이는 켄트지 220g을 사용했습니다.

2 발도장 이미지만 따로 출력한 후 수채화 전용지에 발도장 출력물을 오려서 붙였습니다. 발도 장 주변에 꽃리스를 만들어주기 위해 발색 이나 색의 번짐이 가장 예쁘게 표현될 수채 화 전용지를 사용했습니다.

아기 이름은 쿠레타케 붓펜 25호를 사용했 고, 덕담은 세필로 썼습니다. 아기의 기본 정보는 라인펜으로 썼을 때 가장 깔끔하게 표현할 수 있습니다.

3 발도장만 출력해서 형태를 따라 오려둔 뒤 수채화 전용지에 붙이고 아기의 이름을 둥 근 붓 3호를 이용해 수채화 물감으로 썼습 니다. 메인이 되는 하늘색을 붓 전체에 묻 히고 붓의 끝 부분에 좀 더 진한 파란색을 묻혀 그러데이션 효과를 주었습니다.

휴식을 담은
쿠션에 자연의
감각을 그리다
: 쿠션

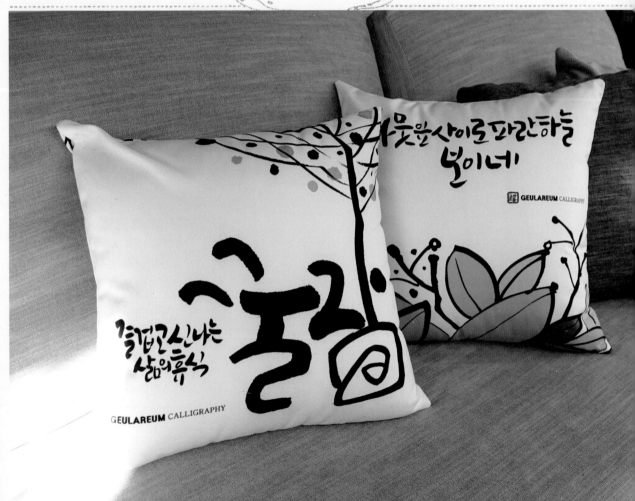

캘리그라피를 이용한 상품은 정말 다양한데요. 이번엔 쿠션 만들기를 해보려고 합니다. 천으로 만들어진 소품에는 패브릭 물감, 아크릴 물감, 패브릭 펜 등을 사용해서 꾸미기도 하지만 쿠션은 사람이 기대어 있거나 베고 눕기도 하기 때문에 마찰이 많을 수밖에 없어 직접 쓰는 것보다는 인쇄하는 것이 더 좋습니다. 여기서는 두 가지 스타일로 쿠션을 제작해보았습니다. 당신의 감각을 담고 있는 캘리그라피로 거실의 인테리어를 좀 더 센스있게 변신시켜 보세요.

🔒 화선지에 쓴 캘리그라피를 데이터화하기 위해 사진을 찍을 때는 기울어짐 없이 위에서 수직으로 촬영해야 글자의 변형 없이 작업이 가능합니다.

🔒 쿠션은 종이가 아니라 재질감 있는 원단에 인쇄가 이루어지는 것이므로 글자가 너무 작고 가늘면 인쇄가 또렷하지 않고 뭉개져 보일 수 있습니다. 글자는 최소 0.5~1cm 이상의 크기로 써야 뭉개짐 없이 정상적으로 인쇄됩니다.

자연적 요소를 글자에 적용한
꿀잠 쿠션 만들기

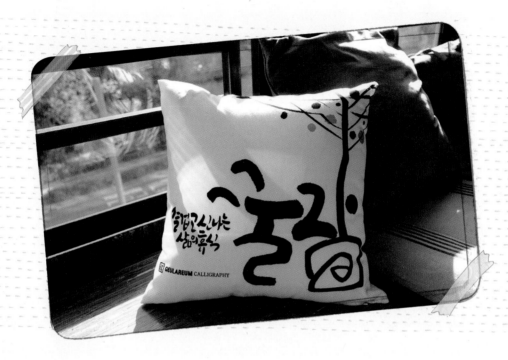

 준비재료

□ 화선지
□ 먹물
□ 한글용 캘리그라피 붓(고려필 1호)
□ 그래픽 프로그램

▣ 크기가 큰 소품일수록 붓으로 글씨를 써주세요. 붓으로 쓴 글이 조금 더 힘이 있고 멋스럽답니다.

▣ '꿀잠'이라는 단어에서 '잠'의 'ㅏ'획을 길게 위로 뻗어 자연스럽게 나무의 기둥으로 표현해주세요. 자연물을 표현한 획이므로 자로 잰 듯한 직선이 아닌 굵기 변화, 각도 변화에 주의해서 선을 그어주세요.

▣ 잔가지를 표현할 때는 밖에서 안으로 자연스러운 터치로 그어주세요. 너무 두꺼우면 무게가 위로 쏠려 부담스러울 수 있습니다.

▣ 'ㄲ'을 표현할 때도 다양하게 적용해보세요. 반듯하게 쓰지 않고 'ㄲ'에서 각각의 'ㄱ' 높이를 다르게 하거나 각도에 변화를 주면 다양한 'ㄲ'이 만들어진답니다.

▣ '잠'에서 'ㅁ'을 마치 달팽이집 모양처럼 획을 연장시켜 안으로 말아서 표현해보세요. 단, 약간의 각을 주어 꺾임을 적용해보면 좀 더 디자인적인 'ㅁ'이 표현됩니다.

1 화선지에 쓴 글을 카메라로 촬영한 후 포토샵에서 이미지를 불러옵니다. 툴 박스에서 컬러 피커Color Picker의 색상을 각각 검은색과 흰색으로 지정하고 [Image]-[Adjustments]-[Gradient Map]을 선택합니다. [Gradient Map] 대화상자에서 검은색과 흰색으로 그라디언트가 만들어지도록 지정한 후 [OK]를 클릭하면 검은색과 흰색으로만 색이 맞춰집니다.

2 메뉴에서 [Image]-[Adjustment]-[Levels]를 선택합니다. [Levels] 대화상자가 나타나면 오른쪽 스포이드 아이콘을 선택하여 흰색으로 만들 곳을 클릭하고 왼쪽 스포이드를 선택하여 검은색으로 만들 곳을 선택한 후 [OK]를 클릭합니다. 이미지를 검은색 글자와 흰색 배경 2가지로 나누는 작업입니다.

3 툴박스에서 'Magic Wand Tool'을 선택하고 흰색 배경을 클릭한 후 메뉴에서 [Select]-[Inverse]를 선택하면 검은색 글자 부분만 선택됩니다. Paths 팔레트를 클릭하고 오른쪽 팝업 메뉴에서 'Make Work Path'를 선택합니다. [Make Work Path] 대화상자에서 'Tolerance' 값을 '0.5'로 맞추고 [OK]를 클릭하면 Paths 레이어에 글자 모양의 워크 패스가 만들어진 것을 확인할 수 있습니다.

4 메뉴에서 [File]-[Export]-[Paths to Illustrator]를 선택하면 일러스트 파일로 저장할 수 있습니다. 이 작업은 글자 부분만 분리시켜 일러스트로 벡터화하는 과정입니다.

5　포토샵에서 패스를 지정하여 일러스트 파일로 저장한 파일을 일러스트레이터 프로그램에서 불러옵니다. 파일을 열면 흰 배경으로만 보이는데 전체 선택(**Ctrl**+**A**)하면 글자들이 선택됩니다.

6　전체 선택을 한 후 컬러를 검은색으로 지정합니다. 원하지 않는 곳에 색이 채워지면 [**Pathfinders**] 팔레트에서 'Divide'를 클릭합니다. Divide는 패스가 따진 상태에서 각각의 면들을 조각조각 나눠주는 역할을 합니다.

7　메뉴에서 [**Object**]-[**Ungroup**]을 클릭합니다. 그룹으로 되어 있던 선들이 그룹 해제가 됩니다. 선택 툴로 막혀 있는 면들을 선택 후 **Delete**를 눌러 삭제해주세요.

8　깔끔하게 글자만 검은색이 되고 붓으로 쓴 느낌을 그대로 살려 이미지가 정리되었습니다. 지금까지의 순서를 잘 기억해두고 반복 연습을 하면 어떠한 글자라도 벡터화할 수 있습니다.

9 다시 포토샵 프로그램으로 돌아와 메뉴에서
[File]-[New]를 선택하면 나타나는 [New] 대화상자
에서 실제 제작하고자 하는 크기로 도큐먼트를 새
로 만듭니다. 여기서는 40cm의 정사각형 쿠션을 제
작할 것이므로 40cm×40cm로 크기를 지정하고 해
상도Resolution를 '300'으로 입력 후 'Color Mode'를
'CMYK'로 설정합니다.

tip 인쇄물 제작 시에는 컬러 모드를 CMYK로 지정해
야 합니다.

10 8번에서 완성한 이미지를 복사(Ctrl+C)한
뒤 포토샵에서 붙여넣기(Ctrl+V)를 하면 그림처
럼 [Paste] 대화상자가 나타나는데 'Smart Object'
를 선택하고 [OK]를 클릭합니다. Smart Object를 선
택해야 이미지가 깨지지 않고 크기를 조절할 수 있습
니다.

11 크기 조절점을 드래그하여 크기를 조절한 후
그림처럼 위치를 지정하고 Enter 를 누릅니다. 추가
글자도 지금까지의 과정을 반복하여 메인 글자 옆에
원하는 크기로 조절하여 위치시킵니다.

12 글자의 크기와 위치를 확실하게 잡아준 후 글
씨나무의 원에 컬러를 추가합니다. 꿀잠 글자 레이어
밑에 레이어 추가 후 원형 선택 툴로 원 모양을 잡고
컬러를 채워줍니다.

tip 컬러는 2~3가지 정도만 사용해주세요. 컬러가 너
무 많거나 강하면 글씨가 부각되지 않습니다.

싱그러움을 가득 담은
풀잎 쿠션 만들기

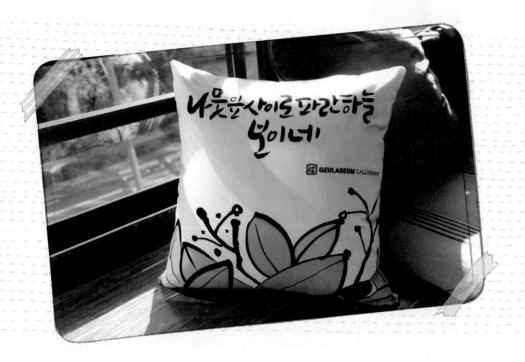

 준비재료

□ 화선지

□ 먹물

□ 한글용 캘리그라피 붓(고려필 1호)

□ 그래픽 프로그램

▢ 단어가 아닌 문장을 표현할 때에는 덩어리감을 느낄 수 있도록 자간과 행간을 좁혀서 써보세요. 하나의 퍼즐을 완성한다는 느낌으로 획의 강약을 주면서 글을 써주세요.

▣ 캘리그라피 글자만 들어간 것이 아니라 그림이 함께 포함될 때는 그림과 글자의 비율 조절을 잘해야 합니다. 두 요소 중 더 큰 비중을 차지해야 할 요소가 어떤 것인지 결정한 후 디자인합니다.

▤ 풀잎 쿠션은 그림이 글자보다 좀 더 크게 디자인되었습니다. 너무 과한 그림은 답답해 보일 수 있으므로 잎사귀의 컬러 사용 시 같은 녹색 계열에서 유사색을 사용해 조금씩 변화를 주세요.

▥ 잎사귀 그림의 테두리도 먹물과 붓으로 화선지에 그려 컴퓨터로 데이터화한 후 잎사귀 컬러를 컴퓨터에서 적용시킨 것입니다.

1 화선지에 쓴 글을 카메라로 촬영한 후 포토샵에서 이미지를 불러옵니다. 툴 박스에서 컬러 피커Color Picker의 색상을 각각 검은색과 흰색으로 지정하고 [Image]-[Adjustments]-[Gradient Map]을 선택합니다. [Gradient Map] 대화상자에서 검은색과 흰색으로 그라디언트가 만들어지도록 지정한 후 [OK]를 클릭하면 검은색과 흰색으로만 색이 맞춰집니다.

2 다시 메뉴에서 [Image]-[Adjustments]-[Levels]를 선택하고 [Levels] 대화상자에서 스포이드를 이용해 배경과 잎사귀 라인을 흰색과 검은색으로 또렷하게 만듭니다. 툴 박스에서 마술봉 선택 툴Magic Wand Tool로 배경을 클릭한 후 메뉴에서 [Select]-[Inverse]를 선택하여 검은색 잎사귀의 라인 부분만 선택합니다.

3 [Paths] 팔레트에서 오른쪽 팝업 메뉴를 클릭해 'Make Work Path'를 선택합니다. [Work Path] 대화상자에서 'Tolerance' 값을 '0.5'로 지정하고 [OK]를 클릭합니다. [Paths] 팔레트에 잎사귀 모양의 패스가 만들어진 것을 확인할 수 있습니다.

4 메뉴에서 [File]-[Export]-[Paths to Illustrator]를 선택해 생성된 패스를 일러스트레이터 파일로 저장합니다.

5 일러스트레이터에서 [File]-[Open]을 선택해 저장
한 일러스트 잎사귀 그림 파일을 불러옵니다.

6 전체 선택([Ctrl]+[A])을 눌러 패스를 모두 선택
합니다.

7 이미지가 선택되면 색을 검은색으로 지정해줍니
다. 그림처럼 모양이 막혀 있는 부분을 삭제하기 위
해 [Pathfinders] 팔레트에서 'Divide' 아이콘을 클릭
합니다. 메뉴에서 [Object]-[Ungroup]를 클릭하면 그
룹으로 지정된 선들이 그룹 해제됩니다.

8 툴 박스에서 선택 툴을 선택하고 막혀 있는 면들
을 클릭한 후 [Delete]를 눌러 삭제합니다.

9 다시 포토샵에서 [File]-[New]를 선택하고 [New]
대화상자에서 제작하고자 하는 사이즈를 지정해줍
니다. 여기서는 40㎝의 정사각형 쿠션을 제작할 것이
므로 40㎝×40㎝로 크기를 지정하고 해상도Resolution
를 '300'으로 입력한 후 'Color Mode'를 'CMYK'로 지
정합니다.

tip 인쇄물 제작 시에는 컬러 모드를 CMYK로 해야 합
니다.

10 일러스트레이터에서 8번에서 완성한 이미지를
선택하여 포토샵에서 붙여넣기 합니다. [Paste] 대화
상자가 나타나면 'Smart Object'를 선택하고 [OK]를
클릭합니다.

11 잎사귀의 크기와 위치, 글자의 크기와 위치 등
을 고려하여 배치합니다. 같은 방법으로 캘리그라피
이미지도 불러와 잎사귀 위에 배치해줍니다.

12 레이어 창에서 이미지 레이어 아래쪽에 레이어
를 새로 만듭니다. 툴 박스에서 브러시 툴을 선택하
고 color 창에서 원하는 색상을 선택한 후 새로 만든
레이어에 녹색 계열로 색을 입혀줍니다.

무작정 칠하는 것은 아닙니다. 변경하고자 하는 잎의
컬러를 지정하고 툴 박스의 선택 툴로 각각의 잎을
클릭한 후 Alt + Delete 를 눌러주세요. 각각의 잎
사귀 모양마다 반복해서 적용해주세요. 상큼하고 싱
상한 잎사귀 쿠션이 디자인되었습니다.

목공
캘리그라피의
센스를 보여주다
: 시계

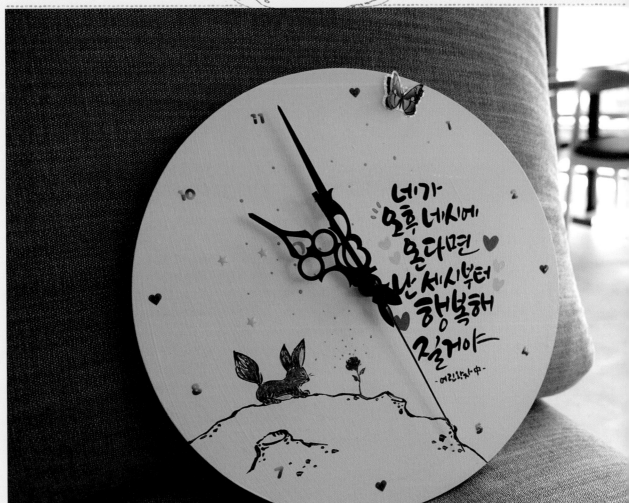

온라인에 검색해보면 다양한 모양과 스타일의 캘리그라피 시계가 판매되고 있는데요. 반제품에 캘리그라피를 표현하는 것은 종이에 쓰는 것과는 다릅니다. 재료에 대한 이해와 수많은 시행착오를 거쳐야만 노하우가 생겨 멋진 작품을 완성할 수 있습니다. 다양한 스타일과 글귀 등을 미리 생각하고 어떤 스타일로 꾸밀지 계획하여 스케치한 뒤 배경을 채색하고 글귀를 써주세요. 거실을 따뜻하게 꾸며줄 행복한 아이템이 될 것입니다.

캘리그라피 & 일러스트 작업 Point

🔒 시계의 본래 역할을 다하기 위한 시곗바늘은 계속 움직여야 하므로 시계판의 중간 부분에는 글씨나 그림을 피해주세요.

🔒 시곗바늘은 따로 인터넷에서 구입하면 됩니다. 단, 시계판의 지름과 바늘의 길이를 확인한 후 구입해야 바늘이 시계 밖으로 튀어나오는 일이 발생하지 않습니다.

🔒 시계는 글자의 위치에 제약을 많이 받기 때문에 긴 문장보다는 짧은 글귀를 선택하는 것이 좋습니다.

🔒 시계 중간에 시곗바늘 연결 부분 때문에 캘리그라피는 아래쪽 가로 형식 또는 오른쪽 세로 형식으로 쓰는 것이 안정적입니다.

🔒 배경을 칠할 때 페인트는 친환경 제품을 사용해야 냄새가 적습니다.

준비재료

- ☐ MDF 소재의 시계 반제품(지름 30cm)
- ☐ 엔틱 시곗바늘(大)
- ☐ 젯소
- ☐ 페인트
- ☐ 아크릴 물감
- ☐ 화홍 320 둥근 붓 1호, 3호
- ☐ 페인트 붓(백붓)
- ☐ 스티커(숫자, 나비)

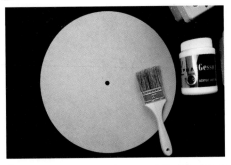

1 시계의 배경 면적이 넓으므로 납작 붓을 사용해야 칠하기 쉽습니다. 칠해야 할 면적과 비례하여 붓의 크기를 선택해주세요.

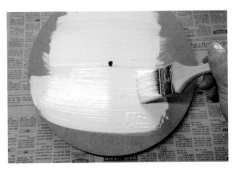

2 젯소를 사용하여 한 방향으로 배경을 칠합니다. tip 반제품의 색상이 어둡거나 면적이 큰 경우에는 물감이나 페인트를 칠하기 전에 젯소를 바르고 충분히 말려주어야 합니다.

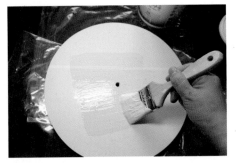

3 젯소를 바르고 충분한 시간을 두고 말린 후 페인트를 칠해줍니다. 젯소를 미리 발라두었기 때문에 페인트의 원래 색상이 또렷하게 잘 나타납니다.

4 페인트는 한 방향으로 칠한 후 방향을 바꿔서 다시 칠해줍니다. 페인트를 칠한 후에는 젯소와 마찬가지로 충분히 말려줍니다. 글씨와 그림을 그릴 아크릴 물감과 둥근 붓을 준비합니다.

5 검은색 아크릴 물감으로 어린왕자의 대사 중 한 구절을 써줍니다. 매끄러운 페인트 위에 아크릴 물감으로 글씨를 쓰면 겉도는 느낌이 들 것입니다. 한 번 쓰고 다시 한 번 물감을 충분히 묻혀서 색칠한다는 느낌으로 덧발라 써주면 또렷하게 색상이 나타납니다.

6 글귀를 완성한 후 가장 얇은 세필로 시계의 왼쪽 하단에 그림을 그려줍니다. 행성의 일부분을 그리고 사막여우와 장미도 그려서 완성해줍니다. 여우와 꽃에만 포인트가 되도록 채색해줍니다. 글씨 옆에도 간단하게 꾸며주는 것 잊지 마세요.

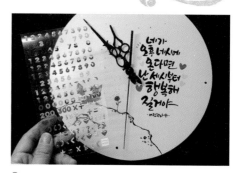

7　그림이 완성되면 시곗바늘을 끼워줍니다.
tip 시계의 뒤판에 들어가는 무브먼트는 나사의 높이
를 확인 후 구입합니다. 작은 크기의 시계는 12mm 정
도면 충분하지만 시계의 크기가 큰 경우에는 18mm
정도의 무브먼트를 구입해야 합니다.

8　시계의 숫자를 스티커를 사용해 붙여줍니다.
tip 숫자의 위치는 그림의 위치와 형태를 고려해서 바
르게 놓은 후 30cm자를 이용해서 수평과 수직을 맞춘
후 펜이나 연필로 점을 찍은 후 붙여주세요.

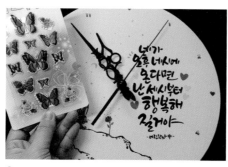

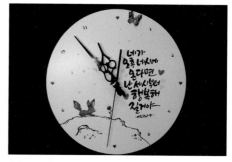

9　포인트가 될 입체 나비 스티커를 준비합니다. 평
면 스티커가 아니기 때문에 하나만 포인트로 붙여주
는 것이 더 예쁩니다. 단, 시곗바늘에 나비가 걸리지
않을 위치에 붙여주세요.

10　시계가 완성되었습니다. 반제품에 젯소, 페인
트 등을 직접 다 칠해야 하기 때문에 시간이 많이 소
요되는 작업입니다. 하지만 하나하나 내 손으로 완성
해가는 재미도 있고 작은 소품 하나로 따뜻한 느낌
의 인테리어 효과도 얻을 수 있어요.

Geul a reum's
공 방 갤 러 리

원목 느낌의 배경을 그대로 살려 만든 시계입니다. 배경을 칠한 시계와는 달리 자연스러운 느낌의 시
계가 완성되었습니다. 아크릴 물감을 사용하여 구름을 그리고 글씨를 쓴 후 숫자 스티커와 입체 나
비 스티커를 활용하여 시계를 꾸며주었습니다. 입체 나비 스티커는 시곗바늘이 지나는 곳을 피해 붙
여주어야 합니다.

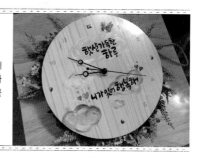

마음을 담아
정성을 조각하다
: 지우개도장

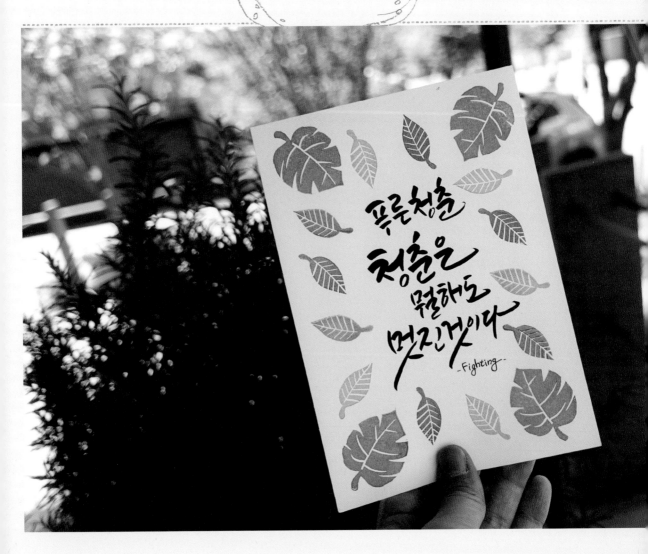

지우개 도장 또는 지우개 스탬프라고 하며, 간단한 제작 방법만 익히면 내가 좋아하는 캐릭터, 그림, 꽃 등을 자유롭게 만들어 볼 수 있어 인기가 좋은 소품 중 하나입니다. 단순한 이미지를 여러 개 새겨 놓으면 따로 또 같이 활용하여 다양한 느낌의 패턴을 연출할 수 있다는 장점이 있습니다. 종이뿐만 아니라 패브릭 잉크 패드를 사용해 천가방 등에 콕콕 찍어주면 나만의 유니크한 패턴 소품을 완성할 수 있습니다.

🔒 도장으로 만들기 위한 지우개는 너무 무르면 초보자들은 작업하기 어려울 수 있으니 글자를 지우기 위한 지우개보다는 조각용 지우개를 구입하는 것이 좋아요.

🔒 지우개에 칼로 모양을 새길 때 칼날의 끝이 그림 중앙의 반대쪽을 향하도록 비스듬하게 넣어야 완성되었을 때 지우개 조각의 모양이 예쁩니다.

🔒 그림에 좌우의 구분이 없을 때는 트레싱지에 바로 그린 후 뒤집어서 지우개에 옮기면 되고, 그림의 좌우 구분이 있는 경우에는 일반 종이에 그림을 그리고 트레싱지를 대고 따라 그린 후 지우개에 옮기면 됩니다.

🔒 잉크패드의 컬러감을 살리기 위해서는 면을 많이 남기는 그림을 표현하고, 그림의 면에 원하는 컬러로 채색하기 위해서는 라인만 남기고 안을 파내는 디자인으로 제작하면 됩니다.

준비재료

- □ 조각용 지우개
- □ 아트나이프
- □ 지우개 조각도
- □ 트레싱지
- □ 연필
- □ 칼
- □ 가위
- □ 본폴더
- □ 클리닝 지우개
- □ 잉크패드

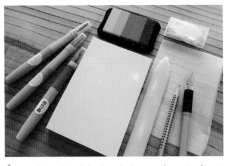

1 조각용 지우개와 아트나이프, 조각도 등 재료를 준비합니다. 아트나이프는 날의 길이가 길고 예리한 각도를 가지고 있는 것을 사용해야 작업이 용이합니다.

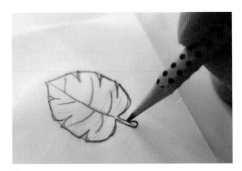

2 그림의 좌우가 중요치 않은 그림이라 트레싱지에 바로 그려서 작업했습니다. 좌우구분이 필요한 그림은 먼저 종이에 그린 후 트레싱지에 다시 옮겨 그려주세요.

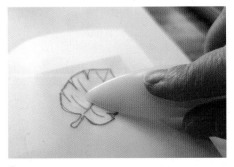

3 지우개 위에 트레싱지에 그린 그림을 뒤집어서 연필 부분과 지우개가 맞닿도록 올려주세요. 본폴더로 잘 문질러주세요. 지우개에 그림을 옮기는 과정이에요. tip 본폴더 대신 손톱 끝이나 자의 끝부분을 사용해도 됩니다.

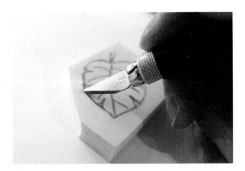

4 지우개에 그림을 옮긴 후 아트나이프의 칼날 끝이 그림의 바깥쪽을 향하도록 비스듬히 칼날을 넣어 테두리를 따라 잘라주세요.

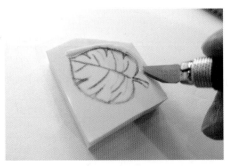

5 그림에서 0.3~0.5cm 정도 떨어진 곳에 칼날의 끝이 그림쪽으로 향하게 하고 비스듬히 칼날을 넣고 지우개를 돌려가면서 테두리를 파주세요.

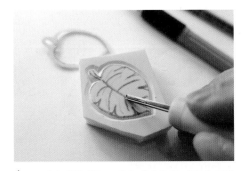

6 그림의 테두리를 조각해 떼어낸 후 지우개 조각도 중 삼각도를 이용해서 잎사귀의 잎맥을 조각해줍니다. 한 번에 칼날이 지나가야 깔끔합니다.

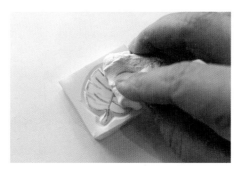

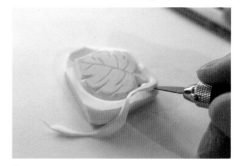

7 클리닝 지우개를 사용해 연필자국이 최소한으로 남도록 해주세요.
tip 클리닝 지우개가 새 제품이라면 손으로 늘렸다 줄였다를 반복해 찰흙처럼 만져준 후 사용해주세요.

8 그림을 제외한 나머지부분을 칼로 깎아주세요. 그래야 잉크패드가 그림에만 묻게 됩니다. 지우개 도장이 완성되었어요. 이제 지우개 도장으로 작품을 만들어볼까요?

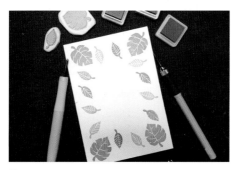

9 잎사귀 모양의 지우개 도장 2개만으로 푸릇푸릇한 느낌을 표현할 수 있습니다. 넓은 면의 잎사귀에는 두 가지 컬러의 잉크패드로 그러데이션 효과도 줄 수 있습니다.

10 청량감 있는 느낌의 컬러이므로 그림의 색감과 어울리는 멋진 글귀로 표현해줍니다. 부드럽지만 힘이 느껴지는 형태의 캘리그라피로 마무리해주면 완성입니다.

Geul a reum's
공 방 갤 러 리

단순한 형태의 꽃과 잎사귀의 지우개 도장을 만든 후 각각의 형태를 살려 다양한 각도로 찍어 리스 모양을 만들어주었습니다. 또, 사쿠라 피그마 마이크론 펜으로 꽃잎들 사이에 잎사귀를 그리고, 꽃과 잎사귀 사이에는 다양한 컬러의 펜으로 콕콕 찍어 빈공간을 채워 리스 형태를 더욱 단단하게 해주었습니다. 완성된 리스 안에 붓펜을 사용해서 어울리는 예쁜 글귀를 표현해 완성하였습니다.

캘리그라피,
다양한 변신을
시도하다
: 캘리그라피 커팅

※ 스캔앤컷을 활용한 소품만들기는 부라더 미싱(주)사의 도움으로 제작 및 촬영하였습니다.

캘리그라피를 활용한 소품을 만들다보면 좀 더 깔끔하고 정교하게 만들고 싶어지는데요. 종이를 자를 때 기계를 이용하면 깔끔한 작업물을 얻을 수 있어 소품의 퀄리티가 높아집니다. 책에서는 깔끔하게 해결해줄 제품으로 부라더 미싱(주)사의 스캔앤컷 제품을 사용한 소품 만들기의 과정을 소개하려고 합니다. 스캔앤컷은 종이 외에도 OHP필름, 얇은 고무판, 원단 등 다양한 소재를 자를 수 있습니다. 이러한 특징들을 잘 적용하면 캘리그라피 소품 제작이 좀 더 쉽고 수월하겠지요?

🔒 스캔앤컷은 이미지를 스캔하는 동시에 자르기까지 할 수 있다는 장점이 있습니다. 스캔하거나 종이를 자를 때 매트를 사용하는데 접착 강도에 따라 사용하는 매트가 다르니 알맞은 매트를 사용해주세요. 스캔앤컷의 매트는 표준매트, 중접착매트, 저접착매트 3가지가 있습니다. 얇고 부드러운 종이일수록 저접착 매트를 사용하고, 플라스틱 시트나 비닐 등은 중접착 또는 표준매트를 사용해야 고정이 잘 됩니다.

🔒 붓으로 직접 써서 제작된 캘리그라피 일러스트 파일은 복잡하게 인식되기 때문에 파일을 사용하기보다는 종이로 인쇄한 후 스캔앤컷에서 스캔하는 방식이 좋습니다.

🔒 캘리그라피 글자를 살려서(글자가 종이 컬러로 남게) 종이를 잘라내기 위해서는 글자의 각 획이 한 군데 이상 배경과 이어져 있어야 낱개로 흩어지지 않습니다.

🔒 예리한 아트 나이프를 이용하여 글자와 배경을 잘라 완성하는 '페이퍼 커팅 아트'도 있습니다. 페이퍼 커팅 아트는 작업시간이 오래 걸리고, 섬세한 과정 때문에 초보자가 작업하기에는 쉽지 않습니다. 캘리그라피 글자 형태를 깔끔하고 빠르게 제작하기 위해 커팅 기계를 사용하여 완성하기를 추천합니다.

우리가족의 따뜻함이 느껴지는
센스있는 케이크 토퍼만들기

 준비재료

□ 스캔앤컷 CM900
□ 프린트한 글씨
□ 컬러 용지(검은색) 250g
□ 코팅기
□ 코팅 필름
□ 가위
□ 산적꽂이용 나무막대
□ 강력본드

◀ 스캔앤컷 CM900

▫ 종이가 너무 얇을 경우 힘이 없어 휘어질 수 있으므로, 최소 200g 이상의 종이를 사용하는 것이 좋아요.

▫ 300g 이상의 도톰한 종이는 컷팅한 후 그냥 사용하면 되지만 그 이하 두께의 종이는 코팅을 하면 좀 더 오래 보관 및 사용이 가능합니다.

▫ 캘리그라피 글귀의 느낌에 따라, 사용될 분위기에 따라 종이의 컬러를 맞춰 제작하면 좀 더 어울리는 작품을 만들 수 있습니다.

▫ 200g 이상의 도톰한 종이를 사용하는 경우 글자 스캔 후 자를 때 이미지를 좌우 반전시켜 작업해주세요. 종이에 칼날이 들어갈 때 칼날의 방향 때문에 종이의 단면 끝이 한쪽은 좀 더 부드럽고 한쪽은 종이가 미세하게 휘게 됩니다. 반전시켜 자를 때 바로 보는 방향이 조금 더 깔끔하게 됩니다.

1 캘리그라피 출력물을 준비합니다. 출력한 캘리그라피를 스캔해야 하므로 모니터 홈에서 [Scan]을 선택합니다.

2 매트 위에 출력물을 올려주세요. 매트가 안으로 들어가면서 스캔하게 됩니다.
tip 매트가 기계의 뒤쪽까지 들어가므로 뒤쪽 공간을 충분히 비워놓아야 합니다.

3 스캔이 완료되면 화면에 이미지가 표시됩니다. 빨간색 화살표를 이용해 크기의 글자에 맞춰 여백을 줄여주면 스캔하는 시간을 단축할 수 있습니다.

4 스캔한 이미지를 기계 본체, USB, 컴퓨터 중 원하는 곳을 선택해 저장할 수 있습니다. 책에서는 기계 본체에 저장을 했습니다. 여기까지가 출력한 이미지를 스캔하는 방법입니다.

5 이제 스캔한 데이터를 불러와서 잘라보겠습니다. 200g 이상의 종이를 매트에 붙이고 기계에 장착한 후 집모양의 홈버튼을 누르고 저장해놓은 글씨를 불러오기 위해 [Pattern]을 선택합니다.

6 오른쪽 상단의 [Saved Data] 버튼을 클릭합니다. 스캔해서 저장해둔 글씨 이미지는 하나의 패턴으로 스캔앤컷에 저장되어 있습니다.

7 세 가지 저장 매체 중 데이터를 저장한 매체를 클릭합니다.

8 화면에 이미지가 나타나면 왼쪽 맨위에 도형 모양의 아이콘을 선택합니다. 각각의 글자의 획들을 하나로 묶어주기 위한 아이콘입니다.

9 화면의 오른쪽에 네모 3개 아이콘을 선택합니다. 각각의 획들을 선택한다는 의미의 버튼입니다.

10 화면에 빨간색으로 글자 모양의 각 획들이 선택된 것을 확인할 수 있습니다. 오른쪽 두 개의 버튼 중 오른쪽을 선택하고 [OK] 버튼을 누릅니다. 각각의 글자를 그룹화하는 과정입니다.

11 화면에서 화살표가 있는 아이콘을 선택하면 이미지의 크기를 조절하거나 변형할 수 있는 세부 항목으로 이동합니다.

12 화면 아래쪽의 세모 모양 아이콘을 선택하여 이미지를 좌우반전해주세요.

13 이미지를 정리한 후 [Cut] 버튼을 누르고 [실행] 버튼을 누르면 종이 자르기 과정이 실행됩니다.

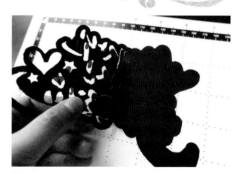

14 스캔앤컷이 종이를 다 자르면 매트를 기계에서 꺼낸 후 잘린 종이를 천천히 떼어냅니다. 토퍼 제작 용으로는 250g 이상의 종이가 휘어짐을 방지합니다.

15 사진과 같이 깔끔하게 컷팅되었습니다. 손으로 하나하나 자를 때보다 더욱 깔끔하게 완성되고 시간도 절약할 수 있습니다.

16 자른 종이를 그대로 사용해도 충분히 예쁘지만 좀 더 오랫동안 보관하고 찢어짐을 방지하기 위해서는 코팅을 해주는 것이 좋아요.

17 코팅한 후에는 가위로 글자의 외곽 형태를 따라 테두리를 잘라주세요. 여러 가지 색지를 활용하면 다양한 느낌을 표현할 수 있어요.

18 생일케이크 토퍼로 사용하기 위해서는 길게 꽂을 수 있는 것이 필요한데 저는 마트에서 쉽게 구할 수 있는 산적꽂이대를 강력본드로 붙여주었습니다.
tip 인터넷에 토퍼막대로 검색하면 투명한 아크릴 막대를 구입할 수 있습니다.

스텐실 기법을 활용한
캘리그라피 에코백 만들기

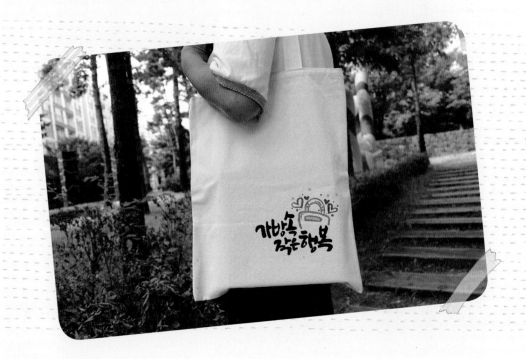

 준비재료

□ 스캔앤컷 CM900
□ OHP 필름용지
□ 패브릭 물감
□ 패브릭펜
□ 에코백
□ 둥근붓
□ 팔레트
□ 스텐실붓
□ 다리미
□ 화선지
□ 종이테이프

⊡ 이번 작업은 종이가 아닌 필름지를 사용하기 때문에 자를 때 칼날의 수치를 잘 맞추지 않으면 필름지가 씹히거나 튈 수 있으니 주의해야 합니다.

⊡ 필름을 자를 때 문제가 발생하면 화면 오른쪽의 [실행(▶/Ⅱ)] 버튼을 눌러 일시중지 시킨 다음 매트를 빼 조치(필름 부분 고정 등)를 취한 후 다시 매트를 넣고 [실행(▶/Ⅱ)] 버튼을 누르면 이어서 자르기가 진행됩니다.

⊡ 스텐실은 물감의 양이 중요합니다. 소량으로 진행해주세요.

1 캘리그라피 작업 파일을 출력하여 스캐닝합니다. 깔끔하게 스캔하기 위해서는 글자를 검은색으로 출력해주세요.

2 인쇄 영역의 모서리로 그룹화된 글씨를 맞춰주세요. 화면의 아이콘 중 [Cut]을 누르고 [실행] 버튼을 누르면 OHP 필름을 글자 모양대로 컷팅합니다. 칼날의 수치는 4.5에 맞추어줍니다.
tip 칼날의 수치가 높을수록 칼날이 들어있는 홀더에서 칼날이 많이 나오게 됩니다. 두꺼운 종이, 필름지, 고무 자석류는 칼날의 눈금 수치를 높여주세요.

3 사진처럼 글자 모양 부분이 잘려나가 뚫려야 합니다. 'ㅇ'이나 'ㅁ'같이 막혀 있는 부분은 안쪽 부분이 따로 분리되지 않도록 컴퓨터 작업 시 면을 배경과 이어주세요.

4 에코백 위에 출력한 OHP 필름지를 올린 후 종이 테이프로 고정시켜줍니다.

5 스텐실 전용 붓으로 위에서 아래로 톡톡 쳐 색을 입혀줍니다.
tip 붓으로 칠하듯이 밀거나 물감의 양이 많으면 필름지 안으로 스며들게 되니 주의해주세요.

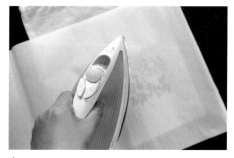

6 필름을 조심스럽게 떼어내고 충분히 자연건조시킨 후 얇은 천을 덮고 낮은 온도로 설정한 다리미로 눌러주면 됩니다.

내가 직접 제작하는
차량용 스티커 만들기

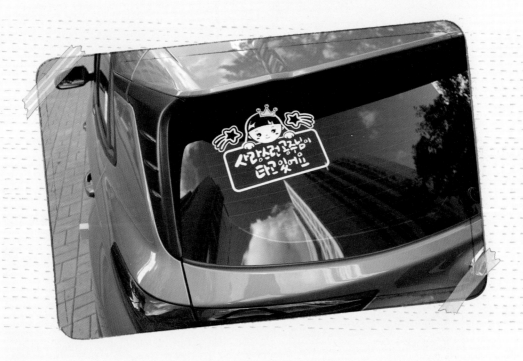

준비재료

□ 스캔앤컷 CM900
□ 그래픽 프로그램
□ 화선지, 먹물, 서예붓
□ 시트지(원하는 컬러로 구입)
□ 보조 시트지
□ 가위
□ 밀대
□ 종이테이프

⊡ 스캔앤컷은 스캔과 자르기가 동시에 되는 기계입니다. 따라서 캘리그라피로 작업한 글씨가 아니어도 A4 종이에 두꺼운 검정펜으로 직접 그림을 그리고 글씨를 써도 작업이 가능합니다.

⊡ 캘리그라피 외에 그림은 일러스트에서 바로 그렸습니다. 일러스트 프로그램 사용이 어렵다면 글자를 출력한 후 종이 위에 그림을 그려서 스캔을 해도 됩니다.

⊡ 시트지를 자를 때 반전 과정 없이 바로 보이는 면이 위로 향하게 해 매트에 붙인 후 자르면 됩니다. 보조 시트지는 재사용이 가능합니다.

1 "사랑스런 공주님이 타고 있어요"라는 글귀를 화선지에 캘리그라피로 표현합니다.

2 화선지에 쓴 글귀를 디지털화하고 일러스트 프로그램을 이용해 귀여운 그림을 그려줍니다. 완성된 그림은 프린트해서 스캔앤컷에 스캐닝합니다.

3 화면에 인식된 이미지를 저장하고 패턴에서 다시 불러들여 각각의 낱개 이미지를 모두 선택해 하나로 그룹지어 [OK]를 클릭합니다.

4 불투명한 흰색 시트지를 종이테이프를 이용해 매트에 고정한 후 잘라줍니다. 사용할 공간에 따라 알맞은 색상을 구입하면 됩니다.

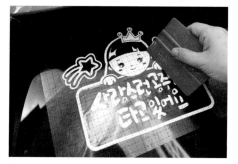

5 자른 시트지를 이미지에 맞게 자른 후 필요 없는 배경의 시트지를 떼어냅니다. 보조 시트지를 글자 위에 붙이고 밀대로 슥슥 문질러줍니다.

6 글자 시트지의 뒷면을 떼어낸 후 자동차의 원하는 위치에 붙이고 잘 붙도록 밀대로 밀어줍니다. 보조시트지를 살살 떼어내면 완성입니다.

Geul a reum's
공 방 갤 러 리

1 OHP 필름으로 글자를 자른 후 검은색 에코백에 흰색 물감을 사용해 스텐실 작업을 해주었습니다. 좀 더 선명하고 깔끔한 에코백이 완성되었습니다. 글자가 흰색이기 때문에 글자 주변에 컬러로 그림을 그려 포인트를 주었습니다.

2 스텐실 작업 시 글자에 한 가지 컬러가 아닌 다양한 컬러를 사용해 그러데이션 느낌을 주었습니다. 그러데이션 작업 시 컬러가 연결되는 부분이 자연스러워야 하므로 물감이 마르기 전에 빠르게 다음 컬러를 연결시켜 작업해야 합니다.

3 고무 자석을 매트에 붙인 후 스캔앤컷을 활용해 캘리그라피를 잘랐습니다. 자석의 두께는 0.8mm로 두꺼운 편입니다. 칼날의 수치를 최대로 설정하고 2번 컷팅 과정을 거쳤습니다. 반짝이는 컬러감을 강조하기 위해 하트를 배경으로 만들어 최대한 사랑스러움을 강조했습니다.

4 고무 자석을 배경없이 글자 모양 그대로 잘랐습니다. 왼쪽 사진은 글자의 모양을 흩어놓은 사진이고 오른쪽의 사진은 원래 글자 형태를 맞추어 놓은 것입니다. 캘리그라피는 글자의 획과 공간, 위치, 덩어리감 등 다양한 요소들이 충족되어야 하는데, 이를 설명하기 위한 좋은 아이템입니다.

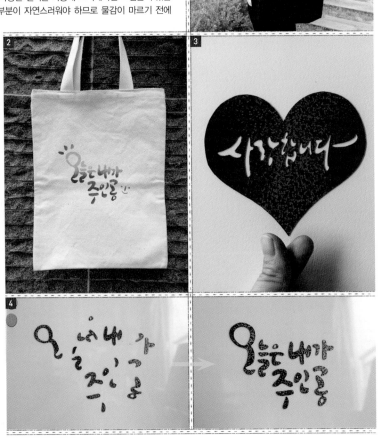

"캘리그라피 소품만들기"를
마무리하며

지금까지 60가지 소품을 캘리그라피와 일러스트를 활용하여 다양한 방법으로 만들어보았습니다. 책을 보면서 직접 만들어본 소품이 있나요? 혹은 꼭 만들어보고 싶은 소품이 있었나요?

아주 쉽고 간단한 엽서&감사카드 만들기에서부터 새로운 기계를 사용해 독특한 캘리그라피 소품 만들기까지 그동안의 노하우를 담아 최대한 이해하기 쉽도록 설명하고자 노력하였습니다.

이 책을 통해 캘리그라피로 소품을 만드는 사람이라면 누구나 한번 쯤 겪게 될 시행착오를 줄이는 계기가 되었길 바랍니다.

책의 서두에서 말씀드린 것처럼 책에서 다루지 않은 제작 방법들이 있을 수 있습니다. 기본기를 꼼꼼히 다진 후 여러 번의 연습을 통하여 자신만의 캘리그라피와 일러스트를 찾아 세상에 둘도 없는 유니크한 소품을 완성해나가길 바라봅니다.

당신이 만든 소품으로 인해
평범한 일상이 특별한 디자인이 되길 바랍니다

재료 구입처

▶ 책 속 소품만들기에 사용된 재료들의 구입처와 소품 제작 업체를 알려드립니다. 소품만들기에 참고로 활용하세요.

글로시 엑센트	스탬프 마마 www.stampmama.com
라벨 스티커	폼텍 마이스티커 www.formtec.co.kr/mysticker
머그컵 제작	머그집 www.mugzip.com
무지 에코백	이소이소(010-9517-7761)
박스 간접조명	손잡이닷컴 www.sonjabee.com
발도장 액자 제작	스냅스 www.snaps.com
부채, 화선지 및 캘리용품	형제지업사(02-733-1631)
배지&거울 제작	글곰캘리그라피디자인 instagram.com/gl_gom
석고 반제품	메주꽃공방(010-7227-3196)
수채화&책갈피 용지	베어플레이 instagram.com/bearplaymall
스캔앤컷	부라더미싱 www.brother.co.kr
시계 반제품	손잡이닷컴 www.sonjabee.com
원통형 투명 유리병	플라잉 타이거 코펜하겐
잉크 전용 세척제	스탬프하우스 www.stamp-house.co.kr
종이 패널	호미화방(02-336-8181)
젠탱글 배우기	한국 ZIA연구소 blog.naver.com/ziainstitute
지우개도장 재료	스탬프마마 www.stampmama.com
컬러 고무자석	마그피아(043-232-1566)
컬러 양초	플라잉 타이커 코펜하겐
쿠션 인쇄	3층플랜 3fplan.modoo.at
캘린더 반제품	삼삼공랩 330lab.com
통나무걸이	손잡이닷컴 www.sonjabee.com
DIY 텀블러	비비티케 www.bbtyche.co.kr

일상을 특별하게 디자인하다

캘리그라피 소품만들기

초판 1쇄 2018년 5월 10일
개정판 3쇄 2022년 10월 20일

지은이 이강미
펴낸이 정용수

편집장 김민정 편집 조혜린
디자인·편집 이성희 설항현
영업·마케팅 김상연 정경민
제작 김동명 관리 윤지연

펴낸곳 ㈜예문아카이브
출판등록 2016년 8월 8일 제2016-000240호
주소 서울시 마포구 동교로18길 10 2층(서교동 465-4)
문의전화 02-2038-3372 주문전화 031-955-0550 팩스 031-955-0660
이메일 archive.rights@gmail.com 홈페이지 yeamoonsa.com
인스타그램 yeamoon.arv